極樂惡所

日本社會的風月演化

沖浦和光—著

桑田草—譯

「惡所」の民俗誌—色町・芝居町のトポロジー

目錄

極樂惡所

第一章

我輩人生的三處磁場

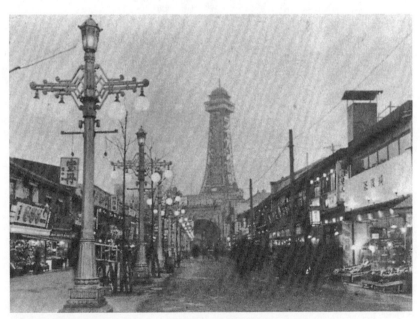

大阪市通天閣與新世界（取自大正年間《私說大坂藝能史》）

一 誰人皆有「人生磁場」

人生因際遇而注定

人生在世幾乎事事皆出自於偶然，因偶然的邂逅，時間、地點之不同而呈現全然不同的人生風景。

有些時候甚至因為某次際遇而演變成一回影響終生的轉機。

就拿我這默默無聞的一生來說，打從十八歲遭逢國家戰敗的大轉換期，至今已有六十個年頭。在激變的戰後時期，我追逐著數年一次的時代更迭，幾度遭遇人生的急轉彎。

如果真要說，我想每個人的一生都有個足以稱之為「人生磁場」的地點或場所。這個「場所」不單只是某個地理位置，對當事人而言，更是個別具象徵意義的特殊空間。

許多時候這個場所的確會與個人出生、成長之地重合，然而它可能也是你我對事物的思考、感受，要言之就是孕育我們人格原型的搖籃之地，亦即你我「心的故鄉」。

在那裡所經歷的童年、少年時的原生經驗，會深植在我們體內終生不滅。而那烙印在我們潛意識深處的「經驗」，又會盡職地像一道白光，終身照耀在我們腳下的人生舞台。

人生好比由眾多旋律所構成的複音音樂（polyphony，譯註：兩條以上獨立旋律和諧結合的多聲部音樂）。而那個「經驗」則是在這場獨一無二的演奏中，自始至終不會間斷的數字低音（Basso Continuo，

譯註：低音旋律即興與加入和音的演奏形態）。當然，它背後的意義究竟為何，還必須在經歷過一生浮沉之後才會有所領悟。

我輩人生的三處磁場

倘若要挖掘出橫陳在我此生根源的「人生磁場」，我想有以下三處。

第一是童年與少年時期形成的磁場。我的出生與成長都在當時仍遺留著近世（譯註：參照時代區間表）風貌的舊攝津國（現今大阪府北部）的一處農村，在那兒的大街上，我親身見聞了昭和初期的民俗世界。至今最叫我沒齒難忘的，是當時漫步大街的遊藝民、遊行者和乞食巡行。

第二處磁場，形成於我小學低年級，當時我住在日本人無不耳熟能詳的國內第一大貧民窟：大阪市南部的釜崎。就文學作品而言，這裡就是被視為昭和前期的年輕前衛作家武田麟太郎的代表作之一《釜崎》《中央公論》一九三三年三月號）書中所描述的地方。這部作品我是在晚近才發現的，而我遷入釜崎的時間正好就是這部小說發表後的隔年，一九三四年（昭和九年）。

釜崎一帶也是野間宏的大作《青年之環》的主要舞台。要問我為何對釜崎這麼念念不忘，一言以蔽之：那裡既是我少年時期生活、遊憩的地點，也是我初次認識世俗後街的所在。

然後第三處磁場，出現在我最多愁善感的青春期，那是二次大戰敗末久，尊崇天皇制國家主義的社會體制應聲倒地的時期。

我來到東京之後在隅田川東岸地區住了好一陣子，亦即永井荷風的《濹東綺譚》中提及的區域。大

戰期間適逢就讀舊制高校，當時常讀永井荷風的作品，加上我喜愛下町（譯註：指平民居住的區域）更勝於山手（譯註：指達官顯貴居住的區域），於是便在隅田川東岸一帶尋找到住處。在那兒從京成押上線的立石搭電車到淺草只需四站，因此當年我假日最常的去處便是淺草一帶。

我住在下町一位工匠師父的一幢小房子裡，每晚十一點半過後都會跑去澡堂洗澡。在澡堂裡偶爾打照面的，是在附近一處芝居小屋（譯註：即小劇場）表演的一組旅行藝人。他們數人簇擁而入，一臉花俏的豔妝還沒卸盡，在昏暗的澡堂室裡看上去特別突兀。不記得怎麼開始跟他們搭上話的，一度參觀過他們的芝居小屋，是座每回演出只有進門十多位觀眾三三兩兩的寒磣舞台。

這些藝人每過一個月後便離開，換進另一批藝人。在那座城邊寒磣小屋的附近不遠，有處落寞偏僻、只有十來間房子的遊郭（譯註：風化區）。當時我並不清楚那遊郭的來歷，現在我想該是江戶後期大道邊的岡場所（譯註：吉原遊郭之外的官方許可風化區）的遺跡。這也是當年戰火遺骸隨處可見的一九五〇年初期的下町的光景。

我輩人生最大的磁場‧釜崎

在這三個磁場當中，磁性最強、終生影響我的當屬第二處磁場。我想那是因為住在貧民區「釜崎」和緊鄰釜崎的「飛田」色町（譯註：風化區）附近的當時，我的年紀正值對事物最是敏感的少年期的關係。從那兒往北步行五分鐘便是明治後期新建的鬧街「新世界」，往東步行十分鐘則是四天王寺人盡皆知的「天王寺」。

從釜崎往西步行十分鐘又是「西濱」聚落。西濱在江戶時代叫做「渡邊村」，是西日本最大的一處「受歧視部落」（被差別部落），也是居全國之冠的皮革集散地，在井原西鶴的《日本永代藏》和三井家第三代傳人三井高房的《町人考見錄》中都曾提及此地。到了明治維新以後（一八六八），人口激增，聚落範圍才擴大而逼近釜崎。

從地圖上看更容易瞭解，天王寺、飛田、釜崎、西濱是個方圓兩公里、以「新世界」鬧街為中心的區域。而這個區域正是我少年時期的活動大本營。

小學二年級時，我家搬遷到距離釜崎不遠處，高年級時又遷居至搭乘路面電車阪堺線十多分鐘的田邊。不過後來即便升了中學、高中，因為老同學都在釜崎，所以我仍經常往釜崎鑽。而當時最常逗留的「盛場」（譯註：即鬧區）便是新世界。

昭和前期大阪有四個主要的鬧區：（一）俗稱「南」的道頓堀和千日前；（二）又名「北」的梅田與曾根崎新地一帶；（三）「天滿天神」一帶；（四）我的最愛——「新世界」。

新世界這處鬧街建於明治三十六年舉辦第五屆內國勸業博覽會的原址上。它的中心位置在明治四十五年改建成一座大型遊樂區Luna Park，之後又在高四十六公尺的通天閣附近接連建了幾座大型電影院。

這一帶後來都在戰爭中遭祝融，戰後因為林芙美子的小說《米飯》（一九五一年四月連載於《朝日新聞》）而以「ジャンジャン橫町」（janjankocho）之名聞名全日。跟其他三處鬧區相比，新世界飄散著一股與眾不同的氣息。我想，那多半是因為正好緊鄰釜崎和飛田的關係。那一帶的確混亂得毫無秩序，但

是卻又給人一種難以言喻的悲情和釋放感，直至今日每當漫步其中，往事仍舊會溢滿我的胸懷。

構成「惡所」之三要件

目前釜崎、飛田、西濱等幾處地名都在戰後「町名改稱」的政策下銷聲匿跡，不過戰前的大阪，每一位大阪人都對這些地名有種特別的反感。這說明了長期以來這一帶就給人非常強烈且負面的印象。這是改名前的民情背景。

江戶時代被稱為「惡所」的地方有三個特性。其一，它是色里・遊里（譯註：即風化區），其二，它是芝居町（譯註：亦即劇場街、鬧區）。江戶時代即將此兩者並稱為「惡所」。進入近代（譯註：參照時代區間表）以後，許多「盛場」都是由此比鄰而居的二者合併而成。

其三，則是附近一定有處將以上二者視為地盤的受歧視民聚落（關於這類聚落容後再談）。遊里的經營者稱為「傾城屋」，活躍於劇場的演員則叫做「河原者」，兩者都是近世身分階級制度的邊緣民。若是拿東京比較，即相當於淺草、吉原、山谷和深川一帶，一處渾然天成的小型社會。

釜崎、飛田、天王寺以及西濱周邊正好是個具足此三要件的典型「場所」。

敏感的少年時期在這樣的場所成長，對我的人格形成造成了莫大的影響。甚至，與其說是「莫大」，不如說是一次「決定性」的影響。不過我始終認為這是此生的一大幸運。

時至今日，我已經就在日本各地流浪、以特定方式營生、居無定所的漂泊者為主題，完成了多本著述。他們包括以乞討的方式、僧侶的外型徒步雲遊四處的「遊行者」，一行人游移於各地、靠著「大道

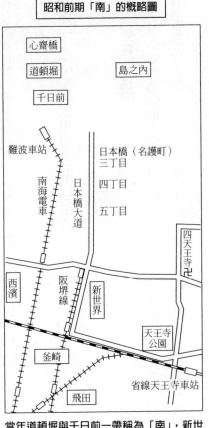

昭和前期「南」的概略圖

```
心齋橋
道頓堀          島之內
千日前

難波車站        日本橋（名護町）
南海電車   日本橋大道  三丁目
                    四丁目
                    五丁目
                        四天王寺卍
西濱    阪堺線
            新世界
        天王寺公園
    釜崎
                省線天王寺車站
        飛田
```

當年道頓堀與千日前一帶稱為「南」，新世界與飛田一帶則稱為「南方內地」（Deep South）。

藝」（譯註：在大街上表演、賣藝，即今日的街頭表演）與「門付藝」（譯註：挨家挨戶表演、賣藝）的方式賴以為生的「遊藝民」，在海上漂泊的「家船」，在山中漂泊的「山家」，還有終生流浪、居無定所的「香具師」（譯註：以在人多之處擺攤做買賣或表演為業的生意人）和「世間師」（譯註：跑江湖的）。之所以對這些議題樂此不疲，我想都源自於我前面所說的三處「人生磁場」，是它們起了深刻的作用。

我向來與那些自稱高尚的「時尚貴族」和好擺架子的「中產階級」格格不入。你說這是天性使然也好、本能作祟也罷。而相反的，那些被稱為「邊緣」或「邊界」、「底層」或「惡所」的事物卻又莫名

地吸引著我。在我體內自然而然地就會對他們升起一股與生俱來的共鳴。

二 「盛場」——脫離常規的假日空間

魅力無限的「盛場」經驗

出生於戰前的世代都有類似的記憶：童年與少年時期深刻在心坎的「盛場」經驗。那時每當要去盛場的前一夜，我們總是欣喜若狂，興奮得難以入眠。一早起床，全家手忙腳亂，穿戴了事先備好的那套絕無僅有的好衣裳，慌慌忙忙邁步出門。

在人馬雜沓的盛場，四處簇擁著盛裝打扮的人群，摩肩接踵、人山人海。在櫛比鱗次的劇院、電影院、說書場、見世物小屋（譯註：雜耍特技、劇團以及展覽稀奇事物的小屋）間，緊湊穿插著食堂和攤販。

一路上，響遍整條大街的流行歌曲和由四處傳來的叫賣聲炒熱了盛場的氣氛。跟隨父母前來的孩子一邊東張西望一面努力在人群中鑽動。窺見未知的異界，讓他們心頭滿是興奮；對當時的孩子們而言，前往盛場本身即是個終身難忘的人生大事。

戰前，家人會帶孩子逛市區盛場的時間僅限於假日。中等以下收入的一般老百姓無一不是貧窮得不見閒暇，而且假日少得可憐。每天工作十個小時，熬到週日，早已筋疲力竭。那個時節，大部分家庭都

孩子多，一家裡面五、六個小孩本是司空見慣的事。為人父母者要帶這一家大小出遊看電影、上館子，是筆不小的花費。

現在任誰都可以隨時進出盛場。不單是有工作的上班族，就連中學、高校生也常在放學路上進去晃蕩溜達。可見，「區域居住空間」和「盛場」之間的界線已經不復存在。

當年我小學時，未成年學生要是三五成群在盛場徘徊，立刻會被人當作「不良少年」，巡警或教護聯盟的導護老師會主動上前盤查。導護老師是專門負責保護脫序少年的輔導老師，假日總會放亮眼睛在負責的轄區內四處巡視。

此為肉慾之蠢動？

姑且不論導護老師的巡視，走在盛場時那心頭的躍動究竟代表著什麼？一旦涉足那脫離常規、遠離日常作息的世界，我總感覺心底正在蠢蠢欲動，彷彿有個什麼正逐漸甦醒。

外頭充斥著猥褻與混雜，一股教人酥麻的肉慾在體內游移。當年我似乎已有預感，「世界居然存在著這樣的所在，我受不了，我隨時可能會為它著迷而身陷其中、無法自拔！」記得當時還有間由配音員負責旁白兼配音的舊式無聲電影院，套句那配音員的說法，我這叫做「惡魔的低語」。因為當時的「盛場」還殘留著江戶時代「惡所」的陰影，壓根兒是個孩子們不可靠近的傷風敗俗之境。

那麼究竟被帶入「盛場」的孩子們真能如願以償嗎？答案是：幾乎都敗興而歸、願望落空。那超人氣演員「剝的比爛」（Boutobirian）登台的大眾劇場和擁有數百席次的電影院，凡遇上晴朗的好天氣肯

定大爆滿。正月新年、孟蘭盆節等節慶，他們還會安排特別節目，幾座有名的劇院更是門庭若市、人滿為患。

於是，孩子們只能抬頭望著芝居小屋上那以誇張色彩繪成的圖畫看板，好奇地瞥一眼以可怕異形為賣點的見世物小屋裡的神祕，眼巴巴盯著電影院前張貼的人氣演員花俏的宣傳照。如此而已。他們永遠不得其門而入，他們只能緊緊抓住父母的手，避免迷路，僅能睜大眼睛地巡視四周，然後被一路牽著走。

結局呢，充其量就是走進一間看來有模有樣的西餐廳，吃一客「兒童套餐」或「燉牛肉飯」，要不就是走進「出雲屋」，吃一餐「十錢鰻魚飯」（譯註：京阪地區稱「鰻魚飯」〈鰻丼〉為「Mamusi」），最後在依依不捨的心情下搭上即將塞爆的電車打道回府。

結果，那盛場的雜沓與喧囂、令人目眩的芝居小屋圖畫看板、如驚鴻一瞥的見世物小屋裡的神祕賣點，當天夜裡總算梳洗完後就寢，卻滿腦子都是畫間的影像，揮之不去。那酥麻的腦袋好一陣子轉不回正常生活的軌道。翌日，還得帶著滿懷的假日後寂寥，心不甘情不願地拖著沉重的步伐上學去。

「歡樂極兮哀情多」，是漢武帝《秋風辭》裡的一段。意思就是歡樂結束後必然會換來一抹哀愁。這首名詩後來讀到時第一個想到的，便是當年跟隨父母沮喪地離開鬧街那夜心中的寂寥。

「性」是絕對的禁忌

戰前學校教育嚴格恪遵儒家《禮記》所謂「七年，男女不同席，不共食」的教誨。

小學裡是男女分組，中學男女校也是涇渭分明。鄰居關係中鮮少有跟異性說話的機會。我們男生可以正常對話的女生，除了自己的親姊妹，頂多也僅止於每天碰面好友的妹妹。

六年級國語課本上偶爾出現了一個「她」字，教室裡每當讀到這個段落時，大家的聲音就會變調。

關於「性」的任何話題都是禁忌。在家沒人教，學校也沒得學。

現在的小學或中學生要是聽了肯定會大吃一驚。當年我們到小學高年級，別說男女生談情說愛，就連小孩子是怎麼出生、生命如何傳承的原理都一無所知。我們常聽大人提起「純潔」與「貞操」，關於「性交」學校裡的教科書也隻字未提。因為在當時，連對男女情事好奇本身就被視爲一種不道德的行徑。

透過澡堂的帳房高台偷窺女湯，我們老早就瞭解男女生理結構不同，尤其胸部與性器官的相異，但是當年，自始至終就是沒有人肯告訴我們這不同背後的原因或理由。

甚至在我的記憶裡，發現母親突然大腹便便，不久將有弟妹出生時，問母親：「要怎麼生呢？」母親還會紅著臉說：「天鵝會從天上送弟弟、妹妹來家裡呀！」當時儘管我心裡存疑，也只好「喔」的一聲領首帶過。

青春期的蠢動

不過「春」之覺醒畢竟是上天賞賜的生理現象，絕非那些俗世規矩所能阻擋的。每一位年紀臨「春」之際的少年人一定都能感受到它的到來，然而那份心頭上的隱隱之痛卻只能深埋胸中，頂多只是暗地裡和老友同儕稍事提起。

那關於「性」的蠢動最後終於嶄露頭角，時間多半是在進了中學以後。而且帶領大家入門的，又多半是每個學校總有那麼兩、三個帶頭的不良少年。我們那一代第一次瞭解「童貞」和「處女」的，也就在這個時節。

現在的孩子們從小可以透過漫畫、文字瞭解「性」，所以發情期當然來得較早。但是在戰前，「性」方面的資訊受到多方限制，讓我們大多在「性」的覺醒上是大器晚成的。我們唯一的方法就是到圖書館搜尋相關主題的文學作品，閱讀當中的言情小說。不過打明治以後，官方管制得相當嚴格，以至於有關男女之間的場面多是委婉含蓄的隱喻表現，完全看不到花紅雲雨的露骨描寫。

不用說那時候當然也有來自「惡所」黑市的鋼版印刷《春本》或《春畫》在私下流傳，可那又是成人世界的玩意兒，十來歲的毛孩兒根本沒有門路可取得。

至今我還清楚記得，當年在圖書館裡讀到了田山花袋的《蒲團》（譯註：中文版譯為《棉被》）的事兒。最末一章，那位作家主角所暗戀的女學生芳子棄他而去，主角嗅著芳子遺留在座墊上的餘香，當時我不知道將這段描寫讀了多少回，而且每回一定是吞著口水一邊讀完。後來我也讀過單看書名就令人垂涎的室生犀星的作品《性覺醒時刻》，至於閱讀的過程如何，這裡就略而不提了。

夏目漱石和森鷗外兩位近代日本大文豪，在小學就學過他們的文章，不過後來當我發現森鷗外曾經寫過一部名為《性的生活》（Vita Sexualis）的作品，我是驚訝多於感動的。文中森鷗外誠實記錄了他童年初見當時已經禁止發行的浮世繪春宮畫的情景，以及人到東京求學期間因性慾高漲而出入遊郭和待合茶屋（譯註：類似今日的酒家）的經驗。

道頓堀與千日前

明治初年全日本最著名的「盛場」，東京有淺草、吉原；京都有四条河原和祇園；大阪有道頓堀、難波新地。這三處盛場可以說是代表日本三大都市中聞名遐邇的歡樂街。

而在這人口密集的三大都市裡，又還不只有一處盛場。「大東京」不是虛有其名的，深川、新宿、兩國、品川等地都是僅次於淺草的熱鬧盛場。而大阪也有北之新地、天滿、天王寺，以及新興的演藝街——千日前和新世界的出現。名古屋有大須，京都有鄰近祇園的新京極，神戶亦有新開地。在地方上的城市裡，不論規模大小，也都有盛場的存在。

這些盛場的所在地，翻開歷史便知，多半都是近世所謂「惡所」的原址。

父親最常帶我去的盛場是道頓堀和千日前。這處盛場始於慶安五年（一六五二）所設立的「中之芝居」（中座）與「角之芝居」（角座），在近世道頓堀的主要大街上，從前還有個合稱「浪速五座」的五家歌舞伎芝居小屋，對街則林立著許多規模不小的芝居茶屋（譯註：一般設在芝居小屋附近的餐廳、食堂）。

當我跟隨父親來到這處傳統的演藝街時，樣貌已經大不如前。五座中的弁天座和朝日座已經改裝成電影院。因為來客減少而關門大吉的芝居茶屋原址，也變成了裝潢別緻的咖啡廳和食堂。每到夜色昏黃時，紅紅綠綠的霓虹燈像煙火般照耀，讓附近的河面整夜閃著光亮。

可惜當時仍是個孩子的我無緣親眼看見道頓堀的變化。因為在孩子們眼裡的盛場，只有電影院和見世物小屋。家父曾經帶我進入說書場兩三回，但是對於一個聽不懂「成人笑話」的孩子而言，那毋寧是

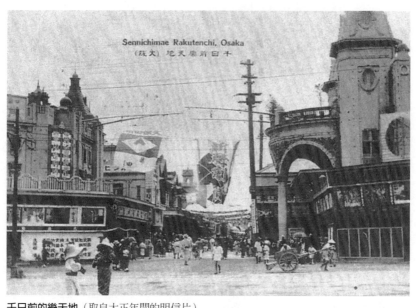

Sennichimae Rakutenchi, Osaka
（大阪）千日前樂天地

千日前的樂天地（取自大正年間的明信片）

段折磨。昭和十多年的當時，正是大眾藝能表演——漫才（譯註：日式相聲）和浪花節（譯註：以三弦琴伴奏的說唱）即將進入極盛時期的時刻，但是在當時的道頓堀，它們卻早已紅透半邊天。

墳場‧刑場變盛場

千日前這個演藝街形成於明治維新以後，原本是塊被當作火葬場和刑場的大墳區。它的位置在當時大阪的南方邊界，之後由幾位香具師和葬儀屋老闆在明治維新以後開發，簡單地搭建了幾處說書場和見世物小屋。

不過一九一二年（明治四十五年），發生了一場從難波新地的遊郭引起的大火，史稱「南之大火」，千日前一帶的屋舍全部付之一炬。之後經過官方全面的重建計畫，到了我的童年時期才出現了明治末期的全新風貌。在我腦海裡，這些

情景僅留下了一些如潑墨山水般的模糊記憶，不過我確實記得，當時的千日前有幾處豪華的電影院，街區布置也比道頓堀來得時髦先進，而且原本綜合休閒式的樂園當時已不復見，取而代之的是坐落於新式建築裡的新歌舞伎座。

關於千日前在昭和前期，亦即二〇年代初期的狀況，書上有如下記載：「大阪最頂尖的盛場千日前乃是由鬼哭神號的墳場關建而成，展開了五花八門的表演，爾後才演變至今日的繁榮且行於時代尖端的歡樂之鄉」（南木芳太郎，〈千日前之今昔〉，《上方》十號，一九三一）。

可見當時千日前確實是較道頓堀摩登、走在時代頂尖的「盛場」。而且在外圍區域的空地上，也有些臨時搭建的見世物小屋，在它的後街還有成排的地攤和提供美味佳餚的攤販。比起道頓堀，千日前更是卻能本能地嗅出盛場中背德的、煽動、蠱惑的氣息。所謂「蠱惑」即是淫亂、放縱，「引而惑之」的意思。不用說當年這個詞兒我是一無所知的，套用當時的一段流行語就是「ero．gro．nonsense」（情慾、怪誕、胡鬧）的一種氣味。

不過要說情慾（erotic）與怪誕（grotesque），後來我家搬到大阪市南區常去的新世界才更有過之而無不及。只稍稍進入那處後街，不一會兒就能感受到其間怪異莫名的氣氛。不過話說回來，這也正是新

受年輕人青睞，每逢正月新年和盂蘭盆節的「藪入」日（譯註：日本傭人每年僅有的兩天假日，係農曆正月與七月十六日），一些吃公家飯的也會利用難得的假日蜂擁來到此地。

類似這樣的「盛場」，戰前仍舊保留了濃厚的脫離常規、遠離日常作息的假日空間盛況。這些對成年人來說屬於耽溺的「場所」，連小孩也能清楚感受到。孩子們對於其中的情色之事多半一無知覺，但

世界難以言喻的魅力所在了。

三　生活在邊緣「場所」

長屋生活時期

一九二九年由於經濟大恐慌造成景氣每況愈下，家父難逃遣散命運，離開了公司崗位。之後因為付不出房租，我們只好舉家遷到鄰近釜崎的長屋街上。

新租的房子是在面對紀州街道巷弄裡一家撞球店的二樓，一間八蓆大（譯註：四坪）的房間，住著我們一家五口。左鄰是間佛壇店兼葬儀社，右鄰是間小小的西餐廳。西餐廳的廚師是東海林太郎（譯註：日本戰前歌星）的歌迷，每天從早到晚大聲播放著當時紅透半邊天的「國境之町」專輯唱片，它的旋律至今仍殘留我耳際。

從遷入的那天起，我的居家環境為之不變。從我家附近的天下茶屋往北徒步五分鐘就到釜崎的鬧街，再過四個轉角有處今池劇院，從那個轉角右轉，後街是許多廉價旅社聚集的「荻茶屋通」，左轉則是路面電車的今池車站。穿過車站的高架道路步行約兩百公尺，就是飛田遊郭的大門。原本位在難波新地的遊郭因為一場火災而燒毀，於大正初期便遷移到飛田這裡。

不用說當時的我當然不知道遊郭為何物。由於經過附近的時間僅限於白天，我也從未見識那裡夜間

保留著遊郭當年舊貌的飛田（二〇〇五年　攝影・荒川健一）

燈火通明的景象。飛田是成列的二樓建築，外觀氣派，玄關前總是有人灑水，打掃得乾淨整齊，晝間行人來往稀疏，有種異於尋常的靜謐。當時真正連我都感覺有些不尋常的，是那多達兩百間住屋外側，有電車沿線行駛、達十五公尺高的水泥圍牆。

在遊郭正門前方第四個轉角，總是有位留著美髯的老半仙。記得有一回跟母親走在街上，母親請他幫我看手相，結果老半仙說：「大器晚成哪。年輕時也許會吃點苦頭，可隨年齡增長老情況會越好些。」

在今池劇院前還有家荷爾蒙燒烤。「荷爾蒙」（譯註：動物肝臟）這個詞是在二次大戰後才為一般所通用。我估計，在昭和初期日本吃得到牛內臟的應該只有在釜崎這一帶。原因是附近有處屠宰場，商家進得到最新鮮的「荷爾蒙」。記得當年這種肝臟燒烤就挺受歡迎，

鮮美可口，而且進到這家滿是碳燒煙霧的狹窄店面，總會遇到成群的滿身「俱利迦羅紋紋」（刺青）的

叔叔伯伯們。

井原西鶴《日本永代藏》裡的渡邊村

至於「西濱」，正如我在前篇所述，是個皮革集散地，以太鼓為名產，近世以後又以「渡邊村」聞名。根據當地所流傳的《役人村由來書》記載，渡邊村的起源可追溯到天正年間（一五七三—一五九一）。當戰國時代（譯註：參照時代區間表）末期以前，渡邊村原本位於天滿川邊渡邊津旁，之後輾轉遷移了四回，直到元祿年間（一六八八—一七〇三）才固定在木津川的濕地區。過去以皮革為業的居住環境由於給人一種污穢不淨的聯想，因此附近居民對此行業向來排斥，不過渡邊村之所以輾轉遷移的另一個理由，應該在於外來人口的不斷湧入。

渡邊村也出現在井原西鶴的《日本永代藏》（譯註：一六八八年出版，描寫百姓如何憑智慧和才能成為富翁的故事）書中。根據記載，那裡太鼓的生產不論質、量都居當時全日之冠，村內的富豪甚至有能力借錢給大名（譯註：幕府諸侯）。除了討生活的工作外，身分階級制度還要求當地特有的賤民從事警衛、捕吏、刑吏等公職義務，因此才有「役人村」之稱（譯註：「役人」即公職人員）。

另外渡邊村還與道頓堀的表演有些關聯。這些表演包括了所謂河原者藝能的歌舞伎，以及人形淨琉璃（譯註：人偶劇）、說經芝居（譯註：人形淨琉璃的一種）、見世物（譯註：雜耍表演）等等。也擁有市區內地攤的管理權，以及享保九年（一七二四）因大坂大火滅火有功而開始負責市區內的滅火工

作，代價是享有可做肥料的小便桶收集權。就各種層面看，渡邊村可說是一個有著非常顯著的近世「穢多」（譯註：士農工商以下所有受歧視賤民的總稱）村社會性格的代表性都市部落（以下所謂「部落」皆是指「受歧視部落」）。

根據估計，到了近世末期，渡邊村的人口約為五千人。但是到了一八七一年（明治四年）政府頒布賤民解放令，正式廢止了「穢多」和「非人」（譯註：與「穢多」同為賤民階級的稱呼）等身分階級，從此他們可以自由活動，於是來自各地移居西濱的求職者與日激增。而且由於當地原本就是個人情味濃厚的地區，新移民大多至少可以在那兒混到當日的飲食。

在西濱也住著不少跑江戶的藝人。有一篇以「西濱町饑寒窟」為題的報導便指出，「各式遊藝表演，即新內淨琉璃、祭文、チョンガレ（譯註：Tyonngare，與『祭文』皆類似浪花節，以三弦琴等樂器伴奏的說唱表演）、模仿、落語（譯註：單口相聲）等每日表演者有之，其人數多及數百有餘」（《大阪每日新聞》附錄，〈大阪下等勞動者之狀況〉，一八九四年四月五日）。

此外，在西濱主要大街的中通（道路名）還有一家名叫「錦亭」的說書場。每晚在千日前法善寺金澤亭表演的藝人，在錦亭正門看板上都會出現個七、八張不等的海報，據說也是盛況空前（《大阪每日新聞》，〈昨今乙之貧民窟（三）〉，一九一二年六月二十六日）。

今日猶存之「惡所」氣氛

前面我曾提及大阪的千日前是由香具師和葬儀屋老闆所建造的新鬧區。而京都新京極的開發亦是由

新世界的浪速俱樂部（二〇〇五年　攝影：荒川健一）

香具師領袖板東文次郎邀請江湖藝人與業者聚集而成。明治維新後以淺草六區為中心的區域重建同樣也與香具師有關，而這位香具師正是「町火消」（譯註：以「町」為單位的消防自衛組織）的狠角色新門辰五郎的手下。

由此可見，明治維新以後當「盛場」再造之際，無不得力於勢力深及演藝界的地方領袖。因為不論新區域的開發、藝人的延攬、地盤的分割、保護費的徵收、警衛體制的設計等，都是他們熟諳的工作。❶

亦如前所述，我的童年時期最常去的盛場即是道頓堀與千日前，中學、高校時期則較常去新世界。這個以「ジャンジャン橫町」為起點的新世界，與飛田新地近在咫尺。戰前那裡有數百家遊女屋（譯註：即妓院），和淺草的吉原同為日本數一數二知名的遊里，可惜因為戰時空襲，僅留下一處尚可窺見新世界遊里戰前的光景。

當我不斷挖掘歷史才發現，近世大阪各處的「惡所」幾乎都命運相通。而且無不靠近江戶時代的「非人」聚落。大阪的「非人」聚落分散在大阪市中三鄉的周邊，亦即天王寺、鳶田（飛田）、道頓堀、天滿等四處，合稱「四所之垣外」。江戶時代大阪的「惡所」即是以這幾處地方爲基礎所形成。

從新世界到飛田一帶是我常路經的地點，進入它們的後街，尤其走進一些昏暗狹窄的小巷，會看到昔日遺留的棟割長屋（譯註：將長屋內細細隔間形成的大雜院住宅）。

靠近「ジャンジャン橫町」的小巷裡，曾經是專門放映西洋電影的三番館，如今叫做新世界座，儘管改了名字，外觀仍保留著昔日的模樣。例如《巴黎屋簷下》（Sous les toits de Paris）、《外籍兵團》（Le grand jeu）、《女人城》（La Kermesse Heroique）、《摩洛哥》（Morocco）等往昔賣座的電影，我都是在這家城邊小型電影院，以非常低廉的票價獲得心靈的饗宴。

戰後第一次漫才風潮的始作俑者「大丸・球拍二人組」，第二次再度席捲全日的「康・清二人組」經常登台的新世界花月（譯註：秀場名）早已拆除。

不過依舊保留了戰前四處巡迴演出氣氛的大眾舞台劇場卻仍有三家碩果僅存，它們是可供緬懷江戶時代的芝居小屋，以日本最低門票著名的浪速俱樂部，以及小澤昭一在四十年前便報導過的飛田OS劇場──這些劇場亦仍舊健在，而且我還經常光顧（《吾乃河原乞食・考》，三一書房，一九六九）。

❶ 關於香具師與表演興行兩者的關係，因爲我已在《遊藝人之民俗誌》中完整論述，本書不多贅言。有關明治初期盛場的形成歷史，可參考守屋毅的著作《近世藝能興行史之研究》一書。

這塊由新世界到飛田的區域，我想恐怕是現代日本盛場中依舊保留有近世「惡所」面貌，唯一且最後的場所了。

歌舞伎中常出現的「長町裏」

接著，從我家所在的紀州街道向北行，會接連到現在惠美須町西側的堺筋（道路名）。近世這條街道是從大川（淀川）河邊上岸之後，穿過大坂市區抵達堺港最重要的一條道路。豐臣秀吉和德川家康不知曾經在這條路上往返過多少回。

這條堺筋和道頓堀川交會處是日本橋，從日本橋向南稱為「長町」（名護町），共有九個町。寬政年間（一七八九—一八〇〇）長町一丁目至五丁目被改為日本橋通，六丁目至九丁目則維持「長町」原名。日本橋兩端曾經是碼頭，從近世以來就有許多客棧，作家十反舍一九所著的《東海道中膝栗毛》書中的主角彌次和喜多都曾在這裡過夜。

但是俗稱「長町裏」的長町後街，卻密布著提供貧窮行商與遊藝民住宿的廉價旅社，周邊則是由各地前來求職就業的下層階級所形成的貧民區。後頭我還會介紹「長町裏」因為歌舞伎《夏祭浪花鑑》而一舉成名。當時「長町裏」的狀況在《守貞謾稿》（岩波文庫版，《近世風俗志》）有詳細的紀錄。

一九〇三年（明治三十六年），在目前天王寺附近舉辦第五屆內國勸業博覽會。當時針對長町裏進行了一次重建計畫，以拓寬通往會場最重要的道路日本橋筋。

這次計畫還包括「日本橋筋的最下級百姓與遊民在電車與警察追趕下的最後落腳處，那就是穿過舊

關西線鐵橋下方的住吉街道」一帶（《大阪朝日新聞》，一九二二年十月十七日）。這條住吉街道其實就是紀州街道的別稱，他們「最後的落腳處」即是俗稱的釜崎地區。❷

就在這樣的歷史背景下，現今俗稱「釜」（Kama）的釜崎「會合處」便於焉成立，不過到了戰後，大約一九五〇年代後期，曾經聚集在廉價旅社的遊行者和遊藝民都已不復見。

而一般人所謂的「色物」（譯註：除「落語」和「講談」之外的相聲、說唱）和「流」（譯註：賣唱，即台灣的「那卡西」），靠這類表演為生的江湖藝人也都藉由戰後復興之機在各地設立小劇場，待收音機電台開放民營以後，藝人們才總算可以過起一般常人的生活。而這些藝人所住的長屋街，後來就稱為「天王寺村」。

❷ 另外關於明治至大正年間的「長町裏」，在《大阪部落史》卷四（史料編近代Ⅰ，部落解放・人權研究所，二〇〇二）收入了許多基礎史料。加藤政洋的著作《大阪的貧民窟與盛場》（創元社，二〇〇二）的第六章裡，也詳細討論了飛田遊郭的設置經過。

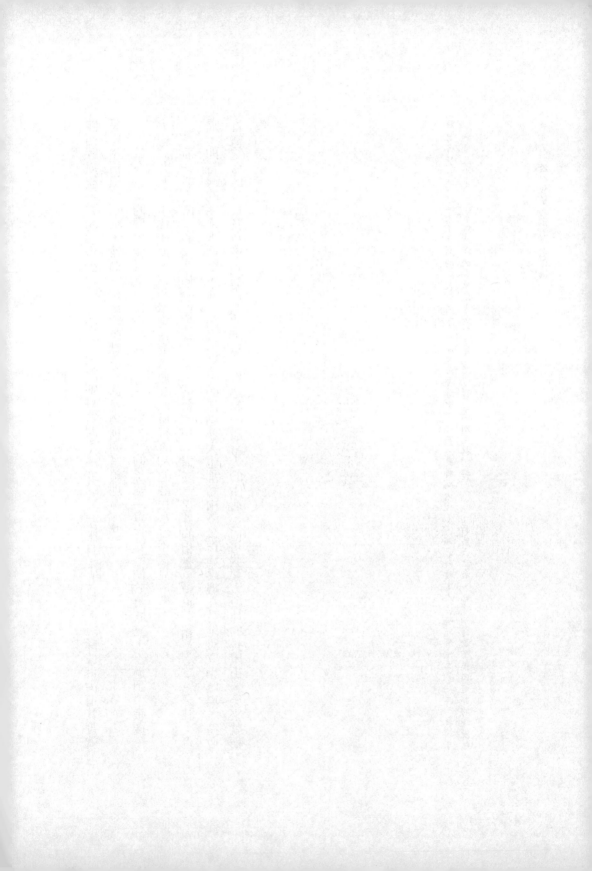

第二章 「惡所」乃「盛場」之源流

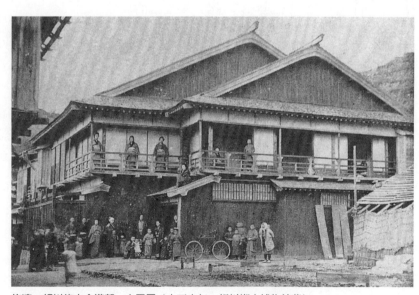

佐渡・相川的水金遊郭・大黑屋（大正末年　相川鄉土博物館藏）

一　「盛場」始於遊里與芝居町

「盛場」與「惡所」

江戶時代「盛場」又寫作「榮場」，原意是人聲鼎沸的繁華鬧街。「盛場」本以官方許可的遊郭，即「色町」，以及眾多歌舞伎等劇場聚集的「芝居町」等二者為中心所形成的街區，在當時是唯一具有集客力的場所。

明治維新以後的日本近代都市是由近代的城下町（譯註：形成於領主居城四周的聚落）、門前町（譯註：形成於寺院門前的聚落）、港町（譯註：形成於港口的聚落），以及主要大道旁的旅館街區為基礎而形成。人口兩、三萬以上的都市必然都有「盛場」的存在。就連人口僅數千的港町和宿場町（譯註：形成於車站附近的街區），儘管規模較小，也仍舊找得到它的蹤影。

現今大都市中的「盛場」，它們的歷史源流都可以追溯到近世初期。淺草、新宿、品川、深川等，東京的盛場多半是以近世的「惡所」為核心所形成。我在前章也曾提及，這方面在大阪、京都亦同。至於東京的銀座，則是透過明治維新以後的都市計畫所新建的繁華鬧街，可說是唯一的例外。

明治（一八六八—一九一二）與大正年間（一九一二—一九二六）都市裡的「盛場」，大多是由芝居小屋之類的劇場街區搭配鄰近的「三業地」（譯註：即料理店、藝者店、待合茶屋三種店面）所組成。

時至昭和年間（一九二六—一九八九），這個結構出現了顯著的變化。「盛場」變爲以電車車站爲中心，附近出現了百貨公司之類的購物中心，然後搭配咖啡廳等現代飲食餐館的餐飲街。區域內還會零星坐落幾家大小不等的劇場或電影院。這便是當時的都市景觀（南博編，《近代庶民生活誌2》，三一書房，一九八四；橋爪紳也，《摩登都市的誕生》，吉川弘文館，二〇〇三）。

至於現代「盛場」的正式定型，則約在一九一〇年代左右。各大都市連結郊外與市中心的民營鐵路皆已完成，市區內的交通網亦因爲市營電車與公車的建立而更顯完備。於是來自周邊各地的遊客陸續湧入，交通網上的車站周邊便形成了繁華鬧街的景觀。

「遊里」與「芝居町」配套

不論哪個都市，其「盛場」形成的開端皆爲「遊里」。然後附近出現芝居小屋，數量逐漸增加之後便形成「芝居町」。隨著人客數量的增多，周邊又開始新增了茶屋之類的小吃店與流動攤販，之後又開始有了見世物小屋等舞台的搭建，盛場的原型於焉形成。

近世的遊里在當時被稱爲「紅線」（赤線）和「藍線」（青線）地帶。戰後日本人還常用「紅線」這個字，它其實源自於從前警察地圖都是用紅線來表示遊里的範圍。官方慣於將遊里稱爲「特殊飲食店」，要言之就是官方許可的「遊郭」了。

追溯其歷史，多半都有些古老的身世。距今大約三百三十年前，藤本箕山在延寶六年（一六七八）所完成的《色道大鏡》（全十八卷），是一套日本現存第一本有關當時遊里紀錄的百科全書。這套書的第

十二、十三卷內容，是經過作者實地勘查「遊郭」後的探訪紀錄。關於此書，後頭我還會詳談。

書中記載了日本東自佐渡的鮎川、小木，至越前（譯註：現今福井縣中、北部）的三國、敦賀，西自長崎的丸山至薩摩國（譯註：現今鹿兒島西部）的山鹿野，總共二十五處遊里。就內容看，因為有詳盡與概略之分，可見作者藤本箕山並非全數親自探訪，記錄詳盡的才是他親自前往且熟悉的遊郭。

好比說大和國（譯註：現今奈良縣）的遊里「新屋敷」，在當時其實已經絕跡。不過其中大半仍以「色町」之名延續至近代，因而聞名遐邇。令人遺憾的是，現在探訪這些所在，幾乎都看不見任何當年遊里的光景。勉強保留了戰前遊郭面貌的，目前僅存佐渡和瀨戶內海的幾處島嶼。

一九五七年，日本施行賣春防止法。在此之前，全國各大都市不用說，就連地方上小小的門前町或港町都一定存在官方許可的紅線區，四周圍則為藍線區。「藍線」通常會自然形成於紅線區外圍，在江戶時代就是所謂的「岡場所」私娼街。例如江戶城到了近世後期，品川、深川、新宿、板橋、千住等地即有多達兩百處知名的岡場所，極盛時期甚至擁有數千名的私娼居住其中。

「帝都」東京的都市計畫與盛場

有些「盛場」的出現是根據明治維新以後的都市計畫所建立的。這類盛場的數量並不多，其中又以東京銀座最具代表性。銀座本身與近世的「惡所」可說是毫無瓜葛。它的名字源於德川幕府的銀貨鑄造所，慶長十七年（一六一二）德川幕府將它從原址所在的駿府（譯註：靜岡市的舊稱）遷移到目前的銀座。由於鄰近日本橋還有個「金座」，因此當時這個地區算是個重要的物流中心。

不過嚴格說，銀座是個高級商店街，並非如淺草由幾間色物小屋組成的盛場。因為儘管銀座原本既非「遊里」亦非「色町」，缺乏形成盛場的條件，近代的「帝都」（譯註：大日本帝國的首都）建設計畫卻刻意排除了所有「惡所」所需的條件，將它創造成一處全新的繁華鬧區。

一八七二年（明治五年），東京的核心車站新橋站竣工。然後以新橋為起點，從京橋直達日本橋的舊東海道筋（道路名）亦完成，成為明治維新時期文明開化的指標道路；道路兩旁是磚瓦建築搭配瓦斯路燈，以柳樹為行道樹，路中跑著馬車鐵道（譯註：由馬拉車廂，沿鐵軌而行的大眾運輸系統），一路上是氣派豪華的專賣店、百貨公司、咖啡廳、西餐廳。

數寄屋橋和有樂町一帶也形成了演藝街，不過這是很後來的事。當時已經出現了許多超高級的劇場和電影院，其中最具代表的計有：帝國劇場、有樂座、東京寶塚劇場、日本劇場。在這塊號稱地王的銀座區域內，別說講談、落語的說書場，就連浪花節、漫才、曲藝等的色物藝和猥褻混雜的見世物小屋也全無容身之處。

一九一四年（大正三年）東京車站竣工，日本政府有計畫地配置了丸內辦公街、霞關行政街在其周邊，一個由銀座、丸內、霞關所形成的、代表近代日本的都市核心於焉完成。同時，也成功創造了一處完全不具任何近代惡所色彩且位於都市中心的全新盛場。

至於各地方政府也跟隨中央政府的文明開化路線，急於建立起近代都市的規模。他們一面估計周邊農村可能湧入的人口，一面著手設計全新的都市計畫。然而，最教他們頭痛的正是該如何處置近世以來

的「惡所」去處。

遊女聚集的「色町」、小屋劇場聚集的「芝居町」，其實官方大可以大刀闊斧將這些惡所夷為平地。

然而地方政府早已意識到，大刀闊斧所換來的新問題可能是：大眾遊樂場所──「盛場」又該如何設計？

這樣的問題當然不能用一般的方法處置。地方政府開始思索，盛場究竟是個怎麼樣的繁華鬧區，才能符合這個新興國家所揭示的文明開化政策？就算將古來的「色町」和「芝居町」夷為平地，又該如何設計、如何規畫出一個足以取而代之的、功能完善的盛場呢？

地方政府無論如何都必須製造一個足以讓那些平日辛苦工作、偶爾會想利用假日開暇享樂的民眾獲得滿足的鬧街。可是經過多方考量，具有集客力的畢竟只有「色町」、「芝居町」和其周邊的商店街和飲食街。

另一個難題是財政。依照都市計畫，從無到有打造新「盛場」，需要投入相當大的資本與蒐集足夠的前人經驗。終於，地方政府最後決定以官方的力量，拿近世以來的「惡所」作為基礎發展新盛場，因為，除此之外也別無他法。

「商都」大阪的「遊所限制」政策

那麼僅次於「帝都」東京的大城市──「商都」大阪又如何呢？當我看完了俗稱「北」的梅田與曾根崎一帶和又名「南」的道頓堀、千日前，以及同它們相連的天滿天神後街與天王寺、新世界──此四大盛場的形成史之後，發現它們的源頭無一不來自於近世的「惡所」。

當年大阪府也曾制訂過現代都市建設計畫，不過關於盛場的設計，他們同樣難逃將近代以來的「惡所」重新布局的命運。

大阪府於明治四年三月所出版一份有關「遊所限制」的府令，其中論及一段相當耐人尋味的經過。

當禁正待諸論。（部分省略）

設花街，聚娼妓，導百姓遊蕩淫情，使家破，至人亡，受史來之無量苦患，於此文明之世，是否

大坂乃商人與遊蕩客等輻輳之地，講道者少，追逐花街者盛，乃至今日花街多處。此害風俗、妨人事之事，無有甚者。然花街者行此惡業，所為生計，生活於數千屋舍之中，斷難一朝可禁。然亦不可置之不顧。今當多加詮議，漸轉為商，減少花街戶數，集中至兩三處所，限制遊蕩淫情之習，起風俗為善之基（部分省略），方可一助萬民健康長生於數年之後。

這份府令直截了當地道出了當時行政單位的胸中之苦。指明花街乃是「害風俗、妨人事」之「惡業」。所謂「妨人事」，指的應該是破壞夫妻關係之類人倫事故。但是當局明知如此，仍舊僅能透過重整、統合舊時花街的方法，以「限制遊蕩淫情之習」與「起風俗為善」等方向，將花街導入新的都市計畫之中。

當然，遊女町和芝居町有將近三百年的傳統，不論在營運系統上或規矩制度上，要在一朝一夕間改變肯定有絕大的困難。而且當局也一定瞭解，那裡還有個掌管「惡所」的「檯面下世界」。因此那些握

有各地行政實權的新官僚們，終究還是只能使出這天下唯一絕招：聯合檯面下的掌權者共同讓「惡所」重生。

二　芝居町的根源──遊女歌舞伎

惡所論的關鍵──「遊女」

目前這份研究仍有許多尚待釐清之處，不過已經可以確定的是，江戶時期的「盛場」，其源流即是近代初期出現的「遊里」，而「芝居町」的形成亦源自於「遊女歌舞伎」。

就整段惡所的歷史看，「遊里」形成於先。遊里與芝居町確實是一種共生關係，然而芝居町則是從「遊女歌舞伎」到「若眾歌舞伎」而「野郎歌舞伎」，三段過程一路發展而來的。細節部分容我在下節再談。

「遊女歌舞伎」始於慶長年間（一五九六─一六一四），然後自元和元年（一六一五）至寬永六年（一六二九）之間風靡全日。而遊女和歌舞伎則自始至終都與這段歷史脫離不了干係。

不過在近世的「遊郭論」展開之際，我們無論如何都必須溯及源頭，亦即中世（譯註：參照時代區間表）的「遊里」。例如包括《萬葉集》中提及的「遊行女婦」，以及平安時代（七九四─一一八五）由大江匡房所寫的《遊女記》和《傀儡子記》等史料，都不免納入「惡所論」的範疇中。因為要是將這些被稱為傀儡女和白拍子的中世遊女的真實面貌排除在外，我們勢必難以完成近代遊女的論述。

因此我也必須說在前頭，（一）中世遊女所附帶的「性愛之『聖』性」問題；（二）出身卑賤的遊女為何會受法皇（譯註：日本天皇退位出家後即稱為「法皇」，後白河法皇和後鳥羽天皇後來皆剃度出家）、貴族所青睞？（三）這樣的遊女為何到了後世會演變為被隔離在「郭」內，成為所謂的女郎、娼婦、賣女？——這些根本問題我想都有必要一一釐清。

關於這幾個重要課題，我會整理在第三章，本章我想先就起源自遊女歌舞伎的「芝居町」做點概略性的解說。

代表近世的三大表演形式

代表日本近世前期的三大表演形式分別為「歌舞伎」、「人形淨琉璃」和「說經芝居」。而形成這三大表演形式的，則是源自於中世的雜技表演：大道藝與門付藝（譯註：參照頁十三）。

西方社會不論音樂、繪畫、戲劇，都是由王公貴族所支持的宮廷文化發展而成。

但是日本近世的三大表演形式卻正好與西方社會相反，它們一概源於中世後期所出現的賤民文化。

這些賤民文化儘管一面被鄙視為「河原者」或「河原乞食」（譯註：「河原」即「河流沖積平原」，指住在河邊的貧民；「乞食」即「乞丐」），一面又遭受幕藩權力的重度打壓，但其結果卻創造出世界表演藝術史上受到高度評價的新式舞台結構與獨特的表演形式。

現今「歌舞伎」和「人形淨琉璃」已然代表著日本的傳統文化，並且各自擁有獨立的國家劇院。然而令人遺憾的是，源自於室町時代（一三三六—一五七三）的口傳藝術——說經節的「說經芝居」卻在

近世中期逐漸衰退。甚至，到了近世後期，都市中的人形淨琉璃舞台亦日漸減少。唯有歌舞伎能夠歷久彌新，深入民心，其表演內容影響力之大，甚至及於民眾的生活習慣。

因此，日本歷史上留有了不少近世歌舞伎演員的評論文章，後來全部彙整到《歌舞伎評判記集成》之中（全十一卷，岩波書店，一九七二—一九七七）。閱讀過這些內容後我才發現，當時歌舞伎表演不但廣受民眾喜歡，同時在評價上也是相當正面的。

在文化年間（一八〇四—一八一六）一本以「武陽隱士」之名出版的《世事見聞錄》（原田伴彥等編，《日本庶民生活史料集成八》，三一書房，一九七一）中便提及，「今日之芝居非芝居模仿世俗，而反之，世俗以芝居為據，世俗模仿芝居也」。

此書真實的作者已經無從考據，然其著作本身卻因為對近代後期的幕藩體制內情的批判，以及對下層社會狀況的描寫而為史學家們耳熟能詳。正如書中所述「世俗模仿芝居」，當時人氣鼎盛的演員，從庶民的衣裝、髮型、裝飾，乃至日常生活的行為舉止，都對當代的流行時尚帶來絕大的影響。

抒發民眾情感的歌舞伎芝居

近世大眾表演形式曾經歷了一段相當複雜的演進過程，中途摻入了包括「祭祀儀禮」、「民間信仰」、「大眾娛樂」、「創造性藝術」等四個要素。後來正如最具代表性的歌舞伎一樣，至元祿年間終於發展成象徵日本大眾文化本質的綜合性舞台表演，並且建構出世界藝術史上絕無僅有的樣式之美與大型的舞台裝置。

就它的發展過程看，這三大表演形式內涵上原本都隱藏著一種「反體制」的特性，因而自然就會清楚地表現出一種相對於「上流文化」的「下流文化」的性格，一種相對於「核心文化」的「邊緣文化」的體性。

表面上粉墨登場的歌舞伎和人形芝居成為大眾的焦點，獲得了無限喝采，然而那可都是來自於由賤民階層所肩負、多達數十種的雜技表演，並且自室町時代以後開始以門付藝和大道藝兩種形式的演出。這些演出形式正是後來在日本三大都市開花結果的歌舞伎之營養來源。

簡單說，「歌舞伎」的特質都是以以下這些前代表演形式為母體。（一）舞台結構以「能・狂言」為母體；（二）故事內容以中世以後巷議街談、民眾耳熟能詳的「軍記物」和「說經節」為母體；（三）舞蹈是以慶長年間的女歌舞伎的舞蹈為母體；（四）雜技表演是以「放下師」（譯註：雜耍藝人）的雜耍技巧為母體。

正如每逢初春季節就會家家戶戶沿街表演的祝福式歌舞──「萬歲」和「鳥追」也常出現在歌舞伎的舞台上，歌舞伎非但包含了大眾表演形式的諸多特性，形成了代表新時代的綜合藝術，同時也造就出了一種風靡當代的大型秀場經濟結構。

當年的「芝居町」原本是幕府從都市空間中與世俗分隔出來的「場所」。然而結果卻與幕府的意圖相違，這個「場所」最後漸次轉化成為新文化資訊的大本營、各方面資訊流通的根本源頭，甚至到頭來，還演變成一個破壞體制秩序的混沌所在。

三　叛逆美學的「歌舞伎者」

為近世揭開序幕——「阿國歌舞伎」粉墨登場

這節我想暫時把話題轉回近世初期，簡單回溯一下芝居町形成的過程。

在芝居町形成之前，也就是十五世紀後半，日本歷史上陸續出現了「女猿樂」、「女曲舞」、「女房狂言」等表演形式。演出的演員原本都是男性，之後才逐漸演變由女性反串，並且出現了以女性體態之美為賣點的舞台劇場。由於劇場禁止女演員穿戴「面具」，因此觀眾可以直接欣賞到演員年輕的肉體，為她們美麗的容貌驚豔。

隨後，天正末年至慶長初年間，又出現了一種號稱來自加賀國和出雲國（譯註：前者為現在石川縣南部，後者為島根縣東部）的「稚兒踊」。時至慶長八年（一六○三），京都北野神社內的「阿國歌舞伎」受到矚目，於是「稚兒踊」便自然改名為「歌舞伎踊」。當時最受歡迎的劇目是由女演員反串成「歌舞伎者」（譯註：指奇裝異服、行為輕浮的美男子）身著華麗衣裝，粉墨演出的「茶屋遊模仿」（譯註：模仿男子在茶屋女色、作樂的過程）。

關於這段女歌舞伎的形成史其實可靠的史料和圖畫證據不多，因此要還原歷史真相並不容易（但這方面的研究文獻倒是不少，二○○三年平凡社出版的《江戶歌舞伎文化論》是最近整理出的新研究文

獻，作者服部幸雄，值得參考）。

簡單做個整理。歌舞伎的發展初期經過了以下四個階段：（一）最前期的「稚兒踊」；（二）阿國歌舞伎的出現；（三）模仿阿國歌舞伎、巡迴各地演出的小型舞台劇場；（四）傾城屋（譯註：即妓里的經營者）為遊女們精心構思大型的「張見世」（譯註：遊女排排坐、供尋芳客挑選）表演秀。之後的「遊女歌舞伎」中最能博得觀眾好評的，乃是試圖將第四階段遊女們「明星化」、「偶像化」的「總踊」演員，並且還是搭配著就當時看來算得上相當快的節奏，在狹窄舞台上手舞足蹈的演出形式。

（譯註：全體遊女一同登台的大型舞蹈）。

最初也有以「念佛踊」之名公開演出的舞台劇場，不過後來這類演出因為逐漸懂得順應新時代的變遷，內容、技巧皆變得更加純熟。隨後便出現了穿戴當時最新流行的南蠻風服裝（譯註：即西式服裝），配戴金色十字架與水晶念珠，腰纏黃金打造的太刀，扮演風流倜儻的「歌舞伎者」，往來於茶屋的演員。

「女歌舞伎」與十字架頸鍊

就在此時，日本歷史上出現了另一位「阿國歌舞伎」的關鍵人物，那就是阿國的男人，傳說與她共同開創歌舞伎表演形式的名古屋山三郎。

根據歷史記載，當時確有其人。山三郎是豐臣秀吉的寵臣蒲生氏鄉的家僮，曾是攻陷奧州（譯註：現今東北地方）時第一位立功者，也是位擅長演唱小曲且驍勇善戰的美男子。後來蒲生氏鄉過世，山三郎任職於美作（譯註：現今岡山縣東北部）的森家，直到慶長八年因為與同僚衝突械鬥，最後死在同僚

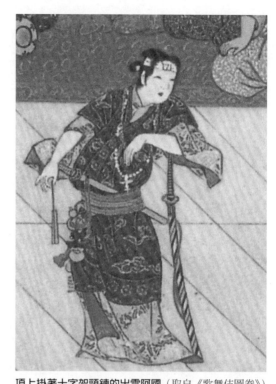

項上掛著十字架頸鍊的出雲阿國（取自《歌舞伎圖卷》）

刀下，讓這位通曉遊藝的美男子死前的淒涼成為「歌舞伎者」的夢幻理想。

上圖出自《歌舞伎圖卷》，如圖所示，這位舞者戴著一串十字架頸鍊。此舞者究竟是否真是出雲阿國本人，我們不得而知，但是關於她項上的頸鍊倒是有不少論述。有學者推論，假設出雲阿國曾經同山三郎學過舞蹈，那麼這個十字架來自山三郎的推論即可成立。因為蒲生氏鄉和高山右近都是當時最虔誠的兩位基督徒，

而經常伴隨身旁的山三郎信奉基督的可能性自然相對提高。

不過亦有學者認為，出雲阿國和山三郎的情緣根本僅屬道聽途說，毫無根據。假設這個立論為真，那麼前者的推論就完全無法成立。因為慶長年間日本有數十萬的基督教徒，各地也都有教會劇的演出，任何一位舞者看到這類表演都可能將其中的演員裝飾視為最新流行，並且將之導入自己的表演中。只不過，這個說法並沒有任何史料作為佐證。關於這個議題已有許多論著，包括小宮豐隆的〈十字架的頸飾〉

《能與歌舞伎》，岩波書店，一九三五年版）。另外在服部幸雄的〈歌舞伎成立與基督教教徒的時代〉（《江戶歌舞伎文化論》，平凡社，二○○三）中也有相當客觀的整理。

依我個人之見，就模仿出雲阿國的女歌舞伎曾經在各地巡迴表演一事來看，其中應該不乏信奉基督教的舞者。正如我在其他文稿中所論述的，因為當年耶穌會的傳教路線原本就是想深入下層社會，後來也成功地在那些受人歧視的遊藝民之間傳開。這些下層階級信奉基督教的史事早已有原為盲人琵琶法師的羅倫索了西（譯註：Rorennso Ryousai，日本籍耶穌會士）和遊藝民出身的托比亞斯（Tobiasu）等人的故事記錄在天主教的教史中（本人作品，《戰國期基督教徒的渡來與救癩運動》，《癩病：排除、歧視、隔離之歷史》，岩波書店，二○○一）。

體制外的「脫序者」

傳說中的名古屋山三郎是當代「歌舞伎者」的代表人物，然而問題是，所謂的「歌舞伎者」究竟所指為何？

「Kabuku」漢字寫成「傾」或「傾奇」，表示行為舉止自由奔放、無所拘束。由這個字引伸出「Kabuki-mono」（歌舞伎者或傾奇者）便是奇裝異服、異於常態的時尚流行、不遵行於體制、象徵反骨叛逆的「制外之人」或者「行俠仗義的俠客」。

而這個「歌舞伎者」的源頭又與室町時代的流行語「Basara」相通。「Basara」又寫成「婆娑羅」，最早的漢字是「跋折羅」（梵語Vajra）。一些行為舉止近似右手持劍、行憤怒相的「跋折羅」，行事誇

張、好虛張聲勢者，當時人們即稱之爲「Basara」。

換言之，「歌舞伎者」是一種時代的「脫序者」，擁有特殊的審美觀念與獨到的反骨精神，而且可能是慣常選擇體制之外、異於法令、異端之道的閒人，而從這層意思看，又有「特立獨行」與「偶儻風雅」的含意。❶

阿國歌舞伎是以男裝表演這種新時尚的「歌舞伎者」，中間穿插所謂「猿岩」的小丑喜劇小品。待這類表演打出了名號，以「歌舞伎踊」之名模仿阿國歌舞伎的女藝人劇場便如雨後春筍一般在各地成立。

至於所謂「遊女歌舞伎」，濫觴起於京都六條三筋町的遊女屋在四条河原所經營的劇場「張見世興行」（譯註：興行即指表演）。這種表演秀是由在遊里工作的遊女們前往河原劇場參與演出的。「張見世」的原意是指遊郭女性待在店前等待尋芳客。

戲劇表演之大眾化與遊女歌舞伎

因此，仿自出雲阿國歌舞伎踊的「遊女歌舞伎」於焉流行，始於三大都市爾後擴及各地大城。

正如以下所要論述的，平安時代的「白拍子」是女扮男裝，四百年後慶長年間出現的女歌舞伎亦爲女扮男裝。而裝扮成特立獨行的「歌舞伎者」；演出充滿情慾、肉慾的「張見世」與中世白拍子時代有以下四大相異處。

第一、遊女歌舞伎的服裝、舞台皆氣派豪華。白拍子主要是一人獨舞，而遊女歌舞伎則是少則二、三十人，多則由四十人以上所組成的舞群，可謂大型娛樂舞台秀。

第二、不同於中世較多的慢節奏，遊女歌舞伎是以全新的速度感來伴奏舞蹈。因此已經由靜態的「舞」轉換成較多動態的「踊」的程度。

第三、白拍子主要的顧客是朝廷貴族與武士等統治階層，而遊女歌舞伎則擴及廣大的庶民群眾，成為大眾戲劇表演的先驅。

第四、白拍子仍保留有宗教性的、巫女（譯註：服務於神社的未婚女子）的神事演藝，而遊女歌舞伎則已經逐漸捨棄了當初的宗教性質，取而代之的是一種追求感官美的情、色演出。

就當時的繪畫來看，觀眾席裡的群眾不分貴賤、男女。豪華的舞台上是當時最時尚的流行服飾，使用最新的樂器三弦琴伴奏，台下則聚集了成千上百的群眾，可謂盛況空前。

由此可見，當時所出現的新式表演空間完全迥異於中世的「勸進興行」（譯註：勸人信奉宗教的表演）。這種女歌舞伎的舞台表演陸續出現在三大都市與各地大城，並且在城下町、門前町、宿場町與礦山町等處巡迴演出。

「遊女歌舞伎」遭禁

然而新成立的幕藩政權卻不願眼睜睜看著遊女歌舞伎在各地巡迴演出，受到老百姓的愛戴。因為他

❶ 日本七〇年代戴面罩、手持棍棒的全共鬪似乎也算得上是「Basara」與「歌舞伎者」的族類，皆屬亂世中的極致。不知道未來會不會再出現什麼新式的「Basara」？不過遺憾的是，就現今屬「歌舞伎者」流的年輕人來看，似乎也看不出有什麼創新發展、標新立異的可能。

們認為這種由遊女（譯註：妓女）表演的張見世舞蹈勢必會破壞善良風俗，擾亂世間倫常，於是決定出面干涉。

德川幕府使出的第一招殺手鐧即是日本人盡皆知的、取締位於原屬於江戶的駿府（現今靜岡市）內一處女歌舞伎劇場。慶長十三年（一六〇八）五月，由於女歌舞伎在巡迴之際，人馬雜沓，屢屢造成群眾爭執，於是幕府下令將安倍川河畔劃分出一個町，將遊女們全數勒令遷移至該區。

到了慶長之後的元和年間（一六一五─一六二四），三大都市相繼開始進行遊女集體管制。京都方面先是認可了四条河原的七處劇場，並在集中管理的同時，又在六條柳町的遊里附近劃分出西洞院町，讓所有遊女歌舞伎全部遷入其中。元和三年（一六一七）江戶認可了葭原（即舊「吉原」）遊里，將遊女集中該區，大坂則將遊女轉移至新設置的新町遊里。

由此可知，管理遊女歌舞伎其實是德川幕府當年力圖將娼妓集中管理的「遊里」管制計畫中的一環。遊女歌舞伎的極盛時期約從元和進入寬永年間的一六二〇年，但是德川幕府卻以過於猥褻、有礙善良民風為由，於寬永六年（一六二九）禁止了全國所有大型的張見世興行。

據說當時幕府當局甚至將江戶地區包括紅透半邊天、號稱「和尚」的明星級太夫（譯註：最高級妓女）三十餘人在內，總數一百數十名遊女流放到遙遠的西國（譯註：九州）。可見位處政治中心的江戶，取締行動尤為嚴苛。

從「若眾歌舞伎」到「野郎歌舞伎」

「遊女歌舞伎」遭禁之後，取而代之的是「若眾歌舞伎」的流行。事實上，由蓄著前髮的美少年擔綱的舞蹈劇團早在室町時代的京都便已出現，形式上屬於「風流踊」（譯註：祭祀祈禱時的即興舞蹈），後來它順勢排擠了當代風格的舞蹈，打從遊女歌舞伎的全盛時期便開始與遊女歌舞伎同台演出。

不過，這種舞台上男女雜燴的表演，官方終究還是以過於猥褻爲由下令禁止。文獻記載：「男女交雜演出，因易起淫猥之事故，寬永年間（官方）禁止女樂而不成若眾歌舞伎」（《東都劇場沿革誌》卷一）。

然而，到了承應元年（一六五二）六月，單純由男生表演的若眾歌舞伎又再度遭到町奉行（譯註：行政主官，此指江戶行政主官）的封殺，原本在江戶堺町演出的少年歌舞伎團，成員的前髮全部被勒令剃除。

此次禁令的理由是，「時大名旗本（譯註：江戶時代將軍直屬的家臣中奉祿一萬石以下的武士）耽溺男色（譯註：即斷袖之癖者多），此等人宴請之以酌酒，競相逸樂，有違法度」。加上後來發生在大坂定番（譯註：武士官名，相當於城池警衛）保科彈正忠家，松平隼人（町奉行）與植村帶刀（大番頭，譯註：精銳武士的隊長）因某「歌舞伎子」而引發械鬥，此事傳到江戶，於是幕府隨即下令禁止若眾歌舞伎的演出，直到第二年春天爲止（《德川時紀》承應元年六月二十日）。

當然，若眾歌舞伎並非完全旨在出賣「眾道」（男色。譯註：男男之愛），後來江戶歌舞伎的先驅「猿岩彥作座」和「堪三郎座」兩支劇團，它們的前身其實就是若眾歌舞伎。

正式的舞台表演架構

由於若眾歌舞伎的遭禁，舞台表演隨即進入了由剃去前髮、生著一顆「野郎頭」的演員所擔綱的「野郎歌舞伎」時代。「野郎」這個字相對於「女郎」，是握有統治政權的武士階級對平民以下階級男性的蔑稱。而所謂「野郎頭」即是剃除了前髮、頭頂有個半月形，即江戶時代庶民一般的髮型。

時至承應二年（一六五三），歌舞伎解禁。之後由京都村山又兵衛出面請願，以「為再度發展舞台之表演，改行男歌舞伎，青少年者皆剃除巴掌大之前髮成野郎，演出狂言」為條件，最後獲准演出（《歌舞伎年代記》）。

這裡所謂的「狂言」，是指相對於遊女歌舞伎時代類似脫衣舞表演的、具有戲劇性內容的舞台劇。結果這種只有男演員出場的野郎歌舞伎卻無意間開創了一次大轉機。演出內容一改過去以「傾城買狂言」（譯註：描述尋芳客與遊女的戲目）為主的情色小品短劇，而借用了「能・狂言」與「人形淨琉璃」的內容架構，創造出正式舞台劇式的歌舞伎表演。

舞台方面經過重新翻修，連布幕也精心設計過，最後終於讓所謂「續狂言」這種故事性較為複雜的劇目成功上演。單純只有一幕的表演稱為「離狂言」，若還有第二幕、第三幕之類的長篇則稱為「續狂言」。於是當時也出現了一齣劇目就能從早演到晚的狂言劇。

初期的戲劇內容是由演員自行設想的，而且幾乎也都是透過即興表演之後搬上舞台。然而隨著從人形淨琉璃借來的「丸本物」（譯註：即義太夫狂言）成為主流之後，歌舞伎也正式進入由專業作者創作舞台腳本的階段。而第一位作者即是近松門左衛門。從此，大環境已然逐漸做好為下一階段元祿歌舞伎

大放異彩的準備。

民眾情緒的出口

過去日本一般置身於階級制度下層，而又未受過教育的民眾，不見任何管道提供他們表達個人的意見，他們要想與高層談論政策問題，除了賭命揭竿起義外根本別無他途。

這些平民百姓平日只有將注意力集中在舞台上演員們所扮演出的虛構劇情，來宣洩淤積胸中的情緒。代他們道出日常生活中的不滿，為他們揭露統治階層真相的，正是他們心中所期盼的劇情故事。

然而由於描寫當代武家社會的真相卻是被嚴格禁止的，因此劇情只好假借於歷史，將史實改編成戲劇，藉由大眾耳熟能詳的中世通俗歷史，刻意忽視真實性與實際的風土民情，誇張地虛構、描寫當時的朝廷貴族與武家的故事。例如劇名《假名手本忠臣藏》便借用了《太平記》作為時代的背景。

刻意忽略史實、嘲諷歷史人物的荒唐劇情具有淨化與釋放壓抑的作用。而劇情中的「脫序者」——無法無天、耍無賴的異端之徒，則搖身一變，成為鬱鬱寡歡的民眾偶像、大眾情緒的代言人。民眾因而能以第三者的身分旁觀凡俗世界，目睹劇情中所充滿的諷刺、詼諧而樂不可抑。

歌舞伎狂言中獨創的角色「惡」，計有「公卿惡」、「實惡」、「色惡」、「惡婆」等等，這部分讀者會在本書第七章讀到。不管哪一種「惡」角，都是幕府政策中儒教倫理的脫序者。就觀眾席看，這些角色所擔負的是破壞「秩序」的任務，而與現代戲劇中的「反叛」角色在意義上是有所不同的。

另一點我必須特別指出，即關於愛慾的表現。在世俗世界裡，不分古今、時代，有關「性」的男女

鹹濕永遠是民眾最為關心的大事。然而對於當時這群目不識丁的民眾而言，浮世繪中色彩鮮明的情色圖案與戲劇中的豔情場面，即是他們瞭解「性」、自我陶醉、想入非非的唯一管道。

三大都市的「盛場」

近世一旦進入了十七世紀中期，京都的四条河原和大坂的道頓堀便成為舞台表演的大本營。自舞台表演大放異彩的歌舞伎，到為庶民生活增添無限色彩的雜技表演與見世物表演，近世「盛場」的原形就在這兩處據點日漸形成。

之後伴隨新政治中心江戶的都市計畫穩健進展，江戶的芝居町終於浮現於歷史舞台，成為繼京都、大坂之後的第三處重要「場所」。

江戶最早常設的芝居小屋建立於寬永元年（一六二四），位於中橋，是由猿岩（中村）堪三郎所創立的猿岩座。當初的場子僅有舞台和兩側看台搭有屋頂，正面席地而坐的觀眾席仍是露天席次，因此每逢雨天必定公休。

從中橋遷移到禰宜町的芝居町經過明曆大火（譯註：發生於明曆三年〔一六五七〕一月十八日）之後，範圍僅限於堺町、木挽町等兩個町區，其中中村座、市村座、山村座、森田座等四家劇院乃政府立案的劇場（其中山村座因為正德四年〔一七一四〕的「江島生島事件」而遭勒令停業，因此自此時至明治以前全區其實只有三座立案劇場）。

在此區附近日本橋葺屋町的一處立案遊郭，前面曾經提及，它於元和三年（一六一七）時稱為葭

猿岩町的中村座（取自《近世風俗志》）

原，是「吉原」的前身。此處遊郭之後在明曆三年（一六五七）遷移到淺草寺後方的一大片田地上，亦即日後的「吉原」遊郭了。

再經過一百九十年後，江戶城獲得幕府許可的三大劇院也因為「天保改革」而被移往淺草寺後方的猿岩町。

遊里的吉原和芝居町的猿岩町彼此相連，形成了名副其實關東地區第一大「惡所」。到此為止，近世日本的三大「盛場」大致成形。

總的來說，「惡所」經過了三個階段才順勢發展完成：（一）由舊町區被迫「遷移」；（二）將房舍少的地區規畫成新用地；（三）修築圍牆與大水溝隔離成特定用地，再進行人員的遷入。

四　戲劇表演與河原者

受町區排擠的遊女與藝人

前幾節提到的三大都市「盛場」，即是現代鄰近市中心的鬧區。然而在四百年前它們無不位於市區的邊緣地帶，即市區外的偏僻之地。

聽到人山人海的盛場在進入江戶時代以前竟然位在偏僻之地，不少人一定感覺詫異。不過這是事實，只要展開近世初期的地圖一看便知。京都、大坂、江戶三大都市的「惡所」都位於房舍密集的市區外圍，而且都有河川流經，便於載送人、貨的船隻運行。因為鄰近河邊，才便於訪客前往。

為何要把「惡所」設置在遠離市區的邊緣地帶呢？主因是由於當時雇用遊女的傾城屋，和憑靠才藝表演安身立命的遊藝民——以技藝為生的居民，他們的地位被視為較農夫、町人（譯註：在市區從事買賣、擁有自用住宅的市民）等平民更低一級。

尤其是出身權貴、以個人家世背景、血統為傲的達官顯貴所居住的京都，當地人歧視遊女與遊藝民的價值觀更早在室町時代便已形成，當時已然牢不可破。

因此，身世不明的遊女與藝人不得待在以擁有優良傳統自居的町區。在這些町區裡，別說要遊女和藝人們融入町區居民的生活，實際上就連居住該地都會遭到排擠。而且，在這些向心力強大的古老城區

內，還制訂了許多規則，尤其嚴格管制「外地人」的進駐、定居。

十七世紀初期當江戶幕府成立之初，戰國時代的餘火仍在各地延燒，以「穢多」和「非人」為主的近世賤民制度方興未艾，尚未正式成為全國性的制度。

關於這個問題我會在第五章完整論述，這裡我僅稍微提及一點：德川政權後來繼承了中世時期的慣例，將被大眾所鄙視的團體集中在特定的區域，以便禁止各階級間的自由往來，並且將一些有著明顯差異的職業團體進行區域化、特定化，讓他們固定住在特定的町區範圍內。

幽禁遊女的遊郭因為被以牆壁、水溝與外界分隔，後來便產生了一個新名字：「苦界」。另外德川政權對於芝居町的管理也比照遊郭，採取了完全相同的管制措施。

「遊里」、「芝居町」、「賤民地區」

接著我留意到「惡所」的第二項特質，亦即「遊女町」、「芝居町」、「賤民地區」三者必然成套出現。因為遊里和芝居町總是被安排在賤民居住地的附近。換言之，「惡所」的旁側一定有處賤民居住的聚落，而且那兒的賤民慣常會將惡所的土地據為自己的「旦那場」（亦即「地盤」，又稱為「持場」、「迴場」、「勸進場」、「草場」）。

前面我曾多次提及的京都四條河原原本就是河原者的居住地。河原者擅於搭建舞台、小屋，清除河邊漂流物和挪移出可供利用的空地都是他們駕輕就熟的工作。由於製造皮革也是他們的專長，製作表演時絕少不了的太鼓、三弦琴等樂器便成為他們專屬的技能。因此河原者中通曉大道藝或門付藝等雜耍表

演的自然不在少數。

正因為擁有這樣的「場所」特質，四條河原的舞台演出才得以形成。一般認為，當年就連設置在四条河原、雇用遊女表演的傾城屋，也和河原者的首領具有某種程度的關聯。

眾所皆知的歌舞伎創始人出雲阿國，過去大家咸認她是來自出雲人社的巫女，不過目前較有力的說法則是，出雲阿國並非來自出雲，而應該是奈良地區某聲聞師（譯註：靠挨家挨戶演奏樂器、唱誦經文、相命、舞蹈、乞討為生的走唱藝人）旗下的一位「アルキ巫女」（譯註：Aruki ichiko，以下譯為「漂泊巫女」）。我個人也贊成此一說法（服部幸雄，《出雲阿國之出身地與《經歷》）。

這裡所謂的「アルキ」意指四處漂泊、居無定所。換言之，日本古代這類巫女並非在特定的神社中任職，而是四處遊走的女性。關於此類巫女的歷史源頭，我找不到任何足以證實的史料。因此也僅能依理研判，「漂泊巫女」應該源自平安末期的傀儡女和白拍子，或者至少與她們沒落後的後裔有著某種程度的關聯。當然，這畢竟只是推測，沒有史料提供佐證。

寺院神社的權力與藝能興行

打從中世開始，寺院神社便與戲劇表演有著極為密切的關係。目前各地方稍具歷史的寺院神社，當年都是知名的藝能興行（譯註：技藝、戲劇表演）地點。部分著名的寺院神社，甚至旗下還擁有完整的表演團體。當時聲聞師們就住在寺院神社的領地內，廟會或祭典時他們就會在寺院神社中表演猿樂能（譯註：日本能樂的前身）或曲舞，平日天氣晴朗則會

挨家挨戶做此事前慶祝的演出。關於聲聞師的表演，因為在《陰陽師之原像》（岩波書店，二〇〇四）書中已有詳盡的解說，這裡我姑且不予重複。

另外包括室町時代盛行的猿樂、田樂、曲舞，這些表演形式在當年其實也都屬於「勸進興行」的內容。所謂「勸進」，原來是指為了建立或修繕寺院神社、佛像而對外廣募基金之意。換言之，「勸進」時寺院神社會表演一些對神佛歌功頌德、勸人接受信仰的宗教節目。而從事這類神事、佛事的表演者，即稱為「役者」。❷

至於前述的出雲阿國，一般之所以說她是出雲大社的巫女，理由可能是，她為能在各地行腳，曾經協助出雲大社籌措資金而參與其所舉辦的「勸進興行」演出。

就表演的場地而言，寺院神社與藝能興行有著相當密切的關係。當時尚無常設的劇院或舞台，而最適宜聚集群眾的地點即是寺院神社境內的空地，因此每逢廟會、祭典或市集之日，寺院神社內必定人馬聚集、往來如織。

而當這樣現成的場地無法使用時，則會將表演場地轉移到市區外圍的河邊或廣場，在那裡搭建露天

❷ 「役者」本來是對那些在寺院神社廟會、祭典時擔任特定職務者的尊稱。後來才逐漸演變成專指負責廟會、祭典中表演節目的演員，例如所謂「能役者」（譯註：表演能樂的演員）。歌舞伎的舞台從各種角度看，都來自於「能樂」，而能樂又是從中世時期的猿樂發展而來。因此所謂「歌舞伎役者」（譯註：歌舞伎演員）應該也是由「能役者」轉化而成。由此也可見，「役者」這個名稱極可能還保存著古代、中世時期負責祭祀的「咒術者」影子。

59｜第二章 「惡所」乃「盛場」之源流



的臨時舞台進行表演。老百姓會坐在看台與舞台之間的草地上休閒看戲。這類表演的目的仍舊是爲了特定寺院神社的「勸進」，因此表演結束後舞台會隨即拆除。

由於當時的民眾對神佛的信仰較爲虔誠，而且平日缺乏大眾娛樂，因此偶爾上演的勸進興行毋寧說就是當時最佳的娛樂休閒活動。

河原——人間與陰間的關口

不過，當時這些藝能興行之地，亦即在地方上擁有權勢的寺院神社，並沒有一年到頭的常設舞台供「役者」演出。

加上房舍密集的町區連架設一處臨時舞台也不允許，甚至遊藝民在市區內安居，以自己的住處爲據點進行公演，也會遭到居民視爲身分不詳的「外來者」予以排斥。於是，就出現了所謂的「河原」（譯註：即河流沖積平原）。

爲何河流沖積平原可以作爲常設的藝能興行之地呢？如前所述，河流沖積平原地處邊城地帶，取締標準不如市中心來得嚴苛。而且那裡既有表演可用的空間，又有擅長搭建舞台、常住此地的河原者。因此近世初期，河流沖積平原就是當時最合適的藝能興行之地。

河流沖積平原本來多用來舉行喪禮和驅邪避凶之類的法事，因而被認爲是人間與陰間的關口之地。

後來在各地巡迴表演的藝人之所以會開始定居在特定地區進行表演，都是因爲包括京都四条和五条河原在內，各地方在河流沖積平原的演出都獲得了民眾的支持。

然而這些河流沖積平原並非無地主、免納稅之地。河原者必須負責打掃清潔，因而配有簡陋的住

處。在那兒所舉行的諸類儀式、典禮，從中世以後就形成了一種慣例：河原者擁有一些特別的權利。要

言之，就是他們可以收取固定的「費用」。❸

之後我還會論及，近世的戲劇表演有個將表演收入十分之一作為禮金，用「場地費」（櫓役錢）的

名義支付給以該河流沖積平原區域為地盤的「穢多」聚落的規定。關於這方面研究的近代史料，包括

《奈良部落史・史料篇》（奈良市，一九八六）在內，都收入在各地方受歧視部落的近代史研究史料篇

中。❹

後來很長一段時間這些「穢多」階級便以河原者的繼承者自居，主張收取表演場地費，甚至連官方

也為此背書。這個慣例一直持續到寶永五年（一七〇八）的「勝扇子事件」才由官方宣告終止。

❸ 到了平安後期，國家統治體制下的律令制度已然名存實亡。當時受歧視的賤民階層儘管已經散居在大城市的四周，但是在「法」的層面上，仍舊尚未建立正式的賤民制度。

❹ 自南北朝時代（譯註：參照時代區間表）至室町時代，日本社會中備受歧視的階級大致可以分為三類。一是因重病或貧窮而聚集在坡道、驛站、乞食區（乞場、Kotuba）一帶的「非人」，二是在寺院神社旗下擔任各種工作的「散所」，以及第三種從事皮革製造、竹編手工、鑿井築庭的「河原者」（本人著作，《讀解〈部落史〉爭論》，解放出版社，二〇〇〇）。

後頁圖片「洛中洛外圖屏風（局部）」中，劇場入口的樓台（櫓、Yagura）上方放置了太鼓和所謂的「三道具」：突棒、刺叉、袖搦（譯註：即狼牙棒）。一般學者咸認為樓台和此三種武器都是祭神場所神靈附身的法器，但是小笠原恭子則認為，這些法器應該是為憑吊在河流沖積平原接受死刑而放置的驅邪之器。不論何種說法應該是為憑，單就這三種法器有些任意放置的情況來看，似乎也兼具了負責維護舞台治安的河原者向眾人昭告「此地的地盤權利乃吾等所有」的象徵意味。至於那座樓台則是獲得官方立案許可的劇院才可搭建的建築。

藝能表演為何遭人鄙視？

始於室町時代的「河原者」在各地都有各自不同的稱呼，例如「Kawata」、「Kawaya」、「Kawara」、「Saiku」、「長吏」、「Kiyome」、「青屋」等等，總的來說，即是一群身在社會底層、卻擁有生產力的社會生力軍。有關這個階級的形成史，在中世後期的史料中幾乎沒有留下隻字片語，大部分紀錄都集中在近世以後，而且多集中在「穢多」這個階級身上。

至於歌舞伎表演方面的歷史，則早有不少先進前輩發表了他們的研究。只不過其中能夠以宏觀的角度對待「河原者」，並且針對歌舞伎歷史做進一步系統性研究的史料數量倒是意外之少。

四条河原的歌舞伎興行。圖右上方清楚可見所謂「三道具」（取自「洛中洛外圖屏風」）

當中少數幾本涉及「河原者」研究的力作，包括林屋辰三郎的《歌舞伎的成立》（推古書院，一九四九）、廣末保的《邊界之惡所》（平凡社，一九七三）、盛田嘉德的《中世賤民與雜藝能之研究》（雄山閣，一九七四）、郡司正勝的《歌舞伎論叢》（思文閣出版，一九七九）等等。

特別值得一提的，是備受學界矚目的小笠原恭子的《都市與劇場》（平凡社，一九九二），內容談論的是都市裡「戲劇空間」的形成與變遷。小笠原恭子細心追溯了室町時代至近世初期的戲劇表演，並且正面探討了「河原」這個表演場地的問題，個人覺得是部非常重要的論文集。

另一個必須附帶說明的是，有關「為何藝能表演會被視為低賤卑微者所從事的職業」這個基本問題。我個人認為倘若以古代、中世至近世間的賤民史為研究前提，單靠片段的史料做現象式的記述是絕不可能深入此問題的核心。

藝能表演的社會功能與統治體制內部對它的定位——因為其中包含了國家統治的理念或方向，因此必須將中國與朝鮮的表演歷史也納入研究的範疇，然後就比較文化的視野進行探討。我認為要解開這個問題，關鍵之一就在於「律令制度」這個統治體制。

這裡我只能簡略說明如下看法。律令制度源自於中國，即所謂「貴、良、賤」的階級觀念，亦即自韓非子以降的農業社會意識形態，將「商、工、醫、巫」視為賤民。這種意識形態深深地影響了日本人對演員的階級思考。不用說，演員屬於其中的「巫」。「巫」是東亞地區特有的宗教行為，並且自外於國家的宗教。因此屬於「巫」的演員，他們的階級自然就要比屬於良民的農民階級還要低賤，亦即所謂的「賤民」。只不過，這群源自於「巫」的賤民後來卻創造出相當豐富的表演方式，讓藝能表演在文化史中大放異彩。

脫離寺院神社權勢的藝能興行

時間進入安土桃山時代（譯註：參照時代區間表）以後，原本與朝廷維持深厚關係的大型寺院神社的權勢逐漸沒落。由於織田信長和豐臣秀吉兩大政權的宗教改革政策，包括比叡山的延曆寺在內，大城市中的宗教勢力幾乎喪失了昔日的威光。原本擁有表演劇團的寺院神社，表演權也受到大幅的限制，最

後他們在戲劇表演上的領導地位終於全面失守。

豐臣秀吉推出「兵、農分離」與「町、在分離」（譯註：商人和百姓分離）等新政策，將京都與大坂的寺町全面重整，並且把原本散布在市區內的寺院全數遷移到房舍較少的地區。

德川幕府成立之後，則立即公布了「禁中並公家諸法度」、「武家諸法度」、「寺院法度」（譯註：「法度」即法令），將國內最重要的三大勢力（即官僚、武士、僧侶）全數統籌由德川家族嚴格控管。這層控管徹底之程度，凡幕府主要的統治機構一律都由德川家的家臣擔任主官。

寺院神社權勢的式微，讓原本由他們所負責管控的各地遊藝民隨之獲得解放，反而得到更多的發展空間。

從此，他們的表演不再受限於神佛的信仰，所有的藝能表演成為百姓娛樂的一環。於是表演形態逐漸確立，亦即只要付得起「木戶錢」（入場費用），就可以享受到相對的娛樂。於是為了吸引觀眾，藝能演出正式進入了必須自食其力的新時代。

此外還有「惡所」的第三項「場所」特質：附近必定有處居民經常前往的寺院存在。四条河原緊鄰寺町，附近就有不少寺院。大坂的道頓堀一帶有法善寺和竹林寺。淺草也有在地信徒常去的淺草寺。名古屋的大須根本即位在名古屋城建城後的大須觀音附近的區域。

由此可見，大多數的「盛場」都有著門前町的性格。這些寺院並非什麼享有盛名的古刹，而是與一般民眾非常親近，庶民可以隨時進出的普通寺院。

第三章

潛藏於遊女之魔力

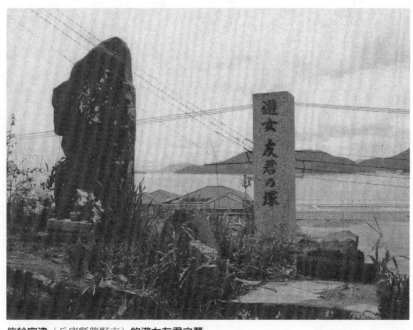

位於室津（兵庫縣龍野市）的遊女友君之墓

一　中世的遊里與王朝貴族

中世的宿場町、港町與遊女

將遊女所聚集的色里（譯註：即風化區）稱爲「惡所」是近世以後的事。這個名詞等於是爲那些猥褻駁雜、荒淫奢靡的場所貼上了一記屬於特異空間的標籤，而它的出現即源自於近世初期在日本三大都市裡所形成的遊郭。

那麼在平安時代又如何呢？當時位處交通要衝的宿場町（譯註：即形成於車站附近的街區）和船隻出入頻繁的港町早已聚集著遊女，她們以歌舞招待酒客，入夜後同床共枕。

不過我翻遍了平安時代的史料，並未發現「惡所」這個名字。倒是有不少章節將遊里視爲向神祈禱的歌舞表演之所在，以及陰陽交合的「神聖場所」。

在中世時期的小說裡曾經出現過「惡所」二字。不過《平家物語》或《義經記》中所謂的「惡所」，是指通行困難的「險境」或不適於人居住的「荒地」；完全屬地形、地勢的定義，而與道德毫無瓜葛。

平安時代許多遊女都有同天皇、顯貴交遊、共枕的經驗。當時仍遺留著相當濃郁的、太古以來的思想，認爲「性」乃是自然界裡神明純粹的化工。擅於歌舞、容貌出眾，又長於交合之術的遊女們，被當時的人們視爲體內藏有「神聖之性」的存在。直到室町時代，這種「神聖之性」才被植入了「賤」的概念。

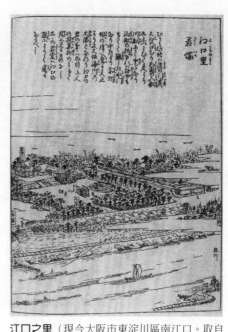

江口之里（現今大阪市東淀川區南江口。取自
《攝津名所圖會》）

平安後期在淀川河口的江口、神崎與蟹
島，面對瀨戶內海播磨的室津、近江的靜
宿、美濃的青墓與墨俣等地，皆有聚集遊女
的港町和宿場町存在。在那個交通不便、資
訊流通受限的時代，這些遊里的所在地卻廣
為人知。

隨著時間的演進，遊里逐漸出現在船隻
眾多的關西地方「港町」、街道錯綜的關東
地方「宿場」。許多當時的紀行文和日記都
記載了遊里形成的故事。

法皇與遊女出身的女房

眾多的遊里當中，尤以鄰近京都、位於淀川河岸的江口和神崎兩地的遊女風評最佳。就連在朝廷任官的達觀顯貴也屢屢造訪、與之同樂，享受肉慾之美、情色之味。偶爾這些遊女也會反過來進入宮中，獻上幾曲拿手的絕活演技。

後白河法皇所愛的「丹波局」和後鳥羽天皇的寵姬「伊賀局」，兩人皆是來自於江口的遊女，並且獲賜「局」的頭銜。朝中眾臣都瞭解她們遊女的出身。更有趣的是，在眾多女房中，此二人還是獲得天

皇「終生」寵信的女性。❶❷

遊女出身的女性當獲得了位居人間最神聖地位的法皇的寵幸之後，身分即提升爲「局」。現今我們多半難以想像，而當時遊里和遊女可以說和「穢」、「賤」，乃至「惡」的觀念沒有分毫的關聯；她們在顯貴紳士的宴席中服侍、穿梭、載歌載舞，還進入寢室充當男士們的性愛伴侶，這些行爲在當時完全不被視爲違反人倫的惡事。

甚至，相反的，這些才藝精湛、姿色過人、曾經用功學習、有教養且知書達禮的遊女們毋寧是一群擁有凡人所缺乏的特殊能力的女性。

現代人慣用的「賣春」不用說當然是後世出現的造詞，所謂「賣」即表示將女人視爲商品。而「賣色」、「賣笑」亦然，都是以賺錢爲目的、與不特定多數人性交，且不帶半點「戀愛」的成分。

當然，中世的遊女也有不少是爲了生存才進入遊里出賣靈肉的。然而我們卻不能單以將「性」商品化的「賣春」行爲來評論中世遊女的存在。這樣的解釋只會讓我們錯失了平安時代遊女的本質，並且誤解了當時對於性愛深遠的含意。這些本質與含意全都記載於大江匡房的著作《遊女記》當中，後頭會針對此書繼續詳述。

何以將性交視爲神聖？

前面我曾論及「賣春」，這個「春」字又該如何解釋呢？「春」不只是色情、色慾，如同「青春」的「春」字，「春」亦爲陽光普照、萬物復甦、欣欣向榮的季節。因此此一「春」字即含有讓身心復甦

的意味。換言之，性愛不僅滿足人生理上的需求，還包含了其他任何事物所難以取代的功能：提高人「氣」，抒解身心。

就考古發掘出的繩文時代（譯註：約爲紀元前一萬年至紀元前三百年間）的古物來看，日本早已存在著一種祈求物產豐收、獲得山珍海味，崇拜陰陽「性器」的宗教信仰。這種對於「性器」的崇拜即培養了日本將「性交」視爲神聖的習俗。

當時人們認爲，唯有透過這種任何享受都比不上的快感，使人感受到「氣」之飽足，進而藉由交合而繁延後代。何以如此呢？因爲遠古時代的日本住民將此種靈妙的過程視爲上天賞賜的神祕之術。

打從人類開始意識到自我存在的原始時代，這種視「性交」爲神聖的觀念便已萌芽。世界各地的創世神話也普遍論及了最初陰陽合體的景況。在日本的記紀神話中，也記錄著一段大神伊弉諾和伊弉冊夫婦首次交合的場面。擁有「雄元」（陽物）的伊弉諾和擁有「雌元」（陰物）的伊弉冊「遂將交合，而不知其術」。亦即，這男女二神欲行性交，卻不得起法，不知如何結合。

❶「女房」是任職於天皇、皇族、顯貴家中的女性總稱。依照個人的出身又可分爲上臈、中臈、下臈。「局」原指與宮中女官和女房所住的獨立閨房，後來演變成對住在其中且地位較高或較受重視的女房的敬稱。

❷室町時代遊女屋被稱爲「傾城局」。在近世的遊郭「局」係指下級女郎（譯註：即低級妓女）所住的房間，「局女郎」則是指遊郭內最低層次的妓女。當時的人特別將購買這類應召女郎的尋芳客稱爲「局買」，頗具諷刺意味。

平安時代集天皇寵愛於一身的「局」，到了近世轉化成低級應召女的代名詞，「上臈」也變成了遊女的別稱。爲什麼會有這樣的變化，原因不詳。我想可能是知識分子瞭解昔日受達觀顯貴寵愛的「上臈女房」許多乃是遊女出身，因而擅自沿用的結果。

於是「時有鶺鴒飛來搖其首尾。二神見而學之，即得交道」（《日本書紀》卷一、第四段一書之五）。

不懂性愛之術的伊弉諾和伊弉冊偶見飛來的鶺鴒鳥擺首搖尾交配的情景，經過模仿，才終於完成了首次交合。傳說這隻鶺鴒乃是傳授天津神之神諭的靈鳥。

《遊女記》和《傀儡子記》

大江匡房（一〇四一│一一一一）乃是代表平安後期的一位優秀學者，晚年完成《遊女記》和《傀儡子記》等兩部著作。它們內容都不多，文長都在四千字上下，然而由於在同期的民俗誌當中，這兩部著作都包含了大量有關平安時代的紀錄，屬於第一級史料，而且還擁有高格調的文采，因而備受各界的重視。

《遊女記》中描寫了聚集「倡女」的江口、神崎、蟹島熱鬧的光景，形容該地是個「天下第一溫柔鄉」。還說在那裡與倡女交遊的尋芳客們個個「流連忘返」，意思當然是迷戀於遊女們而樂不思蜀、忘了回家。書中有這麼一段描述了遊女的特徵。

皆為俱尸羅轉生、衣通姬再世。上自卿相、下及黎庶，無不接以床第、施以慈愛。且多有為人妻妾，至身歿得寵。雖賢人君子，難免此行矣。

這段文字相當於現存史料中對於遊女最高等級的讚美之詞。她們不分貴賤，上自部長級高官，下至

一般庶民，一律一視同仁，「接以床第、施以慈愛」。閨房內的「慈愛」直截了當地說即是閨房性愛。

「俱尸羅」是指印度產的黑色杜鵑鳥，以啼聲清美著稱。「衣通姬」則是出自《古事記》，係允恭天皇的二女兒輕大郎女的別名，傳說身上會發出耀眼的豔光，且此光會穿透衣衫為人所見，因此她的名字後來就被當作姿色絕世、豔光動人的美女的代名詞。

在這本《遊女記》中還記錄了江口、神崎、蟹島等三處遊里最出名的十八名遊女的名字。這些名字都與神佛有關，例如觀音、小觀音，以及如意、香爐、孔雀、狛犬、宮城、宮子等等。這樣的命名似乎也隱約透露了她們為當時人視為神佛的化身，擁有靈妙的神通之力的事實。

遊女銷魂之術

自古有言，「色乃思案之外」。意即男女戀慕之情永遠無法用世間通用的倫理判斷，唯有跨越這種分別之心，情愛才可能出現意想不到的轉機。

就實際言，我個人也曾身歷其境。站在姿色嬌豔的美女之前，聽她們那如黑杜鵑般的繞梁之聲，與君酌酒、相談一席，不論換作任何人都會飄飄欲仙、任憑體內大量分泌費洛蒙（色慾之情）。

尤其是那些知名的遊女，絕美的歌聲加上絕世之美貌，肯定「能使人心銷魂」。一旦色慾攻心，管他是法皇、高官，也不理會對方的出身或階級，世間事早已飛到九霄雲外，以身相許、耽溺溫柔乃是人之常情。

即便賢人君子，一旦遭遇如此這般的絕世遊女，也難免就地沉淪，無法自拔。上自部長級高官，下

二 後白河法皇與下層階級的「聲技」

至一般庶民，無不隨之招入閨房，相愛幾回。一些色藝出眾的遊女甚至會由尋芳客主動贖身，納爲妻妾，寵愛一生。大江匡房在書中也斷言舉例，說藤原道長（九六六─一○二八）之於江口遊女小觀音，權大納言（譯註：官名）藤原通賴（九九二─一○七四。譯註：即藤原道長之子）亦寵愛江口遊女中君。

經過反覆閱讀之後，我在《遊女記》中始終看不見對於顯貴與遊女之交有任何道德上的非難。毋寧說，越是精讀此書，令我越發感覺作者對於與絕世遊女談情說愛表現出豔羨之情。

大江匡房是位好奇心極度強烈的一級學者，同時亦積極活躍於政界。我估計他自己也曾一再造訪遊里。否則單憑客觀的好奇心絕不可能完成如此生動的文字描述。

傀儡女出身的乙前

在《遊女記》成書後一百年，亦即十二世紀後半，又出現了一本收入遊女、傀儡子、巫女等走江湖遊藝民所唱歌謠的《梁塵秘抄》。編者乃是鼎鼎大名的後白河法皇（一一二七─一一九二）。

後白河法皇本身愛好當時流行的新歌謠〈今樣〉，但是他在天皇任內的音樂老師卻曾在青墓做過傀儡女的「乙前」。

根據與大江匡房的《遊女記》同時期出版的《傀儡子記》記載，傀儡子「居無定所，無家可歸。穹

盧氈帳，逐水草以遷徙。頗類北狄之俗」。意即傀儡子過的不是定居生活，而是以天空為背、以獸毯為床的天幕生活，而且輾轉漂泊於河岸、海邊、河畔之地。這樣的生活方式與風俗習慣非常類似北方的游牧民族。

根據這本《傀儡子記》的敘述，男性以狩獵為業，擅於舞劍、操作人偶、施行法術。女性則化妝偏好紅色與白色，「唱歌淫樂以求妖媚」。這裡所謂的「妖媚」意指誘惑男人的魅力。她們擅於歌唱，只需向她們提出要求，便會願意與君共赴雲雨。

不過有別於大江匡房的實際見聞，這本書所介紹的多半是一般巷議街談的傳說。因此曾經是傀儡女的乙前，年輕時究竟過著怎麼樣的生活，並不能透過這本書獲得證實，只不過，雖不中亦不遠矣。

關於傀儡子的起源眾說紛紜，儘管沒有一部確切的史料，但是他們應該就是古早以來輾轉漂泊於河畔、海邊的非農耕民族。也可能是來自朝鮮半島的外來乩術之徒的沒落之後代子孫。不過因為學界公認他們形成的時間是在奈良時代以前，注定其出處與由來肯定找不到足以佐證的史料。

另外關於傀儡女，我個人還特別注意到書中的一個段落，亦即附在《梁塵秘抄》最後的後白河法皇〈口傳

後白河法皇（出自《天子攝關御影》）

集〉卷十。這部分作爲後白河院的自傳，讀來備感意義深遠，非常值得當作日本藝能史研究的參考。

超人之王——後白河院

就許多層面看，不僅在日本院政史（譯註：院乃爲法皇的稱號，此即由退位天皇或天皇父親掌控政治實權的時代，約一〇八六年至一一八五年間），在整個天皇制度歷史中，後白河院都是一位值得我們大書特書的王中之王。其一，是他身爲政治家的能力。

所謂院政時代，是指平安末期至鎌倉幕府成立期間，亦即進入「武家治世」前的動蕩時代。而後白河法皇以他特有的權謀之術與果敢的行動力，突破了這段前所未有的歷史困境。他將平清盛與源賴朝所謂平源兩大氏族玩弄於股掌之間，木曾義仲和源義經都曾被他要到七孔生煙。同時大家最爲耳熟能詳的，後白河法皇亦是源賴朝口中的「日本第一大天狗」。

其二，後白河法皇後來皈依佛門，取了個法名叫「眞行」，從此政教雙棲，繼續政治上的乾坤挪移，同時精進於佛法儀規，並且終其一生篤信佛教，甚至曾經前往熊野拜謁（熊野御幸）多達三十三次。期間不斷行末法世代之善行，蓋寺廟、造佛像，包括修建京都「三十三間堂」，供奉千手觀音，並且研讀佛經，熟悉《法華經》等佛教重要經典。那「三十三」的數字即源自於觀世音菩薩曾誓願以三十三種化身拯救六道衆生。

其三則是後白河法皇在藝能表演方面的貢獻。當時天皇與顯貴將藝能表演視爲娛樂的例子不計其數，唯獨後白河法皇所愛的不是顯貴們自娛娛人的形式，而是流行於下層百姓之間的通俗歌謠，亦即當

時的流行歌曲。

卑微的「聲技」與「熊野信仰」

如後白河院這般對於當時被視為卑微的、屬於下層民眾的「聲技」（譯註：即歌謠）情有獨鍾的天皇，肯定是空前絕後的。他終其一生、始終如一的狂熱表現，正如九條兼實在他的日記《玉葉》中所記載，早已被親信們評為「暗王」與「愚物」（譯註：陰暗之王、愚痴之人）。

然而，後白河法皇所熱中的流行歌謠卻不是為了享樂。他的熱情與他之於佛教信仰的虔誠乃是一體的。這裡我不能不特別為後白河法皇的「熊野信仰」稍作解釋。後白河法皇曾經多達三十三次前往參拜熊野三處神社，是一個具有相當特殊宗教習俗的地方，他們接受所有身負五障（譯註：參照頁六十七《平家物語》中的白拍子）與三從（譯註：即「在家從父、出嫁從夫、夫死從子」）的女性，以及被視為不淨的重病者的參拜。

一般認為這種獨特的「熊野三山信仰」乃是傳自日本繩文時代，人們將山川、森林、海洋視為神祇的泛靈論信仰，經過外來的道教與佛教，三者融合而成。因此可想而知，多次謁拜熊野的後白河法皇一定對「熊野信仰」的精髓，亦即所謂「眾生皆有佛性」的道理有相當深入的體會。

正因為這樣的思想背景，後白河法皇才會如此鍾情於身世卑微的女性們的「聲技」，也才會決心編寫《梁塵秘抄》。

不僅如此，後白河法皇甚至將江口的遊女帶入後宮，賜予女房的身分（丹波局）。而且我想正因為

她是後白河法皇最愛的女人，她所生下的孩子後來才會受封爲天台宗的掌門人（天台座主）。想必當年後白河法皇打從心眼裡愛著她、寵信她，絲毫不在乎她那遊女的身世（關於遊女進入後宮成爲女房的故事，可參看橫尾豐的《平安時代的後宮生活》，柏書房，一九七六，與大和岩雄的《遊女與天皇》，白水社，一九九三）。

後白河法皇編撰的《梁塵秘抄》

《梁塵秘抄》原有〈歌詞集〉十卷、〈口傳集〉十卷，現存的國寶級藏書乃是發現於明治維新以後的〈歌詞集〉卷一的斷簡與〈口傳集〉的卷一斷簡和卷十。其他則部分逸散失傳。現存的〈口傳集〉卷十和這本歌集的序文同爲非常重要的史料。

書中寫道：「嘉應元年三月中旬許，記畢此文。」換言之，卷十是在這本歌集編撰完成經過十年之後，後白河法皇已近「六十春秋」的晚年之作。

後白河法皇在卷十裡敘述了自己爲何會將自己學過的「聲技」編撰成書的原委。

凡作詩、詠和歌、爲文著作之輩，一經寫成，則至末世不朽。然聲技之悲者，乃吾身消亡即無所留下。因此故，吾人著此前無古人之流行口傳，以亡後仍有人得見。

後白河法皇說，「詩與和歌」因爲能以文字記載而能流傳後世，但是「聲技」卻無法永久流傳。傳

唱的「聲技」無法流傳後世正是「聲技」的悲哀。於是後白河法皇才決心完成一本當時尚未被記錄成文字的「當代流行的口傳歌集」。

多虧後白河法皇的用心，八百年後的今天，我們才有機會瞭解當時下層階級所流行的「聲技」歌謠。所以我才說，這絕對是日本文化史上非常值得多加一筆的偉大事蹟。

卷十的前半部先記錄了後白河法皇從十多歲起學習各類「聲技」時的年少往事。

斯不僅上達部、殿上人，不僅京城男女、各處端者、雜仕、江口神崎之遊女、各國之傀儡子與上手，聞及能歌謠今樣者，未能隨我歌謠者少矣。

意即，不論對方是國之公卿、高官臣使，抑或是江口、神崎的遊女或諸國的傀儡子，後白河法皇只要聽說他能唱「今樣」（譯註：即流行歌曲），就會呼朋引伴，一同高歌。換言之，當後白河法皇熱中在流行歌謠的藝能世界，是完全無視於政治地位與身分貴賤的。

就律令制度的身分階級觀念看，傀儡子和遊女的身分之低，甚至不及相當於現代公民的大眾百姓。

然而後白河法皇卻絲毫不為這種「貴・賤」與「淨・穢」的觀念所束縛。

後白河法皇後來延請傀儡女出身的乙前為師，全心全意跟隨她學習「今樣」。當時後白河法皇才僅三十歲，而乙前已是年過七旬的老嫗。跟隨乙前之後，後白河法皇藉由乙前所承傳的「聲技」，將他過去所學過的流行歌謠一一修正，並且學會了許多新歌，包括傀儡女彼此口傳的祕曲〈足柄〉在內。

此後過了十多年，後白河法皇聽說八十四歲的乙前病重臥床，隨即私下前往探病，並且在病榻前為

臨終枕邊唱「今樣」

乙前誦完整本《法華經》。乙前深受感動，高興之餘便說：「請聽我來一小段今樣曲。」

轉至像法

賴藥師逝願

一度聞其名

萬病癒矣

乙前「連唱二、三遍」。這是一首勸人禮拜藥師如來即能萬病痊癒的讚歌。爾後，後白河法皇經常

前往參拜的熊野新宮，正是一處供奉藥師如來的大神社。

看到乙前「握手後喜極而泣的模樣」，後白河法皇便難過地離去。這樣的場景——由天皇御駕探望

老年傀儡女，並且在床前傾聽老嫗低吟歌謠——恐怕真是前無古人、後無來者的。

不久之後乙前往生。後白河法皇每晚為乙前誦念阿彌陀經。之後持續一年，又繼續誦讀一千遍法華

經，為乙前祈福能順利得道升天。在週年忌日當晚，後白河法皇還特別為乙前徹夜高唱跟乙前學會的

〈足柄〉十首作為供養。

後來人在故鄉的女房「丹波」某夜夢見已故的乙前突然現身，在宮中障子內聽著後白河法皇唱歌的

模樣。夢中乙前大喜，誇讚法皇「較過去進步甚多」。丹波返回京城之後，立即將這段夢境敘述給後白河法皇。

聽了丹波的敘述，後白河法皇對乙前的思念之情湧上心頭，從此每年忌日必定以歌爲乙前祈福。而丹波局也正如前面所述，以江口遊女出身的身分爲後白河法皇產下一子，成爲後白河法皇最愛的女人。

出色的遊女論

在〈口傳集〉卷十的後半段裡，後白河法皇記錄自己後來篤信熊野神佛，接連三十三次拜謁熊野的經過，並且爲全文做了一次總整理，用以下這一段話透露出他個人對遊女的看法。

吾身已過五十有餘，如夢似幻。即已過半矣。今欲拋棄萬事，盼望往生極樂。假令又唱今樣，豈可爲所接往蓮臺。然則，遊女之類，乘舟泛於波上，搖櫓遊於流水，著衣裳，好顏色，迷人之愛戀，唱歌謠，無念於他物，沉淪罪衍，無意至菩提彼岸。憑一念之發心即可得往生矣。我等當謹記。未有偏離法文之歌，聖教之文矣。

這又是一段出自萬人之上的法皇筆下的奇文。大意如下。

我的人生已過五十歲，深深感覺人世間如夢似幻。如今我只期許自己能捨棄一切，前往極樂世界。儘管昔日我以天皇的身分耽溺在遊女歌謠、今樣的世界，然而卻認爲我仍可能前往極樂淨土。

後白河法皇以這個理由衍生出下文的「遊女論」來。遊女乘船行舟於水上，搖櫓隨波逐流，穿著華麗衣裳，愛好裝扮得光鮮美麗且耽溺於愛慾之中。她們歌唱只為奉承，求其所好，其他什麼也不想，結果卻不知道自己因為「沉淪罪衍」反而能夠往生極樂淨土。

後白河法皇認為，即便「沉淪罪衍」的「遊女之類」，只要一心向佛，照樣能夠往生極樂。他和遊女同樣都終生愛唱今樣歌謠，但也從未遠離「法文之歌」、「聖教之文」，因此當然能夠往生淨土依舊。

這是一篇充滿對遊女極深愛憐與強烈信仰之心的千古佳文。個人認為像後白河法皇這樣一位王中之王，日本天皇史應該對他重作評估才是。

「承久之亂」與遊女龜菊

另一位與後白河法皇相似，一生故事波瀾壯闊的法皇，則是功績同樣值得在日本文化史上大書特書的後鳥羽上皇（一一八〇─一二三九）。

後鳥羽天皇生於治承四年，這一年也是他祖父後白河法皇與平清盛遷都福原，源賴朝在伊豆舉兵，造成平氏一族就此沒落之年。

三年後的壽永二年（一一八三），平氏一族帶著安德天皇離開京城，奉後白河法皇之命，在缺乏三種神器（譯註：即八咫鏡、草薙劍、八尺瓊勾玉）的情況下安排安德天皇即位。於是出現安德天皇與後鳥羽天皇並立的窘境，但兩年之後，安德天皇即在壇之浦投海自盡。

當時後鳥羽上皇已經六歲，換言之，他的童年是在平氏一族的沒落與源賴朝建立鎌倉幕府的動盪中

度過。建久九年（一一九八）後鳥羽天皇將皇位讓給土御門天皇，之後二十三年持續執行院政（譯註：即由身為太上皇的後鳥羽上皇垂簾聽政）。後鳥羽上皇在朝廷貴族的權力傾軋中逐漸建立了天皇的統治體制；將多數莊園收為領地，並且與建了水無瀨、鳥羽、宇治等華麗壯觀的行宮。

和後白河法皇一樣，後鳥羽上皇對神佛的信仰極為虔誠，尤其亦曾經前往熊野參拜約三十次。其中經過的王子社與本宮、新宮、那智等共計九處神社，後鳥羽上皇都會停留並且欣賞作為迎神賽會的白拍子、里神樂、相撲等表演。此外還曾多次舉辦和歌會。

建仁元年（一二○一）的第四次參拜，由於過程全部詳細載於隨行歌人藤原定家所著的《後鳥羽院熊野御幸記》（收入《群書類從》紀行部）中，因此後世得以完全掌握當時的行程。根據記載，參拜途中所經過的王子社與本宮、新宮、那智等共計九處神社，

後鳥羽上皇以文官、武官和平共榮為基礎策略而與鎌倉幕府維持禮尚往來。在文官出身的源實朝就任第三代將軍以後，他又更進一步推動文武共榮的政策。

然而時至承久元年（一二一九），源實朝在鶴岡八幡宮遇刺，從此後鳥羽上皇與北条家族掌控下的幕府間對抗正式浮上檯面。後鳥羽上皇下召撤換個人寵妾「龜菊」的領地──攝津國（譯註：現今大阪府西部與兵庫縣東南部）長江、倉橋兩處莊園的領主。但握有實權的北条義時卻拒絕聽命，於是天皇就在承久三年（一二二一）再下召舉兵討伐北条家族，亦即大家耳熟能詳的「承久之亂」。

經過四處徵兵的結果，朝廷軍隊得兩萬數千兵將，與擁有十九萬精銳部隊的幕府大軍根本強弱懸殊，戰事未久便以大敗收場。

遊女所生的皇子

亂事過後，幕府方面決定從嚴處置。三位上皇（譯註：讓出皇位的天皇，即太上皇也）中，後鳥羽上皇流配隱岐，順德上皇流配佐渡，土御門上皇流配土佐。後鳥羽上皇身邊的六位重臣全數死刑。文官方面的三千餘領地悉數由幕府接收，並且由關東出身的家臣繼任領主。

由於獲得了關西地區的領地，從此，原本勢力僅限關東地區的鎌倉武家政權正式掌握了統治全日的權力。

同時，院政時代的朝廷權力也就此幾近瓦解。自奈良時代以來的天皇制度的威信也因此名存實亡，歷史正式進入「武家治世」的時代。由此可見「承久之亂」的政治意義極爲重大，由於這場亂事，平安時代以來的王朝文化開始急速瓦解。

後鳥羽天皇本身是位文武全才、多才多藝的聰明人。不但通曉蹴鞠（譯註：一種踢鹿皮球的遊戲，音「促局」）、琵琶、笛子，亦擅於相撲、射箭與游泳等武藝。尤其在和歌方面更是造詣匪淺。他曾在御所設置和歌所，敕令邀集當代優秀歌人共同編書，並於元久二年（一二〇五）編成《新古今和歌集》。在他流配隱岐所執筆成書的《後鳥羽院御口傳》亦爲日本歌論史上一本極受矚目的參考資料。從隱岐重回京城以後的十八年間，後鳥羽上皇仍持續致力於和歌創作，並且一心向佛，直至終老。

後鳥羽上皇享年六十，一直由他的愛妾「龜菊」負責照料起居。他與龜菊並無子嗣，倒是與其他舞女、白拍子生了幾個孩子。尤其是白拍子「石」，爲上皇生下三位皇子。

「石」後來獲賜後白河法皇的愛妾丹波局的名字。在藤原定家的《明月記》裡元久二年二月十一日的

紀錄中，則寫道：「白拍子，石，御簾編男娘，今備綺羅，寵愛拔群。」白拍子出身的「石」是位美麗女子，深得後鳥羽上皇寵信，但她父親是位使用細蘆葦和細竹子製作幕簾的工匠。藤原定家之所以知道這則內幕，因為他本人即是後鳥羽上皇的親信。「石」後因難產逝世，三位皇子全數出家，遁入佛門。

三　遊女亦能往生極樂

白拍子磯禪師與靜

正如後白河與後鳥羽兩位天皇的例子所顯示，當時顯貴與遊女之間的懸殊身分是相互跨越的，傀儡女和白拍子亦經常造訪達官貴人的住所。

白拍子也算是遊女的同類，但是她們表演歌舞時會身穿直垂服，頭戴立烏帽子，配戴白鞘卷刀。顧名思義，白拍子是女扮男裝、渾身白服的「男舞」。

談到平安後期至鎌倉時代盛極一時的「白拍子」，就免不了得引用吉田兼好《徒然草》的第二百二十五段。

多久助有言，通憲入道，選舞手行事，謂磯禪師女，教以舞蹈。使著白水干，配鞘卷，戴烏帽，行男舞。禪師之女，名云靜，繼此技藝。此白拍子之根源。唱佛神之本緣。其後，源光行，多所創

作。後鳥羽之御作亦屬之。教以龜菊也。

女扮男裝的意義

根據吉田兼好所述，白拍子乃「唱佛神之本緣」，而正巧「靜」的母親也是以法名留名後世，名喚磯禪師。關於白拍子這類男舞的起源其實眾說紛紜，不過單就「白拍子」三個字的語源來看，原意是指在佛教法會上僧侶頌唱的音樂中，由小和尚們負責的「素聲」。

古代大型法會中流行一種祈願長壽的餘興節目「延年舞」，白拍子也是其中一個類型，主要就是由小和尚擔綱的歌唱表演。之後傳到了遊女當中，就演變成了男舞的形式「白拍子」。

女扮男裝究竟代表著什麼意義？我想這應該是對能夠往來於極樂與人間、「幽・顯」兩界、「神・

吉田兼好引用雅樂場所的樂人多久助（久資）的話，留下這段說明白拍子起源的軼事。「通憲」即後白河法皇的親信藤原通憲。藤原通憲出家後法名「信西」，以知識淵博、多才多藝聞名，並且通曉各類表演。將傀儡女乙前推薦給後白河法皇的正是信西和尚。

信西和尚從眾多舞者中挑選出「磯禪師」，教她「男舞」。這種舞蹈後來又傳給了磯禪師的女兒「靜」。

根據這段敘述，白拍子的起源是由母親磯禪師傳給女兒「靜」，我個人認為這個說法稍嫌誇大。但是根據《平家物語》（卷二十）的記載，判官源義經「最愛磯禪師之白拍子，名靜之小女」，而同樣的內容在《吾妻鏡》中亦有記載。

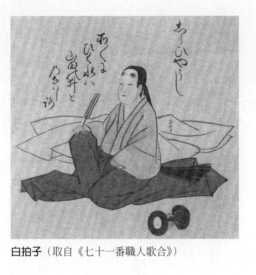

白拍子（取自《七十一番職人歌合》）

人」兩界的巫術，亦即巫術源流的一種暗示。

透過各種裝扮改變自身的模樣，稱為「化生」。佛教裡佛、菩薩也有為了解救眾生而化「身」為人的模樣「生」於人世間的。實際上，白拍子不少是曾經任職於住吉神社、廣田神社、吉田神社，負責表演巫女舞的巫女。由巫女舞轉變為男舞，這應該是當時女性對男性地位高陞的社會現象，企圖撼動男性社會的一種表示。關於這部分的討論我想之後再談。

白拍子成為藝能表演，在進入室町時代以後表面上逐漸衰微，而實際上則仍保存在奈良聲聞師旗下的遊藝民當中。在《大乘院寺社雜事記》的寬正四年（一四六三）十一月二十三日便有所謂「七道者」，「猿樂、橫行、猿飼」等七種表演形式的記載。

這裡所謂的「アルキ」意指周遊列國，亦即他們是一群四處漂泊、居無定所的「流浪者」。前面我也曾提到，認為出雲阿國是奈良聲聞師旗下的「漂泊巫女」是當今最具說服力的說法。

此種走江湖的表演形式，到了近世以後，儘管並不屬於「穢多」、「非人」的身分，但仍舊是為當時人們視為雜種賤民的聲聞師源流的「宿」、「院內」、「寺中」，以

出（本人著作，《陰陽師之原像》，岩波書店，二〇〇四）。

及又被稱爲「鉢叩」、「鉢巫」、「茶筅」，的空也上人爲始祖的傳道僧侶（譯註：念佛聖）們所做的演

《平家物語》中的白拍子

《平家物語》（卷一）有這麼一段關於平清盛所寵愛的白拍子祇王和祇女兩姊妹的故事。後來平清盛另結新歡，愛上了另一位加賀出身的白拍子「佛御前」，於是祇王和祇女姊妹倆即被掃地出門，離開了平清盛家，與母親三人回復平民生活。

事後第二年春天，平清盛派人傳話，「因佛御前嫌生活無味，故望姊妹兩人前來唱今樣歌謠並舞蹈，以慰佛御前心情」。祇王當然拒絕前往，但末了還是聽了母親勸說，心有不甘地重回平清盛家。結果席間祇王敬陪末座，遭到嚴重冷落。於是祇王忍住淚水，反覆唱了兩回這段今樣歌謠。

　　明明皆具佛性人　　相隔身軀怎不哀

　　昔日佛亦爲凡夫　　我等終亦將成佛

當時在座的公卿、顯貴、武士將領們無不因而感動落淚。其中「相隔身軀」意指「受到差別待遇的身分」。「我等」則是指女性，或者特指白拍子。我們可以爲這首歌謠做三種解讀：對女性的差別待遇、對白拍子的差別待遇、對當時在座的佛御前與祇王席次的差別待遇。

當時流行於日本社會的仍屬舊佛教思想，亦即以眞言宗和天台宗爲主流的舊佛教系統──日本密教。日本密教認爲，女性乃五障、三從之身，死後必定無法往生極樂。加上貴族間尚流行著一種所謂「死」、「產」、「血」等「三不淨」思想，認定女性必將墮入地獄的意識形態。❸

祇王篤信阿彌陀佛，因而能唱出這樣的歌詞。佛陀原本是凡人，因爲開悟而能成佛。「包括遊女在內，我們女人天生也都具有佛性，最後都將悟道成佛，然而可悲的是，如今我（們）卻必須受到如此的差別待遇。」

法然和尚的平等思想

後來有人提出女性也能往生極樂的說法，以抗拒當時普遍流行的歧視女性思想，此人就是鎌倉時代大眾佛教的開山祖師法然和尚（一一三三─一二一二）。

法然和尚提出了一種平等思想，他不問貴賤，不論男女，認爲凡生而爲人者都能因阿彌陀佛的慈悲而獲得解脫，同時亦公開指出，「一切眾生、平等往生」，並且對舊佛教教義提出了整體性的批判。

法然和尚認爲，佛教徒不需要雄偉壯觀的寺院和佛像，也不一定要讀那些難以理解的經典，只要專

❸「五障」係指女性由於與生俱有「五種障礙」，因而天生注定無法成佛。這五種會妨礙修行的「五障」分別是煩惱障、業障、生障、法障、所知障。

「三從」也是一種認爲女性不具獨立人格與人權的男性本位主義思想，即在家從父、出嫁從夫、夫死從（長）子。

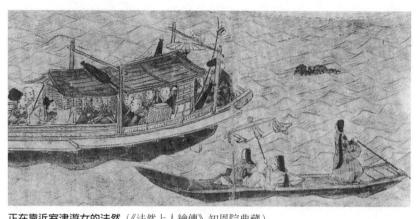

正在靠近室津遊女的法然（《法然上人繪傳》知恩院典藏）

心誦念「南無阿彌陀佛」，認眞過活，任何人都會因佛慈悲而獲救解脫。這也就是法然和尚所謂「專修念佛」的「易行易修」思想。這個新思想在日本佛教史上也非常具有時代意義。

不過祇王的故事並未就此結束。就在出家那年秋的深山裡一起出了家，過著終日念佛的日子。她們母女三人之後在嵯峨風吹起的時節，突然佛御前出現在她們眼前。原來，當佛御前知道她們母女三人已經剃度爲尼，當天一早便未得平清盛的允許離家出走，決心就此遁入佛門，一心盼望能與祇王母女一同念佛，成佛往生，因此才來到了嵯峨的山中。

從此以後，她們四人共同生活，虔信阿彌陀佛本願，每日在佛前獻花獻香，念佛度日。當時祇王二十一歲，祇女十九歲，母親「とじ」（Tozi）四十五歲，佛御前十七歲。母親「とじ」原本也是一位白拍子。之後四人的下落如何我們不得而知，相傳她們最後都如願以償獲得了往生極樂的福報。

在後白河法皇所興建的長講堂（法華長講彌陀三昧堂）的信徒名冊裡有一段抒懷文字寫道：「四人入一所，哀然如是也」，而《平家物語》便以這段話作爲結尾。值得附帶一提的

是，目前位於京都市下京區五條的長講堂內，這本信徒名冊仍然完好保存著。

如此看來，我們可以清楚瞭解到，《平家物語》亦有非常濃厚的法然和尚的平等往生思想。也可想而知，這同時反映出過去那些熟悉平氏一族故事的走唱說書的琵琶法師，以及一些社會底層遊藝民心中的嚮往。

才色兼備的遊女

遊女當中不乏一些才色兼備之人，例如在《敕撰和歌集》中便收入了不少出自遊女的作品。此外除了建長四年（一二五一）成書的《十訓抄》（編者不詳）中亦有記載，在《後撰集》裡有肥後國（譯註：現今熊本縣）遊女檜垣嫗的作品，在《古今和歌集》裡有江口遊女白女的作品，在《後拾遺集》裡有神崎遊女宮木的作品，在《詞花集》裡有青墓傀儡女名曳的作品，在《新古今集》裡亦收入有江口遊女妙的作品。

包括傀儡女和白拍子在內，大多數遊女都有著滄桑的童年，不像出身貴族的女孩有讀書受教育的機會。

遊女的社會是一個由「長」負責領導的、特殊形態的母系結構。當然也有部分是親生女，但大多為收養而來。根據鎌倉時代的史料，其中還不乏買來的女孩。不過在教育的過程中，她們完全沒有親生、領養之分，一律都會帶在身邊雲遊各地，一面努力傳授技藝。

遊女踏上旅途通常以兩人或三人一組同行。這種習慣究竟起源於何時，並沒有文獻足以佐證，不過

一般認為應該是承傳自史前「漂泊巫女」時代，古早母系社會的民俗習慣。

史學家估計，年輕的遊女跟隨擔任「長」的較年長遊女學習歌舞，可能同時也會用心學習讀寫文字。當她們在達官顯貴的席間伴隨侍奉時，可能也會藉機聽取一些有內容的交談，然後便耳濡目染瞭解了和歌創作的技巧，進而開始創作和歌。

不論出身貴族廣廈的女性，抑或是在茅草屋中成長的遊女，同樣生而為人。雖然出生貴賤與身分不同，但人的天賦與才氣是絕對平等的。我們甚至可以說，那些彷彿在山野中茁壯的野草，在痛苦邊緣中成長的女人，擁有更多獲享大自然魔力的孕育。這些才色兼備的遊女，即便她們自身毫無意識，但是早已在不知不覺中獲得了上天所賜的特殊能力。

足柄山的三遊女

另有一段相當知名，出自《更級日記》的足柄山遊女紀錄。《更級日記》的紀錄始於寬仁四年（一〇二〇），作者菅原孝標之女十三歲時，隨父親從任職地上總之國（譯註：約合今千葉縣中部一帶）前往京城的旅途日記。他們途中在足柄山山麓過夜。那兒有處名叫「足柄關」的地方。

當晚，從「無月暗夜」中出現了三名「遊女」。一位約五十歲，一位約二十歲，另一位年約十四、五歲。其中「約五十歲」的應該就是「長」。

她們美妙的歌聲「清亮入雲」。隨後三人又在「恐怖山中」的陰暗中離去。當時足柄山是座海拔七六〇公尺，人煙稀少的深山。旅途中的一行人從她們的背影感受到無限的哀愁，最後含淚目送這三位遊

女離去。

此段出現在暗夜山中的三位遊女故事，不僅令我終生難忘，也是個人認為這部日記裡最吸引人的一個段落。

這三位遊女在那座菅原孝標膽顫心驚的深山裡究竟過著怎麼樣的生活？她們是否有一處稱得上是「家」的住所呢？我們僅能從這一段短短的文字裡推敲：兩位年輕的遊女由年長的「長」撫養長大，並且跟隨學習舞樂，靠著路過的人客招呼維持基本的生計。

《更級日記》裡是這樣描寫了三位遊女的模樣：「髮長，額髮垂顏，膚白無不淨。」我原想出現在山中，應該形如骯髒乞丐，沒想到竟是三位皮膚白晰、衣裝整潔的女子。而且還蓄著長髮。長髮可以說是女性特有的魅力或魔力的象徵，出現在日本中世繪畫裡的巫女無不是長髮披肩的。

最教菅原孝標一行人感動的是三位遊女的歌聲。「聲音全無所似，清亮入雲，令人快慰。」三人用她們彷彿清亮入雲的美麗歌聲，唱著「快慰之歌」，讓身在深山中的聽眾們如同獲得了神明的祝佑。

巫術的魔力

這些行走天涯的女子們，在嚴酷的旅途刺激下出生、成長，於是養成了一股世俗人所不見的強韌生命力。她們為了不受歧視而日復一日地努力，終於學成了一身足以超脫眼前一切苦境的能力，這股力量給了她們非凡的才智與足以讓男人銷魂的靈妙及強健的體魄。而「長髮」和那無與倫比的「美妙歌聲」正是這些特殊之處的象徵。❹

那些出生貴族家系的女子們，則從未歷經俗塵的洗禮，在深閨大院受到重重的呵護下長大。這樣的高貴女性所缺乏的野性之美，在歷經風霜雪雨、生若野草的遊女身上，卻從漂泊的生涯中培育得完美無缺。

遊女們勤於歌舞音樂之道，習得「歌」、「語」、「舞」、「踊」、「咒」、「狂」等技藝，而這些動作無一不與巫術的法力（咒力）相通。

透過這一連串的動作，各式各樣的表演藝術便於焉形成。不過其中的起始點則是「歌」。因為當我們要向神明祈願時，一定得從「發聲」開始。聲音一旦伴隨韻律便成了「歌曲」。而當神明附身在人身上所說出的話語，若是加上了抑揚頓挫的節奏，便成了「神歌」（語り物）。

我們人類也屬於哺乳類動物，哺乳類動物懂得用各種肢體動作來表現內心的喜怒哀樂等感情。這種表現有一個特點，那就是當任何會激起我們情緒的對象出現時，我們都會先發出聲音作為第一個反應。而且一定是先有聲音之後才會出現其他肢體動作。

由於「舞」、「踊」這些動作都是在「歌」之後，因此世阿彌也曾不諱言地說：「舞若無音聲之出，則不無所感也。」因此，遊女總是以「歌姬」的身分出場，「藉助曼妙聲音之力，以振翅飛出歌之巫女的神聖存在」，佐伯順子這句評語可以說是一語中的（佐伯順子，《遊女文化史》，中公新書，一九八九）。

顯貴之「狂」

由於這些擁有某種魔力的遊女通曉迎神賽會等儀式，因此對王親貴族與武士將領來說，這群優秀的

遊女的「性」並不是那樣受到矚目。遊女完全不受朝廷所定的儀禮或顯貴宅邸中的規矩所束縛，生性自由奔放。她們在「性」這件事上，自然也是無拘無束。因此她們閨中的模樣肯定是顯貴所難以想像的，所以她們的性愛當然就更能讓人無比嚮往。

可想而知，顯貴們透過與遊女的同床共枕，實際體驗到那種平素無法感受的所謂「狂」的至高愉悅。「狂」的含意頗多，原意是指某種超自然力量所形成的樣態，「瘋狂」則是指一種受到靈體附身的起乩狀態。

一般人的身體是無法與神明直接交流的，平時實際能夠感受到神明存在的「起乩」即在與我們所愛的異性（或同性）交合的當下。而遊女在床上的啼噓聲（啜泣聲）或「叫床聲」（善聲），不正是一般人平日所難以聽聞的「神明的聲音」嗎？

我想平安時代的狀況也是大同小異。女人達到高潮時都會用一種有失體統的聲音吶喊：「我要死了，要死了。」究竟為何高潮之際會脫口而出「死」這個字呢？

我認為這應該與後頭我將提到的「地母神」信仰有著相當密切的關係。「地母神」乃是代表著大地

❹ 日本歷史上最佳的例子就是「長髮媛」。這個名字出自《日本書紀》應神天皇十一年十月段落。「媛」是日向地方的豪族諸縣君「牛諸井」的女兒，書中評之為「國色之秀者」。「國色」即指該國最美的女性。沒想到皇子大鷦鷯尊（即後來的仁德天皇）天皇聽說了她的名字，於是特地千里迢迢將她請進京城，安置在不遠的村落裡。天皇察覺此事以後，便將「媛」賜給了大鷦鷯尊。「媛」應該同時與天皇父子有肌膚之親，在當時這是相當稀鬆平常之事。後世認為「媛」的父親牛諸井應該是南九州的原住民，亦即「隼人」族系出身。卻因「感其形之美麗」而「戀之以情」。

生命力的女神，古代日本人相信，她的子宮會接取亡者的靈魂，靈魂會從這個子宮內轉變成胎兒重新出生。女人高潮時高喊的「死」正是將靈魂（精子？）接入子宮內的喊聲。

不論如何，總之古代位高權重的達官貴人多會與身分卑微的遊女同處一室。由於這原本就是身分、地位結構懸殊的兩個肉身與精神的結合，因此我才會將遊女的閨房視為一處極具刺激性的、文化交會的「場所」。

四 關於「遊行女婦」的巫女特性

共赴戰場的遊女

武士領袖還會將遊女帶赴戰場。在大家耳熟能詳的《平家物語》（卷五）當中，平氏軍隊在富士川之戰大敗後倉皇逃命的故事便是一例。書中寫道：「就近宿店召請遊君遊女同戲酒宴，然或頭破血流，或折腰斷骨，呻吟慘叫多有。」

當時軍方由附近的旅店召集了一群遊女至軍營擺設酒宴。傳說當時遊女們必須負責一些「巫術儀式的」工作，例如清洗武士由戰場取得的敵軍將領首級，確認身分後再將之泡入鐵漿（譯註：日本古代上流社會女性用來染黑牙齒的汁液）。據說當時「街道宿店之遊君遊女」無不彼此打趣，笑說這些戰敗的平氏軍隊「可憎可厭」（真是令人討厭的一群）。

究竟爲何武士領袖要帶著遊女共赴隨時可能危及生命的戰場呢？❺

是因爲出生入死、殘酷殺戮的武士們爲了貪求肉體的快慰，作爲戰地裡一時發洩情緒之用呢？抑或是他們明知與遊女間的戲謔場面不過是短暫的驚鴻一瞥，卻寧可藉由性高潮將自己帶入一種全然忘我的境界？

然而可能性更高的是，武士們企圖透過與這群擁有天賦魔力的女性間的肌膚之親，增強自身生存所需的一股「氣」或力量。因爲戰場是一處活生生呈現人類動物性、生物間對抗、殺戮的場所，而身處此一場所中，武士們最迫切需要的，即是生存的力量。

每當戰事結束的當晚，白拍子動人的歌聲與曼妙的舞姿能安撫武士們的身心，再透過與她們靈妙之體的擁抱，武士們晝間才沾滿血腥的身體隨即得到了淨化。他們吸收了遊女們的魔力，讓自己疲憊的身體獲得重生。因爲巫女的魔力原本即具強烈的感染力。

對遊女的歧視與恐懼

顯貴們對於遊女的眼光同時存在著兩種相互矛盾的看法。這可以從前面後白河法皇的遊女論中窺知

❺在古今中外的戰爭紀錄中，我隨處可見遠征軍旅隨軍妓女的編制。軍旅與妓女的關係就比較文化史的角度看，確實存在許多值得深究的議題。

十一世紀末葉至十三世紀後半，西歐諸國的基督教徒爲了收復聖地耶路撒冷，共歷經過七次遠征巴勒斯坦，亦即所謂的「十字軍東征」。事實上就連這些號稱是「神聖遠征軍」的行伍，也照樣隨軍帶著軍妓共赴戰場。

一二。

後白河法皇寫道：「好顏色，迷人之愛戀，唱歌謠，無念於他物，沉淪罪衍，無意於至菩提彼岸。」

正如後白河法皇認爲遊女「沉淪於罪惡之中，完全不在乎是否能夠往生菩提、得道成佛」，古代日本的達官顯貴對遊女身分的歧視態度明顯可見。然而另一方面，顯貴們又跨越至另一個次元，能夠感受到遊女們身上那股常人所無的奇特魔力。換言之，他們對於遊女是既歧視又恐懼的。

中世時代的「遊女」與「遊藝民」大體上說即是一群異於一般接受課徵「租、庸、調」的「良民」或「公民」，靠著歌舞表演與出賣靈肉爲生的「邊緣民」。到了中世後期，他們被社會視爲類似於統稱爲「非人」的賤民階層，而且這樣的看法已然根深柢固（有關中世賤民身分的解說，可參照本人著作《解讀〈部落史〉爭論》第五章，「有關『中世非人』的劃時代之爭」）。

當探討這個既歧視又恐懼的問題時，我認爲我們可以將焦點先放在「遊女」中的「遊」字，來做更進一步的思考。

「遊」所代表的意義

遊藝民、遊女、遊行者——三者皆屬於「漂泊者」，他們名字上的「遊」字包含了相當深刻的意

義。漂泊於諸國的遊藝民是古代巫醫的後裔，也是迎神賽會時不可或缺的演員。遊行者則包括擔任民間信仰傳播者的傳道僧侶與山伏（譯註：修行僧侶），他們也是民間法會的主角。

現在我們所謂的「遊」多半指的是閒暇時的娛樂，日語「遊行」則是指前往某地觀光旅行。然而「遊」字真正的意義可絕非這般淺而易解。

根據白川靜的《字通》，「遊」的原義是「舉著神靈所住旗幟而巡迴行走」。換言之，「遊」原本是個源自於泛靈論的用字。之後才從這個原義衍生出「移動」、「逍遙享樂」、「自由生存」等意涵。

巫醫的任務是與大自然中的神明或神靈直接溝通，再藉由祂們的力量進行神諭的轉達與預言，達成人們的心願。在與神明溝通的時候，他們必須改變自己的裝扮，然後藉助「語」、「舞」、「踊」、「歌」等動作來呼叫神靈。這些動作的極致就是「狂」，亦即神靈附體的瞬間。

而名字冠上「遊」字的人們，則都是擅於神靈附體、起乩的能手。有別於定居一處、以務農為生的老百姓，他們漂泊於五湖四海，藉以獲得某種法力，或者一般人所缺乏的各種能量。在史前時代泛靈論的階段，包括「出生—死亡—重生」在內，人類的命運由大自然中的神明所掌管，而由巫女至遊女，亦同樣發生在這樣的歷史演化階段中。

大自然中的神明與「地母神」信仰

在巫醫仍屬民間信仰主流的年代，人們認為大自然與人間是彼此連結。當時的人們深信，每一個人都有各自的壽命，各自的命運也彷彿季節的循環，一切都由自然界中的神明事先決定。

這樣的泛靈論思想自遠古一直保存至中世時代，而當時那些每天仰望日月星辰、行走於五湖四海、山林川澤的「漂泊者」，擁有較一般人更多直接接觸大自然神靈的機會。因此人們自然也就以爲，這些漂泊之民一定擁有一般居民所沒有的特殊魔力。

這樣的思想，尤其在森林密布、山多水深、四周環海的日本，更容易產生且爲居民們接受。在眾多的大自然神明當中，「地母神」又是最爲大家所親近、熟悉的一個。「地母神」既是生出萬物的大地之母，也是爲人們帶來多產與收穫的女神，在巫醫活躍的史前時代，祂會經是全世界最普遍的信仰對象。而且世界各地都曾挖掘出代表地母神的擬人化偶像，其中又以生殖器爲象徵的石器和土器居多。

當然，日本的繩文時代也不例外。

「地母神」信仰普遍存在於日本的記紀神話當中。即便到了平安時代，佛教已經傳入的年代，祂的影響力仍舊深植民心。❻

我個人推測，中世時代的達官顯貴或許一度將「地母神」的原型印象投射在當時才色兼備的遊女身上。而那些讓遊女傳宗接代的天皇，心靈深處或許也早已將此二者劃上了等號。另外《更級日記》中出現在足柄山的三位遊女似乎也隱約透露了同樣的訊息。

巫醫集團的「遊部」與「遊行女婦」

日本古代有一群人被稱作「遊部」。但是我們幾乎找不到任何關於這群人的文獻記載。一般史學家認爲「遊部」是日本古代的一種職業，根據學者五來重的研究，「遊部」其實是一群屬於巫醫系統的巫

女（五來重，《葬與供養》，東方出版，一九九二）。

「遊部」的起源難以考證。依我個人的想像，日本歷史上應該有兩支巫醫系統，一支傳自繩文時代各地土著所信奉的巫術系統，另一支則是彌生時代以後所傳入的道教系統。到了古墳時代，兩者兼容並蓄，彼此折衷，其中一個支流即是屬於大和王朝的「遊部」了。

在《古事記》和《日本書紀》裡還出現過另一支稱為猿女氏的古代氏族。他們會在大嘗祭和鎮魂祭等朝廷重要的祭典時，向朝廷獻上負責表演神樂之舞，稱為「猿女」的女性。

一般認為，猿女的始祖即是當天照大御神將自己幽禁在岩屋戶時，在門外裸露下陰跳舞，以引誘天照大御神從岩屋出來的天宇受賣命。就這段傳說故事來看，「猿女」估計應該也是個母系繼承的社會。

她們很可能具有與大自然神靈直接溝通的能力，可以進入起乩的狀態，聽取神明的聲音，然後將神諭昭告世人。

在普遍信奉「地母神」信仰的史前時代，先民是絕對不會對「性」有任何隱藏的。正如繩文時代的

❻　在森林密布、山野多、河流多、四面環海的日本列島，並未出現由「唯一絕對的真神」創造天地的創世神話，而是由「大自然中的眾神」亦即「八百萬神」創造了世界。在記錄這些眾神的記紀神話裡，大地由混沌而生，萬物的生命則由大地的泥土中依序誕生。

前面曾經提及的伊弉諾即相當於「天神」，而伊弉冊則是「地神」。當「天地」形成之後，日本的國土便藉由祂們「交合」而產生。較為特殊的是，伊弉冊的排泄物後來變成了土地之神、水神和穀物等眾神，並且因為與月亮有著密不可分的關聯，而負責統治著亡魂所居住的黃泉之國。透過這樣的神話故事即可發現，伊弉冊即是日本「地母神」的原型。

泥偶一樣，史前時代的日本人將女陰視為生產力的根源，並且將「陰陽合一」視為萬物生成的基本原理。而女性的「神聖之性」即是指一種以子宮為價值核心的「性」。[7][8]

這裡我暫時無法就這個問題做更深入的探討，我僅能就自史前時代以來以泛靈論為基礎的「地母神」信仰的角度思考遊女的「神聖之性」。為何女性會擁有男性所沒有的神聖之性呢？因為女性每個月有月經，經由與男性的交合，受精卵會在子宮內膜著床，爾後發育成胎兒。這樣一個神祕的「性」的過程，先民們即認為那是神靈所特別賜予的神聖之性。

擁有咒力的巫女（《七十一番職人歌合》）

《萬葉集》中的「遊行女婦」

「遊」所從事的是殯葬禮儀的工作，而這種殯葬禮儀是根據巫醫系統所相信的靈魂觀而形成。按照《令集解》的定義，「遊部乃分隔幽顯兩境，平鎮凶癘之魂」。亦即人一旦死亡，魂魄會回歸冥土，而遊部就是在施行法術，以便安撫那些存在於人世間、可能變成惡鬼的靈魂。

負責殯葬禮儀的遊部，一人身揹大刀，手持長戈，另一人也身揹大刀，但手持酒食。他們會用長戈舞蹈，然後奉上酒食，以便平息漂泊於人間的流浪魂魄與怨靈。

「猿女」除了屬於巫女系統，她們還女扮男裝成英勇的男性。女扮男裝的意義我想也有重新探討的必要。

不過當時間進入律令體制的時代，朝廷頒布摻雜了儒家和佛教思想的喪葬令，從此巫醫系統的靈魂

❼ 史學家網野善彥並未論及遊女論的根源所在，但是他曾將「遊女」定義為：將「性」視為「神聖之物」、將「好色」視為才藝的「女性能集團」（網野善彥，《中世的非人與遊女》，明石書店，一九九四）。這個定義我深表贊同，不過很遺憾的，網野善彥仍未解開有關「神聖之性」的由來這個最根本的問題。

進入宮中的遊女們並非因為和「神聖不可侵犯」的天皇交合而獲得了「神聖」的身分或地位。網野善彥未深入瞭解天皇的「神聖之性」，便將直屬於天皇的民眾視為一群「神聖」團體，我個人難以苟同。正本清源，天皇不論在肉體上抑或是精神上都不過是個普通人。尚若脫去那層政治的外衣，天皇與民眾其實是五十步與百步，相差不幾，同樣不具任何足以賦予他人「神聖性」的宗教能力。對於這個道理最能感同身受的，我想就是那群得以直接面見天皇、法皇進出後宮的人們。曾經將法皇流放地方的武士將領肯定也發現了天皇與他自己根本無所差別。

換言之，任何族群即便因為擁有了至高的統治權，因為某種特定的血統而被視為「神聖」，那畢竟只是暫時的神聖。一旦喪失了統治權，他的神聖性將立即消失。而能夠賦予自然界中的哺乳類動物的人類「神聖性」的，只有大自然中的神明，別無其他。

❽ 我反倒認為像後白河法皇這樣一位博學的領導者，即使被周遭人稱呼為「法皇」，他仍舊對自己的「神聖性」抱持懷疑。有個道理可以適用於現今世界所有的王權，那就是不論披上任何一種宗教的外衣，國王的神聖性永遠不是神所賦予的。越是敏感的國王就越能意識到：他們的神聖性是受到儀體與體制的支撐，完全是透過人為與政治架構所建立。一心嚮往死後進入極樂淨土的後白河法皇，他的《梁塵秘抄口傳》簡直就是一位通達世間情理的、孤高勝寒的國王獨白。

即使今日，要依序徒步參拜熊野三處神社都不那麼容易，何況是距今八百年前，還必須帶著眾多隨從，要完成三十多次熊野拜謁，沒有足夠的決心絕對難以成行。而後白河法皇和後鳥羽上皇卻辦到了，他們其實不過是希望能夠透過苦行獲得神明的加持，以便能以一個普通人的身分往生極樂。

觀便逐漸淡化。同時，鎮魂的禮儀也逐漸失傳，最後連「遊部」也演變成送葬時的歌舞團體。

《萬葉集》中也有「遊行女婦」的記載。根據折口信夫和中山太郎等幾位民俗學者的推論，這些遊行女婦原來即是巫女出身，而且是一群從事於遊部職業的女性。這個推論我舉雙手贊成，可惜我也找不到任何足以支持這項推論的文獻。

不過各地方尚有一種不屬於「遊部」的民間巫醫系統。這些巫醫的源頭不詳，只知道他們會為一般名不見經傳的老百姓施行鎮魂與招魂的儀式。

有史學家認為，中世的遊女也是從這個系統發展出來的遊藝民，不過實際情況仍無法確定。因為她們有些原本就是任職於神社的巫女出身，只不過特別擅長「歌」、「舞」、「踊」。這類「邊緣民」後來逐漸聚集，最後便形成了所謂「遊女」的族群，並且聚集在江口、神崎、青墓、室津等遊里。

女人「神聖之性」的消逝與男舞

如前所述，白拍子是女扮男裝。她們頭戴成人男子的烏帽，腰配白鞘卷刀。問題來了，究竟她們為何要女扮男裝？

針對這個問題，細川涼一曾經推論指出，中世的女性之間可能存在一個「藉由穿著男裝以超越性別，突破女人禁忌的理論觀念」，而與「因中世顯密佛教而興起的所謂女性禁忌的，藉由異化女性以確保聖地的理論觀念」在互別苗頭。細川涼一同時將白拍子「靜」曾經試圖與源義經袂闖入禁止女性進入的大峰山此一史實作為舉證（細川涼一，《漂泊的日本中世》第一章，ちくま學藝文庫，二〇〇二）。

我對這項推論並無異議，不過這個問題應該可以有更大的角度來思考。

如前所述，日本古代的「遊部」是一群在喪葬儀式中手持刀劍進行鎮魂法術的殯葬從業人員。手持「茅纏之矛」、舞著鎮魂「俳優」（Wazaoki）之舞的女神天宇受賣命即是她們的始祖。

天宇受賣命的神話故事也讓這位女神被視為藝能表演的祖師爺，形成了一支由天宇受賣命傳承至「猿女」的巫女系統。而猿女也同樣會舞刀弄劍。

在天宇受賣命和邪馬台國女王卑彌呼活躍的年代，女巫醫被視為能夠與大自然神明溝通的「神聖存在」。而且在整個亞洲，認為山神、海神是女性的神話亦不在少數。由此可見，女性的神聖之性是普遍為先民所認同的。

但是時代一旦進入以律令制度為主體的古代國家階段，來自中國大陸的儒家男性本位思想傳入日本，女性即被置外於國家權力的核心。伴隨而來的結果，便是女性的「神聖之性」逐漸消逝。

「變成男子」的思想

同時，日本列島上特有的泛靈論信仰也逐漸從平民百姓的生活中消逝了。「山神」信仰的山林修行也從此納入真言宗與天台宗等密教體系中，先民將山岳與森林視為神靈的原始信仰亦從此絕跡。

不僅如此，隨著朝廷接受了充滿著印度教階級觀念的密教佛教，將女性的「性」視為不淨的歧視觀念更獲得了法律上的正當性（關於這部分的討論可參照宮田登與本人合著的《穢：差別思想的深層》，解放出版社，一九九九）。

男舞的系統傳承，由「遊部」的猿女→白拍子→出雲阿國，一路走來始終沒有間斷。不過我個人認爲，這段女扮男裝的歌舞背景與女性「神聖之性」的逐漸消逝有著某種密不可分的關係。

另一點我必須特別指出的是，那位後來否定了密教佛教所認定的「死」、「產」、「血」之「三不淨」思想，提出所謂「一切眾生平等往生」理論的法然和尚，認爲女性同樣可以往生淨土。不過，法然和尚仍舊不認爲女人可以「直接」往生淨土。

當時的社會普遍接受深受五障、三從之身所困的女性是不可能直接往生極樂世界的。此一想法即便是企圖與視國家爲第一要義的平安貴族佛教衝突，充滿改革情懷的法然和尚，也難以突破這個時代價值觀的最後防線。

因此法然和尚想出了一個迂迴之道，亦即讓女性裝扮成男性，這「變成男子」的方法讓女性達成往生淨土的心願。我想，白拍子和出雲阿國的「男舞」正好也顯示了法然和尚這種「變成男子」的思維。

《閑吟集》的「買人船」

時間進入了室町後期的戰國時代，當時的局勢風起雲湧，各地戰事不斷。加上天然災害、流行病橫掃全國，人民困苦、民不聊生。於是許多窮苦人家逼不得已只好將親生骨肉賣給人口販子，其中許多年輕女性即賣去當了遊女。

《閑吟集》成書於永正十五年（一五一八），是本蒐集了民間小曲和民謠的歌集。編者不詳，最可信的說法是連歌師（譯註：「連歌」乃日本古詩的一種）柴屋軒宗長，可惜目前僅存傳抄本，原本已經失

傳，因此難以確認實際的編者身分。書中收入了以下兩首詩歌。

買人船於水中行　吾人終已爲所買　願請安靜划槳來　船家

此處何處石原山　山下足痛已難耐　願請借馬騎將來　主子

前一首是曲描寫被賣上「買人船」的可憐少女的悲歌。後一首則稱對方爲「主子」，整首歌曲會因爲這兩個字的解釋不同而出現不同的含意。石原山位於關原山中，是處險峻的山嶺，我們可以想見，曲中描述著一位從關東被賣到京城的少女，因爲腳疼正在向人口販子乞求以馬代步。這首動人的詩歌可能是作者聽聞少女可憐的祈求聲而寫下。

魔力所居的遊里

四處漂泊的遊女隨著時代的演進，逐漸定居在沿海、河岸一帶擁有較多旅店與人潮的市集或驛站，以及供奉神佛的寺院和神廟附近。這些地點例如江口、神崎、青墓、室津等，早在平安時代就被視爲某種「魔力所居的場所」。

之後我還會提及，近世的遊郭也都設在這些地點。其中又以著名的寺院神社周邊居多。這當然不能單以當地參拜人潮眾多的地緣特徵來解釋。別忘了，遊女源自於巫女的宗教性格也和這些「場所」脫離不了干係。

不過到了中世後期，定居一處的遊女已經不再是過去和巫女的魔力有著某種程度關聯的「遊行女婦」，而逐漸單純被視爲出賣靈肉的「浪女」。

此外，由於朝廷貴族的式微，曾幾何時白拍子之類的表演者也漸次失去了他們巫女的性質。隨著他們從歷史舞台上的消逝，妓女數量大增，而且出現了「傾城」、「立君」、「辻君」、「橋君」等不同的稱呼。尤其是人們開始用歧視的眼光看待路旁拉客的妓女，將她們的行爲稱爲「賣春」，並且將她們的身分分屬至「賤」的身分階級。

但是儘管如此，原始的「遊行女婦」所擁有的宗教魔力仍舊保留在一些較爲優秀的遊女身上。例如在江戶初期的吉原遊郭，最高級的遊女稱爲「太夫」，這些太夫的家中一定備有《源氏物語》作爲必讀之書，同時，她們還嗜好和歌與俳句，通曉歌舞和音律。原本「大夫」乃是律令制度下的長官頭銜，後來人們將表演團體的領導人稱爲「太夫」，之後才又輾轉變成高級遊女的稱謂。

這些在中世時期都是以達官顯貴爲接客對象的高級遊女，後來儘管式微，但我們仍舊不難約略找到她們當年的風貌。例如到了近世初期，許多幕府立案的遊郭裡的遊女即仍舊是當時男性心目中最理想的女性形象。

實際上這種對於遊女的想像，還一直持續至明治維新以後。例如幾位明治維新的元老大臣，他們的妻子不少都是「藝者」（譯註：即藝妓）出身，而且也從來不避諱讓人知道她們的身世。

第四章

「制外者」——遊女與役者

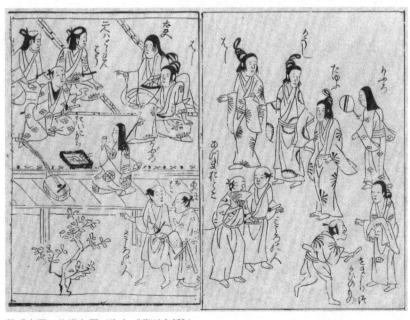

舊「吉原」的遊女們（取自《燕石十種》）

一 戰國時代以後的「河原者」

身分階級制度與「制外者」

回到一個老問題，近世「惡所」的形成究竟經歷過哪些過程？以下我們來就日本三大都市回溯一下公娼制度下的「遊郭」形成史。

在遊里工作的遊女和活躍在芝居町的役者（譯註：即演員），江戶時代將他們合稱爲「制外者」。就一般的解釋，「制外」意即「體制之外」，指的就是不屬於農民、町人這類平民階級的邊緣人或邊緣民。

「制外者」也讀作「Ningaimono」，「ningai」漢字寫作「人外」，意即「違背人倫」，就儒家思想言，它意味著「脫離了人與人之間所應保持的社會秩序」。換言之，「制外者」所居住的遊里和芝居町，在當時被視爲一處破壞人倫，不受當局管制、規範的「場所」。想當然，生活在這處場所的人自然受到如賤民一般的歧視。

不過「惡所」的「惡」字其實並非一般世俗倫理所理解的那樣，而含有更深一層的意義；實際上，這個「惡」字是由「貴・賤」、「淨・穢」等身分階級體系複雜交織而成的一個複合概念。當然，「惡」、「賤」、「穢」三者自有不同的歷史起源，也分別來自不同的價值觀。然而在「惡所」

這個問題上，三者卻形成了一個彼此密不可分、相互關聯的關係。

因此，一旦思考「惡所」，倘若不瞭解「惡」字的含意，就不可能爲「惡所」做出準確的歷史定位。之後我還會談到，儘管我們已經瞭解，「惡所」瓦解了武家所信奉的儒教倫理，並且逐漸轉化一處釋放民眾反體制能量的場所，然而爲了深入探究它潛在的力量與歷史意義，我們仍不能不進一步地追根究柢。

因爲「惡所」的形成與室町時代到近世初期賤民階級的形成有著相當密切的關係。「惡所」其實含有極爲濃厚的「賤」與「穢」的色彩，深藏著一股猥褻、混沌的能量。因此，「惡所」才會隨著時代的推進，逐漸轉化一處攪亂當代秩序的新「場所」。

「穢」與「淨」

當我們開始思考「惡所」的問題時，首先我們必須留意的是，第二章曾經談論過的室町時代「河原者」的勢力逐漸在各地拓展。

當時的河原者多半住在水路便捷、漂流木聚集、地域空曠的河流沖積平原。在那裡他們學會善用地理位置的特性，於是擅長於死牛死馬的處置、生產皮革與各類手工、染色與土木工程。有些則進入貴族宅邸或寺院神社，負責擔任「清目」（譯註：處理小動物屍體、整理環境的雜役）、警衛、刑吏等基層工作。到了下克上的戰國時代，甚至有人在武士的門下任職。

其中也出現了像善阿彌這樣號稱爲「山水河原者」的作庭師（譯註：即庭園設計師）。目前的日本

國寶，京都龍安寺的石庭便是他們一千人所創作的庭園之一。庭園設計和方位學、陰陽道（譯註：根據陰陽五行逢凶化吉的方術）也有密切的關聯。因此他們同時也通曉陰陽道學，並且獲得顯貴們高度的評價。

河流沖積平原也是日本自古以來的亡者埋葬之地。貴族們自有他們的豪華墓園，但是名不見經傳的老百姓習慣葬在山裡或河邊。「死」與賤民之間的關係，因時代與地域的不同而相當多樣，但是住在河流沖積平原且從事喪葬工作的人肯定經常接觸亡者的死屍。因此他們一方面因為「死」、「穢」而被視為不淨之身，另一方面又是一群公認具有超渡亡靈法術的專業人士。

到了西元九六七年，「延喜式」正式頒布實施（譯註：「延喜式」即平安時代中期時所制訂的一部律令施行細則）。就這部施行細則看，平安時代貴族社會中所謂「甲穢」、「乙穢」、「丙穢」等的賤民思想已經至為普遍。而且這種「穢」與「淨」的身分階級系統亦在京城與各地行政區內逐漸制度化。

京城內負責掌管這個問題的是「檢非違使」（譯註：官名）。而會被動員去處理或清除穢物的，則是河原者、犬神人（譯註：負責收屍或迎神賽會之後打掃街道的下層階級）和三昧聖（譯註：從事殯葬業的下層階級）。到了室町時代，連遊里也是由檢非違使負責管理。

朝廷正式將「死」視為「不淨」的觀念，到了平安時代已經在貴族社會中確立，到了室町時代則才逐漸普及於一般平民百姓間。結果平民百姓也將這些住在河流沖積平原的河原者視為「不淨」之人，連同火共食、交友聯誼都成了社會共同的禁忌（可參照本人著作《解讀「部落史」爭論》第六章〈不殺生戒與穢觀念〉）。

「死」、「產」、「血」——三不淨

然而這些長期身處戰亂與饑饉之中的平民階級，為了生存，要堅守「死」、「產」、「血」所謂「三不淨」的戒律畢竟不太可能。就拿殺生戒來說，他們有食物得以餬口即已心滿意足，還管什麼殺生不殺生、見血不見血呢。真正排斥不潔之民的其實都是顯貴階級。

在平民階級眼中，那些住在河流沖積平原，為亡者超渡、避免轉生為惡鬼、擔任現世與靈界橋梁的河原者，擁有平民百姓所沒有的法力。因此儘管河原者因為住在聚落村里的偏遠地區而受到一般百姓的歧視，但是一般老百姓與他們接觸時仍舊對他們有著幾分禮遇。

不過在室町和戰國這兩個時代，這些所謂的「河原者」在日本境內也並非完全都被視為不潔之民。因為當時正處於血腥與殺戮的動亂時期，要再去在乎什麼「死」呀「血」的，簡直是自尋死路。而一般民眾也心知肚明，真正一身沾滿血腥的，不是河原者，而是稱霸於亂世的武士階級。

到了近世，河原者雖然被納入賤民階級，但是在近世初期，他們和平民階級隸屬於同一個村落共同體，並且在共同體內擔負著一定的任務。河原者真正被視為「穢多」，受到強烈歧視的時間，其實是十七世紀中葉以後的事。

另一件我必須特別指出的是河原者與藝能表演的關聯。打從室町時代起，有一部分的河原者開始從事巡迴表演的工作。研究指出，連口傳技藝的「說經節」也有相當大的部分是出自這群下層階級之手。近世「惡所」的制度化和歷史上河原者從事藝能表演一事有著非常密切的關係。例如以京都四條河原為代表的，有關河原者與「芝居町」形成的關聯，我已在第二章說明過。我個人認為，「遊里」的形

成在某種形式上也和這群賤民階級之間存在著某種連結。因為在遊里和芝居町的背後，兩者都是以河原者作為媒介，因此形成的背景應該是彼此相通的。

「彈左衛門由緒書」與傾城屋

這裡我想把話題暫時轉到有關近世賤民制度的制度化和「惡所」問題的關聯。有位住在淺草的江戶「穢多頭」（長吏頭。譯註：「穢多頭」意即當地「穢多」階級的領袖，「穢多頭」是幕府對他們的正式稱呼，「長吏頭」則是他們的自稱）名叫彈左衛門，他曾經分別在正德五年（一七一五）、享保四年（一七一九）和享保十年（一七二五）三次奉上司「町奉行」（譯註：官名）之命，向幕府提出所謂《彈左衛門由緒書》（譯註：即個人自傳）。這份「由緒書」中具體記錄了彈左衛門的家譜和擔任賤民管理職務的工作內容（盛田嘉德，《河原卷物》，法政大學出版局，一九七八。脇田修，《河原卷物的世界》，東京大學出版會，一九九一）。

彈左衛門的管理範圍包括德川家領地的關東八國大半，以及伊豆、陸奧、甲斐、駿河的部分。這整片區域除了「穢多」、「非人」、「猿飼」等也都受到他的支配。尤其第三封「由緒書」的提出，正好是在「非人頭」（譯註：「非人」階級的領袖）也正式交由「穢多頭」負責管理不久，非人頭車善七和品川松衛門也相繼向幕府提交了個人的「由緒書」。

在彈左衛門這幾份「由緒書」中一共提及了二十八種在他手下的職種，其中也舉出了多項職種與藝能表演有關，例如「舞舞」、「猿樂」、「獅子舞」、「傀儡師」等。而特別值得注意的是，文末還提到

傾城屋也被編制在穢多頭之下。

這部末尾註明了治承四年（一一八〇）的日期，並且蓋有源賴朝印的由緒書，不可否定的，是篇虛實交錯、半眞半假的文章。但是它畢竟是交給奉行所的正式文書，就算再誇大不實，也距離眞實不遠，否則一定當下遭上級識破。

日本近世身分階級社會的一大特色是，每一層階級的每一種身分都有其固定的「職業」和「任務」。當時平民階級和賤民階級經常因爲職業和任務的衝突而引起許多爭論和訴訟。可想而知，這些由緒書即是當時作爲訴訟裁判時的參考依據。

尤其，在當時尚未出現有關賤民管理的成文法，彈左衛門的由緒書可以說相當於當時的習慣法，意義可謂相當重大。當時就連彈左衛門個人也十分明白這個道理。

「繿屋亡八」

另外我還必須強調，俗稱「傾城屋」的青樓妓院經營者也同樣和賤民一般受到時人的歧視。近世初期，這些經營者被取了一個混名，叫做「繿屋」或「亡八」。❶

妓院經營者事實上並未被納入地方組織，甚至被排除在平民階級之外。而且他們不論如何家財萬貫，子女的婚事永遠只能在同門當戶對的朋友間尋找對象。

第一位陳情提出舊吉原遊郭許可的，是曾經在後北條家擔任家臣的庄司甚右衛門（後北條家後來在小田原一役〔譯註：一五九〇〕中遭到滅門）。當時的町奉行島田彈正就曾詢問庄司甚右衛門，爲何傾

城屋又稱爲「繮」。庄司甚右衛門的答覆是這樣子的。

浪人原三郎左衛門曾經在京都六條柳町經營遊女屋，過去曾在豐臣秀吉麾下擔任馬夫。武士們知道他的出身，因此要去遊女屋時，就習慣留話說是「前往『繮』之所在」。「繮」是含在馬匹嘴裡，用來綁上繮繩的馬具。

這段軼事在《異本洞房語園》中也曾提及，算是大家耳熟能詳的故事。在喜田川守貞的《近世風俗志》（第十九篇）中則又提及，當時已經不稱妓院經營者爲「繮」，而稱之爲「繮屋亡八」。❷

那「亡八」又是什麼？就是指喪失儒家所謂「仁」、「義」、「理」、「智」、「忠」、「信」、「孝」、「悌」之人，意即喪失人倫之人。而且雇用遊女替自己賺錢的妓院經營者同樣也被視爲制外者。

不過，喜田川守貞認爲這些解釋都屬牽強附會之說，不值採信。

浪人負責維持治安

日本三大都市裡遊郭的設置，與曾經因爲視豐臣秀吉爲主君而成爲流浪之身的浪人們有著相當的關聯。實際的情況我們不得而知，僅知道曾經擔任大阪新町遊郭「町年寄」（譯註：即町長）的木村又二郎也是豐臣秀吉家出身的浪人。總之，這些浪人並沒有留下足以證明他們身分的確切史料。

在下克上的戰國時代，律令制度頒布以來的身分階級制度實質上已經解體，連戶籍制度亦蕩然無存。許多戰國大名都在僞造個人的家譜，完成一篇篇記錄自己擁有貴族血統的「由緒書」。這連德川家也不例外，他們宣稱擁有源氏血緣的謊言早已是眾所皆知的事。所以就更不用提這一介浪人身分的眞實

與否了。

許多原隸屬於關原之戰戰敗一方，西軍大名們的領地遭到充公，家臣鳥獸散盡。可想而知，一群失業的浪人看準了資金聚集最多的遊里，於是前往擔任食客或侍衛，隨時等待東山再起。

遊里同時也是許多罪犯、通緝犯、失蹤人口最佳的聚集地。而且由於那裡也是最易為金錢、女人發生鬥毆事件的場所，因此妓院經營者為求穩定治安，自然就有安排守衛和警力的必要。

就這點看，遊里形成之初，亦即自中世後期以降，遊里始終與負責擔任警衛一職的賤民階級脫離不了干係。無依無靠的遊女們要在戰國的亂世中求生，自然會需要一群有能力護衛她們的男眾常駐身邊。

❶ 西歐各國從十八世紀工業革命開始，現代都市興起，都市中也逐漸聚集了許多妓女。這些妓女多半來自下層階級。但由於政府當局發現個體戶妓女的賣春行為根本不可能杜絕，因而決定採行登記許可制。

不過儘管各國都已施行公娼制，但是真正受到宗教界歧視，更勝於妓女的，則是將出賣靈肉商業化以獲取利益的賣春業者。當然，妓女本身也受到歧視，但是賣春業者更是社會普遍的眾矢之的。

正如古希臘歷史學家希羅多德在《歷史》（第一章）裡亦論及的，賣春的歷史其來有自，早在古希臘羅馬時代便有妓院集聚的「紅燈區」。可見賣春背後存在著非常深層的意義，絕不可能輕易杜絕。就比較宗教史的角度看，巴比倫的神殿賣春和印度的神聖娼妓也都潛伏著許多值得探討的重大問題，不過這些問題我想他日再為文論述，這裡暫且不提。

❷ 《異本洞房語園》的作者乃是吉原遊郭開山祖師爺，庄司甚右衛門的六代孫庄司勝富於享保五年（一七二○）所出版。庄司勝富也是位擅長俳諧的文人，因此這本書相當於一本關於遊女起源與吉原歷史最早的解說，受到後世史家極度的重視。目前全文收入在蘇武綠郎編的《吉原風俗資料》，文藝資料研究會，一九三○。

另外有關「傾城屋」的社會地位，在《賣笑三千年史》中，作者中山太郎提出了許多高見。第七章引用了許多史料，專論「遊女屋的社會定位」。

不過這個推論同樣也缺乏確切的史料爲證。

倘若我們將近世「惡所」都設置在賤民居住區這個事實一併思考，我推斷，遊里與賤民階層的關係應該起源更早。估計早期在遊里工作、賤民出身的女性應該爲數不少。

通常遊女都有一技在身。最受好評的就是懂得彈奏三弦琴、演唱新式歌謠。三弦琴是一種由一只貼著貓皮的共鳴箱再插上一根弦柱，拉上三根弦而成的新樂器，自江戶時代開始流行於遊里。因此最擅長製造樂器的賤民階級，相當然爾與遊里在藝能表演方面亦有著相當深厚的關聯。

二　江戶幕府與近世賤民制度

寬永年間之政治轉換期

有關「惡所」的形成，我在本章開頭提過，與當時的「賤」、「穢」觀念關係密切。本節我想先就近世初期幕府的賤民政策稍做一些要點簡介。

德川家康在慶長五年（一六〇〇）的關原之戰獲勝出線，三年後擔任征夷大將軍，成立江戶幕府，並且和各方大名取得「主從關係」。隨後又相繼公布了「禁中並公家諸法度」、「武家諸法度」、「寺院法度」等法令，透過這三大法令展現幕府的權威，並且確立了新政權對朝廷與寺院神社權門勢家的基本態度。

然而，江戶幕府要真正能夠安定且完全支配全國，還至少需要花上三十年工夫。因此，從慶長年到寬永年間，江戶幕府仍處於政權穩定前的過度時期。

到了第三代將軍德川家光時期，幕府的各種法令與統治制度皆漸趨完備，到了寬永年間（一六二四──一六四四）幕藩體制的基礎建設終於告一段落。而以基督教禁教為主軸，由幕府獨占管理外交關係與對外貿易，所謂的鎖國體制亦完成於寬永年間。

寬永十九年（一六四二）起，日本國內發生大饑荒，幕府於是藉此展開大規模的農村調查，徹底進行了一次全新的農村經營評估。明治以後的町村制度前身，全國各地村與町的劃分工作即是在這個時期完成的。另外所謂「參勤交代」（譯註：各地大名定期進京赴任）的制度化與百萬人口聚集的大江戶雛形，近世社會的整體形象的建立亦都完成於一六四○年間。

從寬永中期開始，包括幕府直轄地在內，全國各地開始實施「吉利支丹宗旨改」（譯註：吉利支丹為基督徒，此即確認或證明各戶、個人的宗教信仰與所屬之寺院神社的制度），除了少數躲藏的基督徒外，幕府不僅完全消滅了基督教在日本的影響力，甚至在「天草・島原之亂」以後還更加雷厲風行，時至寬文年間（一六六一──一六七二）完成了全國性的「宗門人別改帳」（譯註：各戶或個人宗教信仰與所屬寺院神社的紀錄制度）的施行工作。這個制度要求所有的個人信仰都必須記錄在個人或家族的戶籍登記本上。於是江戶幕府便完成了一項世界上史無前例的創舉：成功建立了將宗教與戶籍統一管理的身分管理系統。

未受重視的賤民政策

近世初期有關各藩的賤民政策，幕府並未一一做出指示。對於賤民階層的身分定位與稱呼，乃至統一管理的方法或課役，完全交由各藩自行處置。換言之，當時幕府對於賤民政策並不十分重視。我想理由如下。

第一，因為幕府以政權安定為要，多將重心擺在管理反德川的殘存勢力，並且專注於統治各地方「外樣大名」（譯註：非德川親屬或家臣的諸侯）。

第二，幕府將重點放在國家經營的根本，意即農民階層的統治，以提高農業生產力，確立以稻米生產為經濟重心，即所謂的「石高制度」。

第三，對外尚有諸如與西歐各國的交通、朱印船（譯註：獲得官方許可，可出海進行海外貿易的船隻）的海外貿易等多項亟待解決的國際問題。其中尤其事關重大的是，幕府決定終止與葡萄牙、西班牙等天主教國家的貿易關係，而改與當時最前衛的新教國家荷蘭建交（這段外交政策急轉在社會思想史上可謂意義重大，但是似乎不太受到學界的重視）。

第四，比起百姓與町人的人口，賤民階層僅占絕對少數，因而就當時分散於全國各地的賤民階層的社會狀況，幕府其實很難掌握實情。幕府真正開始意識到賤民階層的存在，開始關心賤民政策的時間，要到下令在各藩設置「宗門役」（譯註：負責管理「宗門改」制度的官員），並且在全國各地完成了「宗門人別改帳」制度的寬文年間以後。

第五，造成賤民歧視思想流傳的一大原因是第五代將軍德川綱吉頒布了一連串新法令。包括「生物

憐愛令」與有關「死」、「產」、「血」等「三不淨」與服喪的「服忌令」等。

從元祿年到寶永年間（一七○四─一七一○），歌舞伎和人形淨琉璃等河原者的藝能表演開始流行。從此，在受到歧視的表演從業人員之間也經常發生許多有關河原者或穢多的管理權和興行權的紛爭。其中尤以發生於寶永五年（一七○八）穢多頭彈左衛門敗訴的「勝扇子」事件，更讓幕府無法再坐視不管。有關「勝扇子」事件，後頭我會詳細介紹。

到了「享保改革」以後，統一「穢多」、「非人」等稱呼的賤民政策才突然急轉完成了全國性的制度化政策。

賤民制度的制度化與「穢多」、「非人」

其實不單是幕府，就連各地方的大名，在近世初期對於分散在各地的賤民階層的掌握，也都沒有非常確切的政策共識。但是自寬永年間起，這樣的共識逐漸凝聚成形。而元祿年至享保年間（一六八八─一七三五），賤民政策終於成為連幕府也無法忽視的重大課題。

之所以出現這樣的轉變，以下是我的歸納。

第一，由於近世各藩在確立「役」體系的同時，也重新審視了中世以來負責擔任清目、警衛、刑吏等基層工作的賤民階層「役」，進而完成了賤民階層的統籌管理系統。只不過統籌管理的做法各藩並未統一。

第二，由於分散在各地的賤民階層人口不斷增加，並且逐漸聚集。從戰國時代開始，又漸次形成了

以「旦那場」（譯註：勢力或管理範圍）為中心的獨立網絡。正如在江戶與京都所看見的，各地方已經出現許多以地方領袖主導的組織性活動。

第三，隨著戰國時代的結束，因戰亂而停滯的皮革隨著消費經濟的擴大，需求突然暴增。於是這群以生產皮革為主業，人稱「Kawaya」、「Kawata」、「Saiku」、「穢多」的河原者究竟該如何統籌管理，就成了幕府不得不面對的問題。

第四，以遊里為主的「惡所」興起。特別是元祿年間風行於全國各地的歌舞伎更推動了「惡所」的形成，造成一次社會文化綜合政策上不可漠視的狀況。因為可以預見的是，「惡所」的繁榮勢必會在中下階層形成一股促進文化產生的力量。

第五，由於到了近世以後賤民階層參與文化、表演、民間信仰的狀況逐漸明朗化。尤其屬於「河原者」系統的歌舞伎、人形淨琉璃、說經芝居等的發展更是異常顯著，而門付藝、大道藝與見世物藝等藝能表演也逐漸開始流行。

第六，寬永年間的饑荒造成各地方遊民大增。包括過去即存的乞丐與托缽僧侶在內，遊民問題成為各藩亟待處置的課題。最後在各藩終於設計出一個所謂的「非人」階級。

第七，由於對某些特定的職業或役務的歧視觀念逐漸增強。透過近世中期以後「宗門改制度」所出現的賤民階層分隔紀錄，以及「生物憐愛令」與它所附屬的「捨牛馬禁令」，乃至關於包括「死穢」與「產穢」在內的「不淨」與服喪相關規定的「服忌令」的頒布實施，都將過去的「貴・賤」觀念更進一步推向了以「淨・穢」為主的歧視觀念，而這種歧視觀念也因此逐漸擴及到地方社會。

三 以三大都市為首的近代都市之形成

町人階層的興起

創造遊里與芝居町繁榮的幕後推手是那群有別於平民階級的「制外者」，不過在繼續探討「惡所」的繁榮之前，我認為還必須就近世日本社會的經濟成長與帶動經濟成長的町人階層興起的歷史稍做說明。其中尤其還必須論及文化史和思想史上的一個劃時代大轉折，亦即元祿、寶永、正德年間（一六八八—一七一六）的時代特質。

德川幕府藉由寬永年的大饑荒，為過往的農業政策做出了一次大變革，大力進行農村的開發。同時，也著手發展由工匠直接參與的各類手工業。儘管各地方的發展進度有所不同，但是就整體看，當時的社會生產力正急速上升。

由於南北海路航線的開發，大型帆船正式啟航。運輸工具一旦改善，物流便隨之興盛。貨幣信用系統逐漸確立，使交易市場和金融制度更趨完備，商品經濟也隨之活絡。

緊接著的是都市人口的激增。十八世紀初日本三大都市的人口，江戶大約一百萬（扣除武士人口則約四十萬），京都和大坂則估計也在三十五至四十萬前後。

儘管僅限於一部分地主階層和富有的町人階層，隨著他們生活的逐漸改善，於是將餘暇投身於文化

和藝能表演，或者為了不至輸給武士的學習進修等需求，便逐漸擴及一般社會大眾。

以遊里和芝居町為核心的「惡所」，它的繁榮便是以這些經濟成長與文化發展需求的普及為基礎的。由於這些基礎的建立，「惡所」才得以逐漸具備了適應新時代町人文化中心的機能。當時在町人中間存在著少數有機會與朝廷公卿、武家接觸的文化人，而有別於這些町人文化人，絕大多數的社會大眾要想直接接觸到所謂的「文化」，唯一的方法則是準備好荷包迎接「惡所」的出現，以及購買當時快速流通的、例如浮世草子之類的出版品。

政治都市‧江戶的形成

不過，就三大都市的特色而言，以我個人的整理，一言以蔽之，江戶是由德川家族全新設計、開發的「政治都市」，京都是個擁有自平安京以來傳統的「文化都市」，大坂則是由新興的町人階層所組成的「商業都市」。

三大都市都以各自的歷史特性發展出它們的風格，而且包括「惡所」在內，不論是遊里也好，芝居町也罷，都各有各的特色。

百萬人口都市江戶，有半數以上的人是德川家族直屬的旗本、御家人（譯註：江戶時代將軍直屬的家臣中奉祿一萬石以下的家臣），以及因為「參勤交代」而居住在江戶的大名與他們手下的武士。

從商的町人階層，他們的領導者多半來自京都，而其中占壓倒性多數的，則是預見江戶的未來前景而從關東各地方湧進江戶城的下層百姓。當然也因為這座當時全世界數一數二的大都市對於勞動力的需

求正與日俱增。

明曆三年（一六五七）正月的一場大火，燒盡了包括江戶城最內層（本丸）在內，大名、旗本住家約九百戶，町人住家約四百戶，死亡人數高達十萬餘人。

這場「明曆大火」過後，幕府開始鋪設了可預防火勢蔓延的大馬路，並且設計了相當綿密的重建計畫，重整運輸幹線的河川，同時擴大江戶城區的範圍。當時武家的土地約占全城百分之七十，寺院土地則占約百分之十五，而且大半都位在綠蔭盎然的山邊（山手）。相對的町人土地則主要分布在海與河川沿岸等的低地，住的是人口密集而面積狹小的長屋。

除了在大路邊擁有商行的富商、因為景氣正旺而出線的木工、泥水匠領袖，挑擔子叫賣的行商、人力貨車車夫、建築爬高工人等臨時雇工，都住在「九尺二間」（約合三坪）的裏長屋裡。在明曆大火以後，都市重建工程再度讓勞動力需求激增，於是由地方湧入的下層百姓更隨之暴漲。

文化都市．京都的「町眾」

伴隨國家統治中心由京都移至江戶，以朝廷公卿與寺院神社為主的京都權門勢家逐漸沒落。不過就生產與物流兩方面來看，在江戶開府數十年後的十七世紀後半，支撐百萬人口都市──大江戶的關東地方的經濟力仍尚未成熟。

稻米方面，當時江戶基本上已能自給自足，但其他商品仍舊多由京都或關西提供。換言之，在經濟、文化方面，舊京城依舊占據優勢，自古以來日本「重西輕東」的狀況並未即時改變。

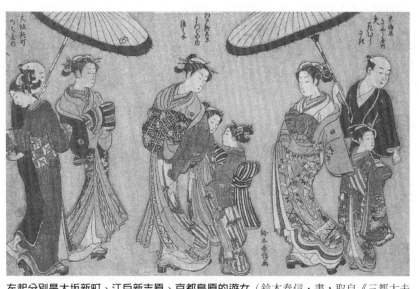

左起分別是大坂新町、江戶新吉原、京都島原的遊女（鈴木春信‧畫，取自《三都太夫揃》）

的確，朝廷與寺院神社的權貴勢力因為「公家諸法度」、「寺院法度」的制訂而被削弱，然而即便到了近世，文化都市京都對於全國的影響力依然是明顯可見的。

譬如當時一流的文人學者多數住在京都。由於歌道與俳諧盛行，茶道與花道的掌門也都在京都。此外，京都還是當時書籍的出版與流通中心，遊里與芝居町出現最早的城市亦在京都。

另一點我必須強調的是，近世初期，京都還是日本最大的工業城市。以西陣為代表的高級絲綢，以及武器護具、陶瓷漆器等高級手工藝品的生產，都是京都可圈可點的傑出表現。另外還有一群與天皇、幕府保持密切關係，同時又被視為特權階級、擁有家族傳統和技藝的「町眾」存在，這更是京都的一大特色。

近世初期不論物流或金融市場，京都的町眾在全國各地都擁有不小的勢力。不過好景不常，一六

七〇年代，即寬文年間，發生了一次改變町眾經濟力的交通網路大變革──河村瑞賢成功開發了南向航道。

過去東北與北陸等地，日本海沿岸區域的物產都是經由敦賀、小濱運送至琵琶湖，然後轉運至大津再送入京都。但是由於南向航道的開發，這條路線便急速衰退。要言之，北方的物產從此經由下關，再穿越瀨戶內海，入大坂灣卸貨。

大坂町人的信徒風氣與性格

由於當時路上交通網路尚未建設完成，大批的商品運輸必須仰賴水路。利用南向航路，一路上完全無須卸貨重裝，運輸成本自然便宜許多。而運送途中亦可靠港提前交易。

於是，商業都市大坂便開始利用其海運必經之路瀨戶內海的地利之便，急速發展起來。從此，全國各地的物資紛紛湧入大坂，大坂便隨即成為出貨至包括江戶在內的、全國各地的物流據點。

戰國時代的大坂是個以淨土真宗石山本願寺的寺町為主的聚落。淨土真宗在當時仍是個新興的佛教教派。因此大坂的町人完全不同於京都的町眾，與朝廷公卿或寺院神社勢力並無深交。

在豐臣秀吉建設大坂城以後，大坂的人口才日漸增加，不過那兒的工匠與小資本商人都是為了追求景氣而湧入大坂的新移民。而尤其常見的，則是此橫越瀨戶內海、來自四國、九州、中國地區的百姓，而且其中絕大多數是本願寺的信徒。本願寺的信徒熟悉親鸞和尚所倡導的僧侶可以娶妻生子、無須忌諱葷素等思想，因此他們幾乎不受「貴・賤」、「淨・穢」的觀念所羈絆。

正是因為這樣的地方性格，特別是下層庶民所聚集的下町，下克上的風氣尤其明顯。他們非但不在乎舊時的規範或規定，甚至早已養成了自由通達的活動習性。此外還有一股強烈的漁民風：說話直截了當，不愛客套或拐彎抹角，更不會輕易屈從於當時的朝廷權貴。

大坂同時也是「一向一揆」（譯註：日本戰國末期由淨土眞宗信徒所發起的宗教革命）的最後據點。從一五七〇年至一五八〇年，石山本願寺的信徒們持續抵抗織田信長的猛烈攻擊；事實上大坂即是一個以這群信徒為基礎的城市。戰事過程中，讓他們一再突破數以萬計、武器精良的織田軍隊的，正是一群持續運送軍糧與武器至石山本願寺，以村上水軍為主的瀨戶內海漁民（本人著作，《瀨戶內海民俗誌》，岩波新書，一九九八）。

有別於擁有自古流傳的組織約束力的京都，大坂三鄉（譯註：即當時大坂城內南組、北組與天滿組等三大行政區）區域共同體的組織則相當鬆散。因為畢竟那裡的性格是講求實力的，大坂人對於外來人口也顯得相當寬容。

正因為這樣直率的町人性格，一旦進入以市場經濟為導向，發展生產、物流、消費的時代，更大大加速了商業都市大坂的發展。

倘若直接比較京都家喻戶曉的山鉾巡行祇園祭和大阪以神轎川渡御為重點的天滿天神祭，或許更能凸顯出這兩座城市的組織與町人性格在歷史民俗上的差異。後頭我仍會提及，站在「元祿文藝復興」運動頂點的「惡所」文化的先驅——井原西鶴與近松門左衛門，他們的作品其實都是在這片擁有獨特風土的大坂城內開花結果的。

急速成長的商業都市‧大坂

打從德川幕府成立之初，德川家即特別留意對關西地方的統治，因為那裡有較多數來自豐臣秀吉派系的「外樣大名」。因此後來德川幕府就在京都設置了「所司代」，大坂設置了「大坂城代」（譯註：二者皆為城市主官），並且一律任命由當時較具勢力的「譜代大名」（譯註：德川家親信的諸侯）負責擔綱。在行政方面，京都和大坂則都設有「町奉行」。

近世初期京都町奉行負責管轄近畿地方的八處領地。但是隨著大坂的經濟地位日漸提升，幕府為了加強大坂町奉行的行政效力，先是提高他的奉祿，後則將町奉行的名額由一位增為兩位。之後又重新劃分京都與大坂的行政區域，將近畿地方的八處領地中的攝津、河內、和泉、播磨改由大坂管轄。這段大坂町奉行強化政策的背景，其實即是勢力遍及全國各地的大坂町人的一次實力的展現。

時至一七一〇年代的正德年間，送進大坂超過一萬貫的貨物種類，除稻米之外，尚有紙、鐵、木棉、沙丁魚、菜種油等。

生產稻米，「肥料」是不可或缺的物資。近世日本農村主要的肥料是以大豆、菜種、棉子等植物種子榨取油分所留下的油粕，以及沙丁魚等的魚肥。而當時全日本肥料的流通據點亦為大坂。

庶民穿著布料所用的「棉」和油的原料「菜種」的栽培，當時也幾乎以關西為中心，出產之後集中到大坂加工，隨後才流通至全國各地。由於這類新型產業的發展，帶動了金融業的繁榮，同時也讓許多從事倉儲與錢莊生意的商家晉升為大坂富商之列。

加工業的興起，勞動力的需求自然增加，而其中最受矚目的則是榨油工人。我在前面曾經論及，住

在日本橋筋（譯註：道路名）長町後街，以廉價旅社為中心的貧民街區裡下層百姓，大多即從事這種出賣勞力的工作。這一帶在近世中期又稱為「ぐれ宿」（譯註：Gureyado，意指「廉價的低級房舍」）。延享二年（一七四五）於大坂竹本座首演的一齣因男主角「宿無團七」而知名的《夏祭浪花鑑》，便是一部描寫長町後街人情義理的人氣力作。

文明的發展與「夜晚」時間

當大坂生產力與社會分工逐漸進步的同時，都市消費文化隨之不斷發展，人口的激增亦帶來了城市面積的日漸擴大。不過包括為了滿足新社會需求的文化與服務事業在內，單是都市居住空間的擴大肯定永遠趕不及消費文化發展的腳步。

日本三大都市消費文化的發展，一般都認為速度遠超過同時代的倫敦、巴黎，然而問題是，這項比較的基準究竟何在；由此可見，就比較文化史的角度看，我們仍有堆積如山的問題尚待釐清。

當年日本三大都市除了「空間」的擴充，亦採取了擴充活動「時間」的策略。要言之，亦即想藉由「夜晚」時間的運用，以擴大都市文明的發展。

運用「夜晚」時間儘管有利有弊，然而它卻為人類文化史帶來了莫大的影響。始於元祿年間的都市繁榮，有很大一部分得利於這個策略。工匠們從那時起學會了挑燈夜戰，連商家也隨之開始夜間營業。不僅如此，老百姓交友的時間增加了，也拉長了更多讀書求學、學習技藝、享受娛樂的時間。一言以蔽之，這項策略擴大了所有社會性活動的主軸，亦即「溝通的時間」。而向來不斷在跨大時間空間的

始作俑者即是「惡所」。夜間營業其實即始於這個被稱爲「惡所」的遊郭。

不用說，當時尚無街燈，入夜之後路上一片漆黑。而就在這漆黑一片的街道上，出現了一處號稱「不夜城」的區域。之後我還會提及，這時候的遊郭不僅是一處遊興場所，同時也具備了文化中心的機能，被許多商人用來當作商場上洽談生意的場所。

支撐都市文明的油料

一旦開始運用「夜晚」時間，最大的問題就是夜間照明的技術與作爲能源之用的「油料」供給。蠟燭的使用始於奈良時代，但是由於是中國進口的貴重物品，僅用於宮廷與寺院神社。近世以後開始以漆樹或木蠟樹的種籽榨取出的固體脂肪爲原料，製作成「木蠟」。但是這種木蠟的價格對一般庶民而言仍屬昂貴。

自中世以來，照明用的燈火已經開始使用「油料」，然而它的原料因爲是芝麻和紫蘇，因此始終難以大量生產。儘管當時京都的大山崎八幡宮和奈良的興福寺大乘院所屬的油商勢力龐大，但由於價格偏高，庶民仍舊無福享用。

最後解開這個難題的是「菜籽油」的大量生產。近世以後，菜籽油（水油）和棉子油（白油）終於可以大量生產，產地主要以近畿地方爲中心，生產之後交由大坂的油料批發商再出貨至全國各地。這些「油料」不僅可使用於照明，也是非常重要的食用油。

然而關東和東北地方因爲氣候和土壤的限制，菜種和棉的生產極其有限。因此當時江戶經常發生斷

油的狀況。於是如何讓「油料」正常供給，就成了攸關當時都市消費文化發展的大問題。而且，一旦斷油，還可能招來治安上的危機。

於是幕府針對油料的流通進行較其他商品更爲嚴格的控管。不過直到近世，大坂油料批發商的獨占情況始終屹立不搖，集中在大坂的油料有百分之四十會出貨到江戶。同時，幕府亦曾獎勵關東農民生產菜種，以提高江戶地區的油料自給率。但是結果成效不彰，到了幕末時期的天保年間（一八三○—一八四一），關東地區生產的油料僅占江戶市場的百分之三十。

另外附帶一提，還有一樣照明用燈火不可或缺的商品：燈心。燈心使用藺草內莖製成。幕府在寶永二年（一七○五）下令限制，僅有住在淺草的穢多頭彈左衛門與他的部下可以在江戶市區內販售燈心。因此當時江戶地區的燈心都是由彈左衛門設廠生產，再由他的部屬持彈左衛門的許可證沿街叫賣。

四　都市設計的思想與「遊郭」的位置

福祿長壽之地

一國首都乃國家的統治核心，日本自古在建設新都時，必會觀察山河地勢，考慮東西南北等方位，並依照陰陽五行之說，選擇風水吉相之地。

現在的京都，起源自桓武天皇所建的平安京。當年桓武天皇遷都長岡京，不久便毅然決定廢棄舊

都，再遷山背國的葛野之地為新都。遷都時間選在延曆十三年（七九四）十月辛酉之日，亦即陰陽道所謂的革命之日。

究竟桓武天皇為何要廢長岡京？最有力的說法是，遷都長岡京的主要推手藤原種繼突然遭人暗殺，早良親王以嫌犯身分遭到逮捕，最後含恨冤死。隨後多起不祥之事接連發生，包括兩度大洪水。於是桓武天皇擔心是早良親王的亡靈作祟，因而下令遷都。

新都平安京東有青龍、西有白虎、南有朱雀、北有玄武，乃四神相應之福祿長壽寶地。原本葛野之地乃是渡來人（譯註：來自大陸及朝鮮半島的移民）秦氏的根據地。桓武天皇因為接受了朝廷內新設立的技術官僚「陰陽寮」官員的建言而相中這塊土地。

陰陽寮的官員大多屬於渡來人的後代，與在全國各地擁有強大經濟力的秦氏一族關係密切。當然要以風水之說也是說得通的；他們是經過考察當地的自然風土而決定京城與墳墓的位置。

之後豐臣秀吉掌握天下實權，便是立足於這座京城的傳統。得權之初，豐臣秀吉便構思發展這座極為適合武家勢力抬頭的新時代京都，並隨即展開一連串大規模的都市改造計畫。

首先，為了防止鴨川氾濫並界定市街邊界，豐臣秀吉下令在河邊修築堤防，此堤防名為「御土居」。然後將分散各處的中小型寺院神社集中至郊外，創造出寺町的新聚落，再將原地改為一般市街之後再進行新市街的重劃，有效運用空地，並且宣布廢除洛中地主享有的終生免稅特權，亦即徹底推翻了過去朝廷公卿與寺院神社的領主權利。

至此，安土桃山時代的京都，便以「町眾」的經濟力為基礎，形成人口三十多萬、居全國首位的文

化產業都市。也因為擁有這樣的社會基礎，日本歷史上遊里與芝居町的形成，都是以京都為先發之地。

德川家康的新都構想

織田信長與豐臣秀吉兩政權，都是以京都為中心的近畿地方作為實現統一國家大夢的根據地。到了德川幕府時代，德川家康刻意避開豐臣秀吉所屬派系諸侯影響力仍舊巨大的西日本，改以關東八國，亦即關東地區為據點，籌畫建設全新的統治政體，最後決定將幕府設置在江戶。

德川家康本人相當熟習《古事記》和《日本書紀》等古代文獻，同時也通曉律令制度的歷史。並且由於他曾多次往來關東與關西，對於西日本與東日本的文化差異與經歷實力也有相當切身的認識。除了朝廷，具有悠久歷史的寺院神社亦都位於關西。因此德川家康之所以決定將新都設置在江戶，絕非未經深思熟慮的突發奇想。

決定在這片偏僻之地開關新都的德川家康，對於源自中國與朝鮮的「風水」學說也略知一二。新都江戶因為結集了當時所有最先進的土木工程技術，形成一處擁有相當文化水平之地，但是在其背後，仍舊受到重視大地生氣、吉凶之相的風水思想相當深刻的影響。

大體上，江戶分為三大區塊——神佛所在的「神聖場所」、居民聚集的「俗世場所」、孕育著各型禁忌的「賤穢場所」。不用說，「惡所」屬於第三區塊。乍看之下，也許會感覺一頭霧水，其實江戶就是在這樣的區分構想下形成的都市空間。

從動亂的戰國之世脫穎而出的德川家康，當然曾經殺人無數。其中勢必包括了不少冤死亡靈。德川

家康自然也害怕這些冤死亡靈有朝一日會變成惡鬼顯靈出來作祟。因此，當他意識到自己已經成為一國之君，權力可與天皇平起平坐時，便不得不顧及到平安時代以降，朝廷所定的「貴・賤」與「淨・穢」等既有的規則秩序。

區分後的江戶都市空間

江戶原本即正對海洋，但是考慮到主要運輸路線的水路，以及山林的整體開發，經過一次至為慎重的都市計畫，才有今日的面貌。在計畫的過程，由於必須顧及使用性、便利性與經濟效益，在整部計畫中，「聖─俗─穢」的階級觀念似乎並不明顯。

不過，在寺院神社與（墓地的配置上，卻是顯而易見的。就以安葬德川家歷代祖先的上野寬永寺為例，寬永寺是江戶第一大寺，住持奉祿高達六千石。因此有人將它與京都的比叡山延曆寺相比，視它為東京的叡山，故稱「東叡山」。寬永寺所在的位置，正好是陰陽道所謂的鬼門，由它負責鎮守江戶城。

設計之初，官方非常重視通往市區入口的旅店（宿）以及連結河道兩岸的橋梁。重視的理由，不只因為在地理位置上它們都是區域邊界的地標，或者具有軍事意義，同時也因為這兩種地標還被賦予了與「聖─俗─穢」有關的符號意味。

再拿因為連結武藏與下總兩國而得名的兩國橋為例。橋的東西兩側都有寬廣的防火空地，西側的兩國廣小路與寬永寺山腳下的上野廣小路都是江戶數一數二的盛場鬧區所在地。

打萬治年間（一六五八─一六六○）起，江戶市區嚴禁燃放煙火，允許燃放煙火的地區只有在兩國

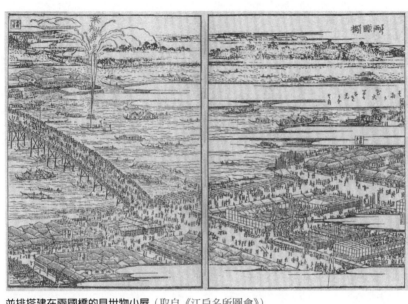

並排搭建在兩國橋的見世物小屋（取自《江戶名所圖會》）

橋，時間限制在川開日（譯註：陰曆五月二十八日起開放遊河的日子）。每逢此日，兩側河岸見世物小屋林立，但是一夜過後，這些臨時搭建的小戲台必須遵照規定立即拆除。

至於賤民，亦即「穢多」與「非人」，他們的居住地則被設定在新都的周圍，主要配置的區域都位於幾條主要街道出入口所在的旅店宿場周邊。有許多賤民住在海岸與水路港口附近，但是他們有任務在身；這些賤民主要的任務是取締未經許可闖入城區的乞丐或罪犯，以及負責城區內的清掃工作。

當時江戶的非人頭共有四人，淺草的車善七、品川的松右衛門、深川的善三郎、代代木的九兵衛，他們各有自己的管轄區域。其中淺草的車善七因為管轄權問題曾經和穢多頭彈左衛門發生糾紛，之後在享保年間由町奉行做出裁示，確定非人頭由穢多頭所管。

另外是一群稱爲「乞胸」，以大道藝爲業的演藝人員。這些演員的階級屬於町人，但由於職業與「非人」相同，因此規定由非人頭車善七負責管理。另外香具師也比照乞胸的模式辦理。根據乞胸領袖山本人太夫向町奉行提交的由緒書《乞胸頭家傳》中的敘述，他們的祖先是浪人長嶋磯右衛門，過去曾在藥師堂前帶領業餘演出和見世物表演。

被隔離的遊郭

室町時代的遊里主要是由商業交易頻繁的港町、位處交通要衝的宿場所組成。不過我們並沒有任何文獻足以清楚佐證當時遊里的規模與實際情況。估計那時候遊里內的遊女多出自下層階級，其中應該也有不少屬遊走於全國各地的遊女。

直至近世的幕藩體制時代，三大都市開始進行都市計畫，才創設了集合原本散居城區各處的遊女屋，形成「遊郭」。近世遊郭的特色之一，是必須經過官方許可方能公開營業。

遊郭俗稱「色町」、「色里」、「花柳街」、「女郎街」、「青樓」等，正式公文上則稱之爲「傾城屋」。「傾城」一詞源自《漢書・外戚傳》的「一顧傾人城，再顧傾人國」一句。「傾」有耽溺美人色香、毀城滅國之意，又以讓吳王夫差身敗名裂的越國美女西施，以及爲唐玄宗之愛姬最後當眞傾國傾城的楊貴妃最爲著名。遊郭裡有一類遊女即稱爲「傾城」，不過是特指教養、氣質特別高尚的太夫。

這些遊郭我在後面還會提到，它是設置在市區的邊緣地帶，就是位在距離市區稍有點距離的新開發區域。它們由溝渠、土堤、牆壁所包圍，並且設有稱爲「大門」的正門。除了這處正門，沒有其他入

口，貨真價實是個「被隔離的場所」。

在正門旁邊種有所謂「回顧柳」（見返柳）和提醒尋芳客當三思後行的「思案橋」，以及一旦決定了就請整冠整衣的「衣紋坡」（衣紋坂）。一些知名的遊郭幾乎都是相同的設計。

究竟這是由誰設計的呢？我想就算官方曾經過問，但他們畢竟不可能直接插手。而應該是由各家妓院會合共同討論出來的結果。而在討論過程中，很可能就藉助了在場某位通曉中國花街柳巷歷史的文人智慧。

與賤民同類的「傾城屋」

為了防範火災，起初遊郭是禁止夜間營業的。到了明曆三年（一六五七），包括吉原在內，各地方遊郭全面解禁，於是一處不夜之城於焉誕生，成為都市盛場的象徵。

當時一般居民所住的多半是內部狹小隔間的長屋，相較之下青樓妓院的建築就格外氣派，遊郭內沿著道路兩旁全是整齊畫一的雙層建築。妓院前種有櫻樹，樹上裝飾著令人流連的燈籠，可見為了招攬客人，妓院曾經下過不少工夫。

以吉原為例，經營妓院的老闆（樓主）可以免服勞役，在「人別帳」裡也和一般村長階層一樣特別處理。遊郭的正門旁邊設有會所，裡頭安排了幾位奉行所派來的警衛。不過遊郭內的管理主要是由轄內的村長（惣名主）負責。村長會在各處設置崗哨，負責監視出入人等，並維持遊郭內部治安。村長甚至擁有取締私娼的權柄。

要言之，遊郭是公娼活動的地盤，擁有某種程度的治外法權。這與穢多頭彈左衛門在管理賤民階層時，擁有相當權限的自治權是一樣的。

享保年間活躍於江戶淺草新町的彈左衛門向幕府所提出的《彈左衛門由緒書》，書中一共記錄了他手下的二十八種團體。其中所舉的第二十八種即是先前我曾提及的「傾城屋」。在這類被稱為「河原卷物」，在全國各地所留下的由緒書中，尚有與傾城屋齊名的「湯屋」或「風呂屋」也同樣屬於賤民階級。原因是在風呂屋工作的「湯女」本身即是私娼的一種。

第五章

「惡所」──都市裡的特異空間

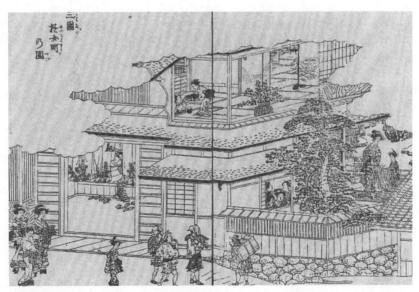

越前三國的遊女町（取自《二十四輩順拜圖會》）

一 地方都市與「惡所」

京城的「和事」與江戶的「荒事」

元祿年間的歌舞伎劇壇出現了京都、大坂、江戶等三大風格，各來自當地固有的歷史風俗，彼此相互較勁。京都歌舞伎以初代坂田藤十郎為代表，以自遊女歌舞伎時代以來的名妓故事（傾城事）、鹹濕故事（濡れ事）為主，偏向唯美與情愛，所謂「和事」風格。

相對於京都的「和事」風格，大坂的演出由於觀眾多是新興的町人階層，因此偏好誇張且豪華的風格，內容真實呈現了男人的生活與下層階級的粗鄙實況。

新都江戶則因為武士人口占據總人口數的一半，以表現忠義武士道精神的男性角色為主的「武道事」較受觀眾的青睞。每當台上出現了惡鬼之類的鬼神角色，便會立刻得到在場觀眾的奮力喝采，這就是初代市川團十郎首創的「荒事」（譯註：以武士和鬼神等荒誕故事為主的誇張風格）風格。演員頭上戴著彩繪成紅、藍、黑、赭紅色的面具，動作採六方移動（六方振），加上連續又長串的台詞與精采的亮相，市川團十郎刻意營造的「異形」風格在江戶叫好又叫座。

當時的劇本主流是將原本為人形淨琉璃所寫的戲曲原封不動改寫成歌舞伎，所謂的「丸本物」。談到此類劇本，就不能不特別介紹近松門左衛門和竹本義太夫這兩位大師。竹本義太夫出身大坂天王寺

村，最初在京都四条河原爲能劇吟唱，到了貞享元年（一六八四）始在大坂道頓堀創立「竹本座」。

近松門左衛門的成名是因爲次年貞享二年爲竹本義太夫寫的歌舞伎劇本《出世景清》。隨後他就受邀成爲坂田藤十郎劇團的專屬劇作家，開始爲歌舞伎與狂言執筆。

元祿十六年（一七〇三）近松門左衛門再度爲竹本義太夫寫了一部悲劇《曾根崎心中》，並且立刻賣座。

這兩部戲以參拜觀音與私奔旅途爲主軸，劇情架構史無前例，故事內容則以遊女阿初和手代德兵衛等生活在社會底層的庶民爲主角，這兩次嘗試爲日本戲劇史帶來了一次劃時代的轉變。

近松門左衛門與竹本義太夫的組合由於是從道頓堀發跡，因此京城藝能表演（上方藝能）由大坂取代了京都，最後逐漸形成大坂與江戶二分天下的局面。

繼三大都市之後的名古屋

繼三大都市之後的劇壇則是名古屋。名古屋有座由今川氏豐修築的那古野城，到了織田信長和豐臣秀吉政權時代廢棄，城區一帶變成一片荒山野境。

之後受德川家康之命，開始修建名古屋城，元和二年（一六一六）德川義直由駿府至此就任。之後名古屋便成爲德川御三家（譯註：德川家康三位庶子的後代）尾張藩六十一萬餘石的城下町。由於地處關東與關西的交界位置，因此基本上和江戶一樣，德川幕府早已計畫將它建設成一座政治都市。

到了元祿年間，市街往南，熱田神宮的門前町「熱田」（又名宮宿）繁榮成爲東海道五十一次當中

唯一一處海路，且是連結至桑名（譯註：地名）「七里渡」的進出港口。

要談名古屋「盛場」的歷史，就不能不論及七代藩主德川宗春積極推動的文化藝能政策。德川宗春早年興趣朱子之學，崇尚自由風氣，於享保十五年（一七三〇）升任藩主。上任之後便著手振興工商業，建設芝居町，對於庶民的遊興也表現得相當寬容。

不過當時正值八代將軍德川吉宗推行「享保改革」，德川宗春所寫一本談論政治與宗教政策的《溫知政要》，內容正好與德川吉宗才公布「檢約令」的改革精神背道而馳，於是幕府下令《溫知政要》為禁書，並且逼迫德川宗春退隱。

名古屋的重要性凌駕駿府（譯註：靜岡市的舊稱）之上，位置同處東海道要衝，由於是藝人們自京城前往江戶、自江戶前往京城的必經之路，因而市區內大須觀音周邊的芝居町便出現了許多因藝人停留公演的劇場。

另一件我必須附帶一提的是，由伊勢參宮的香客聚集而成的伊勢古市芝居町。那裡有宇治山田、宮島、金比羅（琴平）等三處盛極一時的門前町，是繼三大都市之後穩定發展的藝能表演市場。

另外東海地方（譯註：即本州中部靠太平洋的區域）也是由民間挨家挨戶拜訪的陰陽師所衍生而成的「尾張萬歲」和「三河萬歲」的發源地。從中世的「萬歲」（譯註：一種逗趣的說唱表演）到近世的「萬才」，再演變成近世的「漫才」（譯註：相當於中國的單口相聲），可謂風靡一世。主導這段演繹歷史發展的，正是東海地方的萬歲。

為何仙台不見「惡所」？

那麼金澤、仙台、廣島、博多、熊本等幾處大藩的狀況又如何呢？究竟這些城市是否也設有合併傾城屋和芝居町的「惡所」呢？這裡我無法針對每個城市做深入探討，不過大致說來，譜代大名和外樣大名的城下町彼此均具有相當大的差異。

先談仙台。仙台乃是伊達家六十二萬石的城下町，由伊達政宗於慶長年間自岩出山遷移到此之後開創。仙台並沒有一般社會所認知的「惡所」，我想這可能跟引發「伊達騷動」的藩主伊達綱宗因為惡名昭彰而遭逼退的事件有關。

伊達綱宗當年受命負責動員修築江戶的小石川河道，卻怠忽職守跑去吉原廝混，結果形跡敗露，在萬治三年（一六六〇）被迫退隱，之後因為當時才兩歲的龜千代繼承家業而引起伊達家一場權力傾軋。這場「伊達騷動」的故事後來就被改寫成許許多多所謂「伊達騷動物」（譯註：此「物」係指「物語」）的劇本。

其中最著名的，是安永六年（一七七七）首演即賣座的《伽羅先代萩》。這齣劇本是根據伊達綱宗穿著一雙頂級伽羅香木木屐進入吉原，為遊女高尾贖身的傳說所寫成。當中年幼君主的乳母「政岡」為了保住君主一命而毒死自己的親生兒，懷抱親兒屍首的一幕，是二次大戰前連小學生也知道的劇情。

這場騷動的主角原田甲斐在劇中角色變成仁木彈正，這個角色被視為歌舞伎重要角色之一，即「實惡」的典型。故事發展至最後，甚至演變成被迫退隱的藩主伊達綱宗在船中將高尾太夫砍死，然後非禮高尾的妹妹「累」。

經過不斷的改寫、延伸，於是又陸續形成一系列的劇作，合稱爲「累物」。到了後來文化與文政年間（一八〇四─一八二九）再演變成第四代鶴屋南北的作品《法懸松成田利劍》中的絹川與右衛門和腰元累之間的所謂「因果物語」，以及同爲鶴屋南北所寫的《東海四谷怪談》中的名谷伊右衛門和阿岩，《四谷怪談》成爲日本歌舞伎史上評價最高的名劇。

另外還有描寫下層武士惡形惡狀的「色惡」物語。此類風格怪誕的劇情彷彿是劇作家預料幕藩體制即將結束一般，其源流亦可以視爲「伊達騷動物」的延伸。到了明治時代，還出現了三遊亭圓朝的《眞景累淵》之屬的鬼怪因果物語，在當時同樣風靡一時。

廣島藩的禁令

廣島是淺野家四十萬石的城下町。接著我們就來看看這座城市的狀況如何。

淺野家向來雇用了一群演員和樂團負責表演武家儀式用的舞樂──能樂和狂言，同時也接受能樂演員居住在他們城下町的市中心區。城下的各町長官也愛好能樂、狂言，部分表現優異的狂言演員甚至受雇並享有固定的奉祿。

不過，廣島卻是禁止任何公開表演的。因此芝居町不用說，遊里當然也無法得到公家的許可。根據記載，村町裡寺院神社的開放參觀日和定期的市集會有「操淨琉璃」或小型舞台劇表演的紀錄，但是廣島城下自始至終沒有設置所謂的「惡所」。

廣島城北部農村所流行的本地表演形式是源自出雲（譯註：現今日本島根縣東部）的「出雲岩戶神

樂）。不僅限於出雲和藝備地方（譯註：現今島根縣全域），連中國（譯註：指本州西部岡山、廣島、山口、島根、鳥取等五縣）山區，都是以神官和居民組成的神樂團體為民間表演的主流，它的起源可以溯及天正和慶長年間。

為了慎重起見，我特別查了慶長六年（一六〇一）至享和三年（一八〇三）之間廣島藩的命令與公文集成《廣島縣史》近世資料篇III），始終找不到任何有關城下芝居町與遊女町的紀錄。甚至發現連業餘相撲、業餘舞蹈、盂蘭盆會舞蹈都要嚴格管制的町公文。由此推測，廣島當時完全看不見可能破壞善良風俗、煽動奢侈僭越風氣的歌舞伎，在民眾面前堂而皇之的公開演出。

但是有嚴島神社鎮守的宮島，四季舉辦的市集則會有歌舞伎座自京城以「弘揚宗教」（勸進興行）的名目前來進行公演。估計完成於寬文年間（一六六一—一六七三）的《宮島圖屏風》，圖中可以看到密密麻麻搭建的臨時芝居小屋，以及在山王社旁找到人形淨琉璃的舞台。

嚴島神社的芝居興行

元祿年間的宮島每到夏季市集，京城與江戶的演員就會遠道前來表演。貞享年間竹本義太夫也曾親臨公演。由於夏季市集擁有許可證的大型劇場都休息，因此各劇團就會沿著宮島→讚岐的金比羅→豐後府內（現今大分市）的柞原八幡宮，進行一場場名為海濱芝居的巡迴演出（薄田太郎、薄田純一郎，《宮島歌舞伎年代記》，國書刊行會，一九七五）。

宮島因為有些高級酒家（揚屋），因此一些住在廣島熱中此道之人就會特地前來宮島。而每到宮島

的市集月份，一些遊女或表演者也會潛入廣島市區私下買賣。元文二年（一七三七）的町公文就記錄了如下的通知：查本月乃宮島市集之月，「遊女、野郎與其外之遊藝者類可疑之眾」若潛入本市，當嚴禁其住宿、聚會表演。路口佛堂與郊外亦當詳查，凡遇見者令其出境，若為可疑人士當盡速上報。

關於遊女町方面的規定，我在這些藩令與公文也找不到相關的文字。正保二年（一六四五）家臣武士們收到一份「江戶詰家中法度」，其中第三條規定，「嚴禁歌舞伎者」。這裡的「歌舞伎者」指的並非「歌舞伎」，而是指一些扮相如俠客，穿著奇特、行為輕浮的武士。之所以出現這條規定，顯然是廣島藩家臣中有人崇尚此一「歪風」。

其中第八條則規定，「嚴禁遊山見物、錢湯、風呂、傾城、湯女狂」。當時吉原遊郭的座上客都是從各藩單身前往江戶的武士。廣島藩儘管有嚴禁前往「惡所」的規定，但是並未嚴厲管制「湯女狂」。會前往澡堂（風呂）、迷戀「湯女」的多半是收入不多的下級武士。

遊女可在港口找

最有意思的是天明四年（一七八四）的一份町公文。由於官方聽說「近日外海出沒接應藝子類之船，右藝子類之人徘徊町中」，因而派遣「暗地巡邏者」前往現場調查。

在官方許可的遊郭之外，私娼聚集之地稱為「岡場所」。廣島城下町似乎連岡場所的影子也沒有。

夜晚在路旁拉客的私娼，江戶時稱為「夜鷹」，京城方面則稱為「辻君」或「立君」。而廣島在船上私下交易的賣春女則稱為「沖合藝子」。

最後一艘豬牙船出海（御手洗港，一九五九年，攝影‧木村吉聰）

江戶從永代橋到八丁堀，再到深川一帶，也有在船上做買賣的妓女，稱爲「船饅頭」，等級要比夜鷹還稍微高一些。出現在廣島的「沖合藝子」應該就是類似船饅頭的私娼。

儘管廣島藩如此嚴厲管制戲劇表演與色情交易，其實在瀨戶內海的港町還是有些官方許可的遊里存在。最爲大家所熟悉的是大崎下島的御手洗港。

自古有句俗諺說得好：「遊女可在港口找」（港みなとに遊女あり）。聽到這句話讓人第一個聯想到的，即是播磨的室津。有人認爲遊女町就起源於室津。因爲船隻進出頻繁的港區自古以來便是遊女聚集的盛場。

到了近世，一處繁榮的港口至少需要備齊批發商（問屋）、茶室（茶屋）和芝居小屋。大崎下島的御手洗港因爲外海航線而開港，並且自享保年間便由官方許可在茶屋中安排遊

女，到了明和五年（一七六八），港區的茶屋共有四家。當時御手洗港人口爲五百四十三人，其中遊女就有九十四人。芝居小屋就設在這幾處茶屋的旁邊。有關御手洗港的故事，在《瀨戶內民俗誌》中的〈豬牙船〉悲劇中有詳細記載。

二 「惡所」是反統治的混沌場所

管理賤民的「役務」負擔

江戶幕府很早就認識到，三大都市的「市政建設」問題是國家統治政策中最重要的課題。設於寬永十二年（一六三五）的寺社奉行（譯註：負責管理寺院神社的行政官），於寬文二年（一六六二）改制爲將軍直屬的機構，從此不僅全國寺院神社領地的僧侶、神官、樂師，連同住在領地上的全體居民都直屬由中央管理。過去從屬於寺院神社的表演團體也因此逐漸被納入武家政權的統一管制之下。

以江戶本身爲例，擔任寺社奉行的大名家臣必須負起「寺社役務」，每日巡邏各座寺院神社，維持治安並且監督其內舉行的所有演出。一些影響寺院神社財政收支的勸進興行、開放參觀、摸彩（富突き）等廟會、祭典，也都必須經由寺社奉行的特別許可。

不過寺院神社前的土地管理權，江戶是唯一的例外，延享二年（一七四五）江戶寺社奉行的權力被移轉到町奉行手上。理由在於，隨著人形淨琉璃和歌舞伎的興盛，江戶城內芝居町的重要性相對提高。

從此江戶任何公開演出的許可證都由町奉行發給，而且只有特定的劇團負責人與演出地點能獲得許可。

於是，江戶幕府便從三大都市開始，逐步針對全國各大小城市內的「惡所」、「盛場」推出統一管理的制度。

由於江戶幕府非常重視都市的行政管理，因而在主要的都會區中都配置了行政官（奉行）。江戶配置兩位町奉行（南町奉行與北町奉行），大坂配置大坂町奉行，京都配置京都町奉行，負責行政、警察、訴訟等事務，並且還將轄區內町區大部分的行政管理權都交由他們負責統籌管理。

另外在駿府、日光、堺、大津、伏見、長崎、兵庫、奈良、宇治山田、佐渡相川、新潟等中世以來的城下町、門前町、港町、礦山町，一一配置所謂「遠國奉行」。從此全國知名的都會區內的「盛場」，都在各城市的市政府（奉行所）嚴厲控管之下。

近世的身分階級制度與藝人

在身分階級制度的社會裡，每一種身分階級都有固定的謀生技能或職業。而且沒有一種職業會曖昧不明，找不到它所屬的身分階級。這就是身分階級制度的基本原則。

身分階級制度的社會在政治安定時期，身分是以家傳、血統為根據，採取世襲制。而且每個人都會以個人的出身階級決定可以從事的職業領域。即便想改換職業，也僅限於在與自己身分階級相等的職業領域內更換。

一言以蔽之，這樣的社會就是藉由身分階級制度的封閉性系統進行社會的分工。任何人都不得依照

個人的才能、個性、興趣，任意自由地選擇職業。

當然，倘若自願降格，從事較低階級的職業，倒是不會受到阻攔。例如像近松門左衛門那樣，出身武士家庭，卻願意投身當時受人歧視的「藝能界」，選擇劇場內的職業，但是，這畢竟是少數中的少數。

近世的身分階級制度，藝能表演這類職業由於是從事農、工、商的百姓和町人所拒絕的領域，因此歷史上始終被視爲賤民階級的職種。

然而，打從元祿年間以降，在社會生產力逐漸上升與消費文化風氣帶動之下，這種社會分工也產生了急速的變化。其結果就是出現了許多難以用身分階級區分，而平民、賤民皆可從事的新職種。

賤民管理與「勝扇子」事件

幕府逐漸展開強化賤民制度的政策，但是寶永五年（一七〇八）卻發生了一起與之背道而馳的「勝扇子」事件。淺草新町的穢多頭彈左衛門與京都四条河原的人偶師父小林新助之間因爲表演管理權的歸屬問題告上了町奉行。

在此之前藝能表演的演出活動，幕府基本上都將權柄歸屬於河原者。但是這場訴訟案卻打破了先例，判定彈左衛門敗訴（原田伴彥等編，《日本庶民生活史料集成14》，三一書房，一九七一。盛田嘉德，《中世賤民與雜藝能之研究》，雄山閣，一九七四）。

之後我還會談到，隨著「元祿文藝復興」運動的風潮擴及全國，「惡所」興起，許多原屬於賤民階級的遊藝民開始躋身其中。幕府有鑑於這可能造成身分階級制度的鬆動，於是決定重新整頓。這項判決

毋寧說正是幕府重整行動中的一步棋。

到了享保年間，正如前面曾經提及，幕府要求穢多頭彈左衛門提出由緒書。幕府為了重新掌握包括劇團在內所有可能關係到賤民制度的團體其家譜與出身，因而陸續下令提交由緒書。

自這項判決以後，所有在官方認可的檜木舞台與樓台的劇場，都不再由穢多頭所管。小林新助勝訴之後將事件的紀錄編成一本小書，後來二代市川團十郎一直將此書的抄本視為珍藏，並且以「勝扇子」為題流傳至今。不過實際上，當時的歌舞伎演員仍舊被稱為「河原者」或「制外者」，屬於賤民的身分也並未改變。

到了天保改革以後，包括歌舞伎演員在內，表演團體甚至被強制集中到淺草猿若町，幕府並且明令凡與町人交遊者一律受罰。這部分我會在第七章繼續詳述。

匿名者密度極高的街區

近世以後，身分階級不同，所學習的謀生技能、所從事的職業、所服的役務都不同，甚至連生活的方式與日常生活的社會規範也有許多出入。因此各階級彼此之間並不會混合居住或親密結交。所謂身分階級制度，就是透過區別與差別待遇而建立的一種統治系統。

然而，「惡所」卻是個例外；只有「惡所」與那些區分身分階級的一般居住地不同，等於是一種特異且少數的都市空間。它的特異性有哪些呢？

第一、「遊里」和「芝居町」是個不問身分、職業，任何人皆可進出的空間。來自各地的三教九

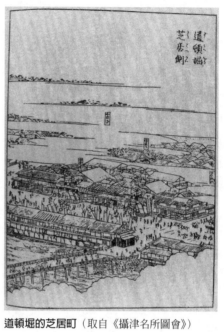

道頓堀的芝居町（取自《攝津名所圖會》）

流，他們的目的也是五花八門。有的是利用閒暇尋歡作樂，有的是來尋找頭路。當然也有許多是想混入人群隱姓埋名的通緝犯。

第二、進入「惡所」無須使用真名。「惡所」與一般依靠地緣與血緣關係而結合的區域共同體不同，是個匿名者密度極高的街區。

第三、「惡所」是新文化資訊的供應場所。歌舞伎和淨琉璃中所上演的狂言已然成為社會八卦的傳播媒介。

第四、有關遊郭內知名遊女的評價與出色

反統治思想的溫床

現代人的偶像多半是觀眾隨時見風轉舵、棄如敝屣的薄命男女。人氣指數能夠保持數年不下的偶像

演員的演技或角色，都會立刻刊登在《遊女評判記》和《役者評判記》等期刊當中。

當時的人氣演員具有一種神聖的社會地位，那種地位根本是現今年輕人為之瘋狂的偶像明星所望塵莫及的。其中尤其以前後共十一代的吉原高尾太夫和大坂新町的夕霧為代表。在當時人們的眼中，這些大名鼎鼎的遊女早已是被神聖化的理想女性楷模。

明星可謂鳳毛麟角。可是江戶時代大名鼎鼎的演員，他們的台上風采與作品，都會記錄在「評判記」中而留名青史。

到了近世後期，一些知名的演員甚至會被畫成浮世繪。尤其是擅長「荒事」的市川團十郎，他的肖像更是為庶民視為足以趨吉避凶的珍藏之寶。不僅止於演技，演員們的穿著、髮型，乃至於作品、科白都得接受世間的評頭論足。因此當時的演出，地位就等同於時尚的資訊供應。

說到這裡，我又不能不提及浮世繪中遊郭的「花魁」。當時相當於當代流行最前衛典範的優秀遊女，她們的名聲與知名的演員相當，因此她們的肖像當然也是洛陽紙貴。

然而隨著人氣的逐漸高漲，對於統治階層來說，這個稱為「惡所」的盛場，就文化風俗的角度看，是個不可視而不見的「場所」。這是「惡所」的第五個特異性。

另外許多被通緝在案的罪犯和來自各地的遊民最愛躲藏或進入的也是盛場。如此一來，「惡所」就有可能成為反統治、反體制思想的溫床。

因此，「惡所」的第六個特性，也是最重要的特性：「惡所」同時也是個匯集了破壞既有制度化「秩序」，由內而外摧毀現存體制等各種要素的「場所」。

神聖性的超級巨星

盛場的重頭戲是表演（藝能興行）。早自中世以來，幕藩政權就已經瞭解到藝能興行與一群稱為「散所」、「河原者」等等，受社會大眾所歧視的賤民集團關係密切。因此統治者當然也非常瞭解，這群

受壓迫的賤民們本質上就潛藏著反統治的性格。

然而，這種狀況卻逐漸發生了質變。這些原爲賤民身分的演員，將他們反統治的性格表現成舞台上的裝扮，隨著歌舞伎狂言的受人青睞，從此演員們即便仍舊自認爲出身卑微，但是他們卻被民眾們視爲具有神聖性的超級巨星。

以下我再重新整理一次「惡所」的特質。

（一）是個與地緣性共同體無關，匿名密度極高的特殊空間。

（二）是個史無前例、具備了新文化資訊提供與收集功能的「場所」。

（三）是個跨越身分階級，連罪犯與無賴都能進入的特殊「場所」。

（四）由於位處偏遠地帶，因此也是個「混沌」可無限擴張的「場所」。

（五）是個將遊女視爲理想目標的、顛覆人倫秩序的「場所」。

（六）是個空氣中充滿「漂泊神人」的影子，表現演員魅力與魔力的「場所」。

三　漂泊神人的影子

「神人」之「神語」

近世時代的日本民眾仍感覺到在歌舞伎役者背後，那個自古代、中世以降的「漂泊神人」的影子。

過去這些遊藝民一面漂泊於各地諸國，一面憑藉太古時代的神明力量行使「神語」（譯註：即神諭也）。

在那個「聖―俗―穢」觀念尚未成形的混沌時代，神明既是能給人帶來幸福與奇蹟的「和魂」，也是能為世界帶來災害與疾病的「荒神」。「神聖」與「俗穢」不過是大自然神祕力量正反兩面的展現。而另一股具有「俗穢」的、危險駭人之力也是人類所無法估量的原始自然的表現。

隨著文化的發展，那些來自於大自然的神明逐漸從社會上消逝。然而他們終究仍存在於「混沌」之中。

待國家形成，握有重權的統治者開始透過制度化創造出「秩序」。但是始終有一股力量從後面拉扯著他們；那股力量就是隱藏著「混沌之力」的邊陲地帶。中世時代從事勸進與行門付藝的遊藝民正好就來自於邊陲，在經歷了世俗社會的洗禮之後，他們失去了「神語」的力量，改行「物語」。

即便到了近世，中世遊藝民的印象依舊深刻在役者演員們的表演中。因為這些遊藝民的後代，與生俱來即擁有一種源自「混沌」的、挑釁式的氣質。

隨著時代的演進，人們對於「漂泊者」與「神賓」（譯註：指由他鄉來訪、為人們祈福的神靈）的敬畏之心逐漸淡薄，但是他們卻依舊能夠想像出站在歌舞伎的舞台上，存在於演員背後的「漂泊神人」的身影。

歌舞伎役者的神能

儘管「漂泊藝人」是一群居無定所的貧窮遊民，然而他們同時也是由他鄉帶來新訊息的文化傳播

者。他們的到來總會爲在地的聚落造成某種程度的新刺激，產生一些突破現有規範的「異化效果」。

由於他們總是神出鬼沒地突然造訪，正符合「神賓」這個稱呼。這些藝人一到，平日缺乏新鮮樂趣的村人們便會趨前圍觀，等待這群身上還留有漂泊神人身影的藝人，將他們從各地帶來的新訊息傳播給村人知道。中世時代這樣的歷史記憶，始終存留在日本民眾的心裡。

於是，這些昔日遊藝民的影像，之後便自然地與在歌舞伎舞台上表演的「役者」重疊在一起。這個推論，廣末保曾經明確地解釋過：「芝居者在被重組成劇場藝能民以前，主要的存在形態乃是一種宗教性質的遊行藝能民。」、「惡所既肩負著遊行藝能民的歷史，同時也深藏著這段歷史的記憶」（《邊界之惡所》，平凡社，一九七三）。

當時社會將役者稱爲「河原者」或「河原乞食」。在一份一七〇〇年的公文中，役者被稱爲「狂言芝居野郎共」（譯註：一群表演狂言的野人（《御觸書寬保集成》）。儘管當時統治者所製造的歧視觀念已經形成，一般民眾對於這些「役者」依舊抱持著敬畏之念，甚至是一種嚮往或憧憬。

役者們在舞台上吟唱著長如流水般的科白，一身讓人花俏亮麗的裝扮，從花道出場，舞台轉換之後立刻變身成另一個角色。這完全是一般世俗之人模仿不來的技藝。單是如此，就足以讓人們敬畏三分。

役者彷彿被視爲超凡入聖的法師，因此專門表演「荒事」，扮演怪力武士、陰間鬼魂的市川團十郎，他的肖像才會被視爲趨吉避凶的寶物。當然，當時身分地位高高在上的顯貴與武士們照舊瞧不起這些下等人的無知，所以他們絲毫沒有購買「寶物」的意願。

「神事藝能」與娛樂事業

中世藝能演出的主要形態是說唱神佛的起源故事，主在勸人信教。但是到了近世以後，藝能演出失去了寺院神社的依附，只好轉型爲娛樂形態以尋求自救。

因此原本的「神事藝能」，後來「神」、「事」的部分淡化，取而代之的是必須呈現給觀眾的娛樂效果。

因此在全日本逐漸成形的商品市場與資本理論的商業主義主導下，戲劇表演也必須順應潮流轉型爲娛樂事業。

於是隨著表演形態的改變，舞台上的藝人也逐漸喪失了與神人相連、附帶宗教性質的功能。原本是奉獻給神佛的財物，從此也轉變成支付給劇團主人和藝人的「木戶錢」。如此一來，藝能演出就更必須以娛樂事業的形式取悅於觀眾。

於是，日本的藝能演出便面臨了一場史無前例的新局面。要言之，就是藝人所要面對的不再是神佛，而是坐在劇場兩側包廂和正面座位的民眾。若是得不到民眾的青睞，他們的事業就無法繼續存活。

因此藝人們再也不能依賴中世以來「漂泊神人」的餘蔭，而必須正視時代的改變，將中世以降存在於「混沌」中的潛力重新提升，並且站在近世的時代舞台上予以實現。

於是他們只好一面躲避統治者的施壓，一面追求創新，發揮原有的魔法力量，以便符合觀眾的期待。而這股追求創新的力量，也就是後來歌舞伎出現一天連續演出十小時的「續狂言」的原動力。

挑戰秩序的「混沌場所」

為順應觀眾的期待，藝人們即必須忠實地呈現動盪不安的社會，以及存在於民眾心目中的某種期待。同時，也必須突破武家政權所推行的儒家式勸善懲惡主義，將民眾心底真切感受到的新時代潮流，以視覺化的方式表現在劇場的舞台上。

藝人們必須思考，社會將走向何處，而人們的生活方式將出現哪些改變等等。

這種預測未來的眼光將與新人物形象呈現於舞台的工作，正好能讓那個稱為「惡所」的芝居町搖身成為一處異想世界，也成為當時民眾所期待的、挑戰既有秩序的「混沌場所」。

身分階級制度禁止上層階級公然進入河原者登台演出的芝居小屋，但是對於下層的庶民而言，「惡所」卻是他們絕無僅有、可以稍事喘息的自由空間。在那裡沿街開設的不只是芝居小屋，更有只要給幾個小錢就能鑽進入口的見世物小屋，還有琳瑯滿目的、稱為「ヒラキ」（Hiraki）的大道藝舞台。

就民眾的立場看，能夠讓他們從平日受到「秩序」所強制的身分階級束縛中暫時跳脫的，即是「惡所」。而且他們本能地就能嗅出存在於「惡所」的、不知該逃往何方的危險與某種反秩序的氣味。

而創造出那樣的舞台的，即是身負遊行漂泊的神人餘蔭的「役者」所與生俱來的神祕力量。透過他們精心策畫而成的舞台裝置，以及藉由造型、化妝製造的角色變化，才終於成功創造出了統治者所永遠難以想像的全新「惡之美學」。

四 遊女的「色事」與性愛

日本近世三大遊郭的形成

我想簡單說明關於日本三大都市遊郭的形成史。先看京都。京都的遊郭始於天正十七年（一五八九）豐臣秀吉造町計畫中，將二條柳町指定爲遊里。慶長年間遷移至六條柳町，至寬永十八年（一六四一）再將六條遊郭移往島原。

在京都市區外圍有一處叫做西新屋敷的新開墾地，也就是俗稱的「島原」。這個俗稱傳說源自三年前所發生的「島原之亂」。因爲遊郭四周有土牆和大水溝環繞，不由得讓人聯想起當年被三萬名叛軍包圍的島原要塞。

接著是江戶。德川幕府於元和四年（一六一八）左右下令將日本橋葺屋町一帶長滿蘆葦的濕地塡滿，並將分散在城區各處的遊女集中於此，好用土牆區劃的方式將遊女町從庶民居住的城區隔離出來。當年幕府明令遊郭的營業時間僅限白晝，因此町人進入的數量不多，主要的尋芳客多是武士階級。

根據出版於寬永十九年（一六四二）的假名草子《吾妻物語》記載，舊吉原的妓院共二十五間，遊女數九百八十七人，且這些遊女多半出身卑微。

江戶遊郭正式形成的關鍵期是明曆三年（一六五七）的一場大火。遊郭奉命遷往淺草寺後方的田

地，於是全國首屈一指的新吉原遊郭便在那裡正式定型。隨著時代的改變，吉原的遊女人數多少有此變動，但是估計始終都在兩千至七千人間（有關詳細記載從舊吉原遷至新吉原的史料，可參考前面曾提及的庄司勝富所著的《異本洞房語園》）。

大坂的新町則自寬永七年（一六三○）左右開始，陸續將原本散布於市區各處的遊里集中於一處而形成。這些遊里包括道頓堀的瓢簞町、阿波座堀、天滿葭原町等七處，所集中處亦是由沼澤地塡土而成，之後它們就總稱為新町（現今大阪市西區新町）。由新町向外，跨過周圍的大水溝和竹籬，就是一般的市區。

新町鄰近商業交易頻繁的港口，因此多被用作各種會商或招待客戶的場所。元祿十五年（一七○二）當時共有妓院二十八間，茶屋四十九間，遊女八百二十三名。大阪新町也是井原西鶴的《好色一代女》和近松門左衛門的《冥土之飛腳》等多部文學作品的背景舞台，故事皆呈現出當時商都大坂儼然是日本社交與文化中心的盛況。

「盛場」繁榮之必要條件

到了一六五○年代，眾所周知的日本近世三大遊郭已然形成，也成為全日各地方遊里馬首是瞻的官方許可傾城町的模範。

然而到了近世中期，連歷史最悠久的島原，地位也因遭到位於八坂神社的祇園和鄰近天滿宮的北野兩處的遊里竊奪，逐漸沒落。的確，島原確實距離市中心有一大段距離，不過如果就距離看，江戶的吉

原同樣位於市中心區之外，必須仰賴轎子、馬匹、豬牙船才能到達。可見島原沒落的原因應該不僅止於

距離問題，而是因爲祇園和北野鄰近芝居町，集客能力較強的緣故。

要言之，「遊里」與「芝居町」相連乃是近世都市創造「盛場」盛況之必要條件。例如「江戶的吉

原・淺草猿若町」、「京都的祇園」、「大坂的新町・道頓堀」全都具備了這個條件。

與三大遊郭齊名的還有「播磨室津」、「長崎丸山」、「伊勢古市」、「安藝宮島」等。這些遊郭同

時也是人形淨琉璃和歌舞伎經常登台的重要場所，因而聞名全日。其中伊勢古市更因爲曾在寬政八年

（一七九六）首演了進松德三的作品《伊勢音頭戀寢刃》而最負盛名。故事發生在遊郭的一處油行，伊

勢神宮的神官與遊女阿紺之間的感情糾葛，引發一場十多人遭到謀殺的凶案。

另一個讓「惡所」、「盛場」增添不少光彩的則是見世物小屋的出現。見世物小屋起源於室町時代

在寺院神社境內演出的「放下」（譯註：大道藝的一種）和「蜘蛛舞」（譯註：一種雜技表演），到了元

祿年間，日本各大都市開始流行這種小舞台的表演形式。

見世物小屋在京都的起源地是四条河原，在大坂則是道頓堀旁邊的難波新地，名古屋則是大須，江

戶則起源於兩國和淺草奧山。我認爲這些表演的幕後策畫人應該都是香具師出身的生意人。

遊里的櫻樹與柳樹

江戶時代的遊里種植最多的樹木是櫻樹和柳樹。遊郭內和一般市區一樣，每逢五大節日（譯註：一

月一日舊曆新年、三月三日女孩節、五月五日端午節、七月七日七夕、九月九日重陽節）都會有固定的

慶典，但是在吉原還有所謂的「三大景物」，亦即三月份的「植櫻節」、七月份的「玉菊燈籠節」、八月份的「俄節」。其中尤以三月份植櫻節當天，會將帶根的櫻樹運入遊郭，裝飾在中央大道旁供人觀賞。

由第二代市川團十郎首演，也是「歌舞伎十八番」（譯註：由第七代市川團十郎所選定的十八部歌舞伎代表作品）之一的《助六由緣江戶櫻》，是部代表了歌舞伎風格之美的傑出作品。開場布幕升起，就是一片以吉原的船家三浦屋為背景、盛開中的美麗櫻樹。滿樹的櫻花正好與代表風花雪月的遊里相稱，而花開即謝的櫻花也正象徵著遊女短暫的賣身生涯。

這部戲原本是部描寫寶永年間大坂千日前所發生的一起萬屋助六與島原遊女總角的殉情事件，是京

新吉原的櫻樹（小國政·畫，取自《東京名所之內》）

都、大坂著名的「和事」歌舞伎。但是被搬到江戶以後，卻因為被改寫成與曾我狂言連結而成的「荒事」歌舞伎，將助六和遊女揚捲演成一代風流的才子佳人而大為賣座。

與遊里關係密切的還有柳樹。正如博多的「柳町」，許多遊里的名字都冠上了「柳」字。遊郭內的部分區域也多以「柳町」為名，而吉原內也有「柳町」的存在。

遊郭的入口種植了所謂的「回顧柳」，這些柳樹就種在遊客與遊女過夜後次日清晨，分手話別的位置。傳說這些柳樹乃是分隔世俗與「異界」的象徵。

由於春天第一個發芽的樹種即是柳樹，中國古代將柳樹視爲生命力的象徵，每逢清明時節習慣在門上插上一條柳枝。當朋友遠行時，也會將水邊柳樹折枝做成圓環相贈。這種認爲柳樹具有靈性的風俗後來也傳入了日本。《萬葉集》裡也曾提及將柳枝插在頭上的習俗，代表長壽與繁榮的祝福。由於柳樹樹枝下垂，因此古人也將它視爲代表神佛降臨的聖物。

那麼遊里的柳樹究竟又代表了什麼含意呢？一是想藉助柳樹的靈性祝福與遊女之間的性愛能順利完成。其二則是源自以柳枝相贈，遠行的親友必將平安歸來的故事。遊里有句俗語「裏返」（譯註：意爲「再去找上回相好的遊女」），或許柳樹也有祈求恩客能再度上門的含意。吉原遊郭向來重視形式，其中一條規定就是，第一次上門的恩客只能單純見面，「裏返」兩次之後才能同座喝酒，要等到第三回才接受肌膚之親。

人的本能與「色事」

元祿年間出現了許多與遊郭相關的專有名詞，例如「去遊郭找遊女」說成「惡所落」，「迷上了遊郭」說成「惡所狂」，花在遊女身上的「遊蕩費」稱爲「惡所金」，而遊里則被稱爲「惡性所」。另外也有一些特殊的黑話，例如「惡性話」是指談論酒色之類的話題，「惡性者」是指迷戀於女色之人。

究竟這個「惡」字所指何物？我想當時認爲與遊女飲酒、歌舞遊興、享樂即是一種「惡」，脫離生

活常規，迷戀河原役者的表演也是一種「惡」。

芝居町可以說是從遊女町衍生出來的衍生性惡所。在第二章我曾經介紹過。芝居町源自於遊女歌舞伎。因此更徹底說，「惡」的根源其實是遊女性感的歌舞以及與她們之間的性愛，換言之，即是「好色」。

這種「色事」一般來說，始於性慾，再透過招引異性或同性，形成戀慕之情，最後再經由肉體與精神的結合而完成那一檔事兒。不過這種深藏於人性本能的「好色」情事並非為儒家思想中所說的是一種單純的倫理問題。

然而將這種根源於人性本能的、追求自由性愛的性慾貼上標籤，將它封印在黑暗的世界，將它視為「不可說」的祕密，本身就是辦不到的。

這就是重點所在了。真正的「色事」毋寧說是發生於法律上的婚姻制度之外。下一章我還會論及，在身分階級制度社會的婚姻裡，繼承「家業」與「血緣」乃是第一要義，而且是不問愛情是否存在。

因此夫妻間的性愛永遠不會變成文學與藝能表演的題材。事實上這個現象背後隱藏著一個關係到性愛最根本的問題。只要翻開如前所述的日本中世遊女史，便不難瞭解這個道理。

後來這個道理終於在十七世紀後期獲得理解。人們終於願意從這個角度深入探究在「色里」賣弄風情的遊女內涵，並且試圖面對深藏於其中有關性愛的問題，最後，形成了一股新生的力量，而這股力量就是「元祿文藝復興」運動的真正動力。儘管這場運動的確牴觸了武家政權所訂定的諸多禁令與規範，但是也因為成功攻破了這些法規，日本文化史上也才會形成這麼一段值得我們不斷回顧的新潮流。

第六章
「惡」之美學與「色道」文藝復興

藤本箕山亦曾到訪的備後・鞆之浦（現・福山市鞆）。元祿年間曾是一處熱鬧遊里，「有妓院七間與夜間舞台」（取自《色道大鏡》）。

一　江戶時代的「性」、道德與不倫

廢詞「非道之戀」

從前日本有個說法，「非道之戀」，現在已經是個無人使用的廢詞。「非道之戀」的「道」是指人人都應遵守的「人倫」，「非道之戀」即是指脫離夫妻之道、追求異性的情事，也就是現在所謂的「不倫之戀」。

所謂人倫，是指人與人之間的道德秩序，亦即新井白石於寶永七年（一七一○）所修訂的「武家諸法度」第一條：「當修文武之道，明人倫，正風俗。」

然而世上並不存在一種千古不變的「人倫」。首重君臣、父子、夫婦、長幼等人我分際的價值觀，實際上會隨著時代而出現極大的差異性。二次大戰以前，日本國內最重視的「君臣大義」，如今這個價值觀幾乎無人問津。短短六十年便有如此巨大的變化，人倫的時代差異可想而知。

戰前，「非道之戀」非但違法，而且會立刻成為新聞的焦點。運氣差的，會吃上官司，甚至演變成「避人耳目之戀」，弄得無臉見人、尊嚴盡失，到頭來多是鬱鬱寡歡、人事全非。

不過一旦政府取消通姦罪，這種現象即逐漸減少。相反的，在日本戰敗經過半個世紀後的九○年代，「非道之戀」毋寧說是件光榮之事，辦不到的人反而會被譏為無能。曾幾何時所謂「不倫」的市場

價值也一併消逝，「不倫」一詞已經逐漸從「惡」的印象中解脫。

夫妻、情侶的關係，別說數十年，只消數年光景便可能讓彼此倦怠。實際上無論男女，不斷將目光向外尋找新的對象，企圖挑戰未知領域，不過是人之本性，與道德、人倫無關。

無所忌諱的古人性事

有關「性」的道德觀是會隨時代而有所改變的。那麼日本從古代→中世→近世，究竟發生過哪些變化？以下我想就這個問題略做說明。

首先來看國家政策上在「性」與「婚姻」方面的規定。在早期大和王朝的國家律令中，究竟對男女之間的「性事」做了怎麼樣的限制？

前面我曾提及，就日本的神話傳說來看，包括所謂的「亂倫」在內，古人對於「性」的態度是十分開放的。根據《魏志倭人傳》所描述大約三世紀左右的日本，「其俗，國大人皆四五婦，下戶或二三婦」。當時的日本男性的娶妻人數會依照「大人」與「下戶」等身分而有所不同，當時所採行的似乎是「一夫多妻制」。

不過這只能說是一個來自男性本位、父系社會的中國使節對日本風土民情的觀察。實際情況究竟是「多妻」還是「多妾」，我們不得而知。

那麼倘若從女性的角度觀察結果又如何呢？正如歷史上所敘述的卑彌呼一樣，古代日本有著相當濃厚的母系社會習俗，是個女性巫師占據優勢的時代，因此我推測，當時大多數女性都具有相當的自主

性，可以任意與所愛的男性交往。

翻開《古事記》、《日本書紀》、《風土記》，時間進入奈良時代，「性」仍舊相當開放。當時的人們保留了早期的思想，認為性愛乃是生命的根源，男女交合乃是一種陰陽和合的表現。而且對於當今社會所認為的亂倫情事也都能侃侃而談，絲毫無所忌諱。

由於所採行的是夫妻無須共同居住，由丈夫主動去找妻子過夜的「問妻制」（妻問婚），夫妻雙方私下都有許多結交男女朋友的機會。後世所謂的貞操觀念與處女崇拜思想，在當時可以說根本不存在。

之後即便進入了平安時代，亦仍未確立將「性的自由」視為不倫的價值觀。自由性愛對當時的人們而言是司空見慣，再自然不過的事，甚至連婚契約中的夫妻義務也不那麼的嚴格。別說一般人最熟悉的在原業平與和泉式部的故事，就算以紫式部和清少納言為例，我們都能立刻瞭解當時婚姻以外的自由性愛亦完全沒有任何社會制約。換言之，除了一些出家遁世的修行人，當時的社會根本沒有將性慾視為煩惱，或將性慾視為罪惡或違背道德之事。

王朝時代的性自由

但是一旦施行律令制度的社會系統出現之後，以家庭制度為主體的道德規範即開始蠢蠢欲動。要言之，就是一種將「性」問題制約在制度化的文化中，企圖將之法理化、法治化。

古代律令將婚姻之外的性關係稱為「姦」，鎌倉時代的中世武家法律則稱之為「密懷」，兩者皆屬犯罪行為，必須科以刑罰。

不過當時律令制度下的法規，眾所周知，多半止於形式上模仿中國的律令，實際上並未嚴格實施。在對「性」仍舊十分開放的時代，婚外性行為根本不可能被視為姦淫之罪。

根據律令制度的規定，皇后、嬪妃有固定的人數，皇后一人、妃子兩人、夫人三人、嬪女四人，合計共十人。但是這也不過是個形式。日本後宮的后妃和女官人數儘管不及中國唐代的「佳麗三千人」，但是至少也有數百人。而且遊女的進出，之後在後宮升格為女房的例子，我在第三章已曾提過。後宮女子又進出期間的貴族公卿大搞性愛關係的例子亦時有所見（關於這個問題可以參考橫尾豐的《平安時代的後宮生活》，柏書房，一九七六。雖然書中仍有許多引用而未整理的史料文獻，但仍稱得上是相當具有前瞻性的研究）。

又如同前面我曾提過的大江匡房《遊女記》與後白河法皇《梁塵秘抄口傳》，在這些歷史記載裡會受到矚目的焦點，都是遊女出身的「女房」，而幾乎看不到男人「正室」的影子。

人的動物性本能不論政治力如何介入，都不可能將之完全制約。但是有一群體察上意的道學之輩，卻企圖透過「人倫之道」，藉由社會的力量限制人「性」存在的事實。於是超出人倫規範之外的戀情就逐漸被推入了「密事」的領域，成為社會的禁忌。

然而如此一來，人類的「好色」精神反而變得更加旺盛。從此能夠引起人們興致的，不再只是陽光照射得到的檯面，而陰暗的世界也同樣讓他們流連忘返。這就是世間常情。表面上「顧忌他人耳目之戀」漸次轉變成為「避人耳目之戀」，然而實際上，這些在快速變遷的時代所發生的「愛情密事」卻都成為當時文學與藝能表演最主要的題材。

江戶幕府與婚姻制度

近世的武士社會繼承了鎌倉時代以來的武家婚姻法，施行所謂「一夫一妻多妾制」。這個制度以門當戶對為通婚的原則，又以維持家族血統，獲得子嗣為第一要義；所重視的不是夫妻間是否有愛，而是父系的血緣，女性的定位僅止於「傳宗接代的工具」。

這樣的制度由於亦屬以父系為重的長子繼承制度，因此嫁入夫家之後的女性必須改姓。換言之就是一種「入嫁制」（嫁入婚）。早期所謂的「入贅制」（婿入婚）直到中世後期在朝廷公卿社會仍然可見，但是武家社會在更早之前便習於父系制度，因此早已銷聲匿跡。

幕府政權向來是透過身分階級制度作為統治的核心手段。他們認為倘若不同的身分階級可以任意通婚，勢必會破壞社會的秩序。要言之，幕府政權的婚姻法其宗旨即在於避免血統、門脈發生混亂。尤其是對於朝廷公卿等「貴族」以及高級武士的身分階級，設定了更多高門檻的限制。

階級高的武士在結婚前規定必須向幕府提出結婚申請。幕府方面隨即會調查男女雙方的家世、階級，然後進行裁定是否准予通婚。如此一來，超越身分階級制度的戀愛式婚姻就不可能在統治階層中出現。倘若真想迎娶身分較低的女子，則必須事先完成另一道準備手續：先找一家與自家門地相當的家族願意配合將該女子收為養女。

比起武士階級，庶民的婚姻可就寬鬆得多。除了與外地人通婚之外，一般的婚姻無須經過官方許可。身分越低者就越是不在乎維持家族的血統。而且地方上有所謂「若眾宿」和「娘宿」（譯註：滿十四歲即可加入的未成年少年、少女組織），有很多機會可以找到心儀的對象。不過收入不穩定的貧窮人

家，一輩子找不到對象的亦大有人在。

到了近世中期，門當戶對的婚姻原則逐漸普及於平民社會。其中尤以地主階層和經濟闊綽的町人階層，透過媒人撮合婚姻更是普遍的現象。

另一個值得注意的是「離婚」。江戶時代的婚姻制度允許男方提出離婚要求，但女方則完全沒有離婚的自由。到了明治維新以後，日本才首次接受了附帶許多嚴苛條件的女方離婚請求權。

受到嚴格限制的女人性愛

這種為了維繫「身分階級」與「門第」的婚姻制度，想當然耳，自然就會對為人妻者嚴厲要求貞節的觀念。江戶幕府規定，凡有夫之婦若與他人私通，兩人即為通姦，一律死刑（《公事方御定書》下卷四十八）。

而且，夫方在捉姦時當場殺死自己的妻子與私通的男子，完全無須負法律責任。倘若私通的兩人逃跑，之後夫方尋獲並將他們害死，這種行為在江戶幕府的法規裡視同為「為父母報仇」，即所謂「妻敵打」，也是完全合法的行為。

換言之，幕府嚴禁有夫之婦與丈夫之外的男人交往。但是有婦之夫則沒有這樣的限制，可以自由地與其他女性發生性關係。尤其在武家社會，為了獲得家族子嗣，取得嫡傳子，娶妾是被接受的，幕府方面就儒家的倫理思想也對此表示肯定。

由此可見，當時的女性所能發展的空間僅限於家庭，所有社會活動的場合都對她們拒之千里。除了

家庭，女性幾乎找不到任何將她們視為獨立個體，讓她們一展長才的空間。

在這樣一個男性本位的社會制度下，女性的定位不過就是個為夫家傳宗接代的「母親」。因此沒有生育能力的女性被歧視為「石女」或「不生女」，即便遭夫家掃地出門也不得有任何怨言。

這些由武家所制訂的婚姻制度，之後逐漸擴及一般民眾，甚至到了明治維新以後，這個基本架構依然存在（「戀愛」一詞乃是明治以後才由西方傳入。但大正年間與昭和前期的主流仍舊是相親結婚，因自由戀愛而結合的婚姻在當時仍屬罕見）。

「地女」與「遊女」

近世女性因為嚴格的身分階級制度而活動受到極度的制約，但是在上流社會，不論男女，都鮮少有自由選擇對象的機會。於是偶然相遇的朋友便自然會從「戀愛」發展為「情色」的關係；不過這種偶然的邂逅畢竟是幸運的少數。

當時若想與門第、階級不同的對象結合，只有兩種選擇：要不就是脫離世俗社會，隱居山林，要不就是甘願冒遭判極刑的風險，選擇暗渡陳倉之戀。

在那樣一個將自由性愛、自由戀愛視為禁忌的時代，唯一允許開放的，就是遊郭裡和遊女之間的「戀愛」。問題是，遊里是個靠金錢交易、做買賣的環境，在那裡真能找得到「真正的戀愛」嗎？關於這個議題請容我後續再談。這裡我想先讓讀者瞭解，日本近世的人們多半認為，至少比起「地女」，「遊女」更具有女性的「性」魅力。

「地女」並不是個好詞，江戶時代所謂「地女」是相對於以性作為買賣商品的「遊女」而言的，意指一般循規蹈矩的平凡女性。不論武士或町人，一般為人妻者都屬於「地女」。不過很遺憾的，他們非因相愛而結合，因此男方多半難與這樣的妻子發生什麼炙熱的戀情。

那麼為何和遊女就能熱戀呢？只要看她們美豔的容貌、出眾的才華、高尚的品味、幹練的性愛技巧，以及懂得體貼的款款深情，兩相對照，僅僅「心地善良」的糟糠之妻當然是沒得比了。

女性受到身分階級制度的制約，加上貞操觀念的束縛，連外出也無法隨心所欲，在這樣的時代裡，男性連在外頭也無法找到一個可以自由交往的女人，而能夠隨時手到擒來的性愛之神就只有「遊女」，別無其他選項。就算和她們無法爆發出真正的戀愛火花，起碼是個機會，有那麼丁點兒希望。

正如我在第三章所述，八、九百年前的平安時代，包括天皇在內，知名的朝廷公卿與武家領袖都曾花錢去找一些身分來歷不明的遊女。儘管江戶時代江口與神崎的遊女已經銷聲匿跡，一股將遊女視為理想女性的風潮卻始終在檯面底下流行著。

最後將這種與性有關的隱蔽文化發覺出來，並且為它重新定義的，就是又稱為「色道文藝復興」的「元祿文藝復興」運動。在這股運動風潮中，出現了一些願意面對人類「性」的根本問題的論述。這些論述始作俑者地開始正視了人類心中永遠拒絕接受「婚姻制度」之類世俗羈絆的自由性愛，尤其願意面對與遊女之間的「色事」。也就是我後頭會談到的藤本箕山的大作《色道大鏡》和柳澤淇園的作品《獨寢》。特別是後者與大江匡房的《遊女記》齊名，不僅是一本日本遊女史論，更可以說是日本最重要的一本「女性論」著作。

殉情悲劇的激增

在近世婚姻制度的層層束縛下，越是壓抑，女性一旦起而反抗的力量就越發不可收拾。為了擺脫世俗的羈絆，終有一天會連「地女」也無法忍耐，其結果就是所謂的「情死」或「殉情」了。

熱戀中人自然會力圖擺脫身分的屏障與道德的框架，以性愛作為愛的表達。然而，在嚴苛的身分制度下，不守個人分際的結果就只能以「相偕殉情」（相對死）作為悲劇收場。

「殉情」（心中）日文早期的講法是「心中立」，是指男女為了表示彼此相愛，誓言以身相許，而在手指上刺青，或剁手指、拔指甲等方式作為佐證。「心中立」的習俗起源於男色，之後傳入遊里，最後才流傳到民間。結果相愛的佐證就這麼演變成彼此以「命」相許了。

為這股「殉情」風潮推波助瀾的，是近松門左衛門的「心中物」（譯註：即描寫殉情故事的劇本）。包括元祿十六年（一七○三）的《曾根崎心中》，以及享保五年（一七二○）的《心中天之網島》及同年首演的《心中宵庚申》等十一部「中心淨琉璃」。在這些劇本中，有七名女主角是遊女，其他則是茶屋女或見世女郎等的下級娼妓（諏訪春雄，《殉情：其詩與事實》，每日新聞社，一九七七）。

描述殉情事件的歌曲「えびや節」的歌本，這集歌本在出版之後立即在民間普遍流傳。

東亞的一夫一妻多妾制

「心中物」的舞台就相當於悼念死於非命的亡靈的「場所」。多愁善感的女性觀眾無不為劇中人物短暫、悲戚的一生流下眼淚。性愛之神已然被深藏入黑暗之中，表面上銷聲匿跡，實際上卻在河原者所飾

二 東洋的「娶妾制」與西洋的「一夫一妻制」

三段條文。

第一、殉情者的遺骸一律直接丟棄，不得安葬。第二、若其中一方倖存，一律斬首。兩人皆倖存者，三天遊街示眾，隨後降為「非人」身分。第三、嚴禁將殉情故事寫成「繪雙紙」（譯註：江戶時代女人或小孩看的有圖小說）、歌舞伎狂言。這道命令施行之後，殉情風潮才總算平息。

這種不允許女性性愛自由的思想一直延續到明治憲法下的刑法（一八三條）。妻方與其他男性私通，得因夫方提出告訴而以「通姦罪」處罰妻方與該名男性，但若為夫方與人私通，只要對方非為人妻，即可不受任何懲罰。現行日本憲法已經在一九四七年刪除了這條通姦之罪。

這些被搬上人形淨琉璃和歌舞伎舞台的殉情故事，立刻因為追隨時代潮流而成為附庸風雅的極致，受到社會廣泛的迴響。起初只是靜觀其變的幕府，終於開始擔心這波殉情熱潮可能會動搖社會秩序的基礎。就在享保七年（一七二二），由大岡越前守提出建言，頒布「心中禁止令」，並且於次年修訂了以下

演的戲劇舞台上延續生命。

前面我談到江戶時代的婚姻形態是「一夫一妻多妾制」。這種制度的原型來自於中國。「妾」是不具有正室權利的。中國地廣人眾，儘管各個時代與各地的習俗稍有不同，但原則上唯有「妻」能夠與丈夫一同祭祀祖先，丈夫死後也是由「妻」繼承家產。「妾」雖然與「妻」同住一個屋簷下，卻沒得享有這些權利。唯獨所生的小孩會被視為丈夫的子嗣，而不會受到任何差別待遇。

這樣一個以父系血緣為基礎的家族制度在古早以前便已流傳至東亞，之後才傳入日本。不過實際情況如何，因為缺乏史料佐證，我們不得而知。朝鮮人也非常重視父系血緣與門第關係，但是直到李氏王朝才確立了身分階級制度（兩班、中人、常民、賤民）婚姻與長子繼承制度。

有關干涉「性行為」的家族父系制度，包括從「性別差異」轉化為「性別差異待遇」的婚姻制度，我個人認為，就社會制度和家族制度史的角度仍有必要繼續做更深入的比較研究。

進一步說，我認為東亞地區的「一夫一妻多妾制」與西歐基督教社會的「一夫一妻制」兩者在比較文化史上的研究，不僅有關「性」文化，從宗教學的角度看也是個值得探究的主題。

其中的重點在於，東亞地區擁有源自於古代中國的儒教文化，卻並未產生出將「性」視為「原罪」的思想觀念。

而西歐的基督教文化卻將人類本能的「性」視為人類祖先所犯的罪惡。《舊約聖經‧創世記》裡，夏娃受到蛇的慫恿，之後亞當也因為夏娃的唆使而一同吃下了禁果，違背了神的旨意。其結果就是接受神的懲罰，必須世世代代忍受世間的痛苦。

「性」的原罪思想

將「性慾」視爲原罪的思想深深地烙印在舊約聖經的源流──猶太教與其分支──基督教的教義之中。

視性慾爲原罪的神學解釋，一度是個關係到基督教基本教義的問題。因此爲了這個解釋，教內曾經發生許多爭論，也因而產生出許多不同的分歧。

羅馬天主教廷以新約聖經中使徒保羅寄給加拉太教會的書信《加拉太書》作爲依據，認爲「性」的目的是傳宗接代，而拒絕肯定性愛之樂。因此教會的司祭，亦即已經將自己奉獻給基督的神父，他們的戀愛和結婚是不爲天主教會所認同的。不用說人獸交、同性戀、自慰，就連墮胎、離婚，在天主教會也是全面禁止的。甚至性交的方式，形似動物的體位也一度受到嚴重的干涉。

唆使人吃禁果的，不是男人亞當而是女人夏娃。在遠古的傳說中深藏魔力的都是女性，於是就在這樣的架構下，中世紀歐洲出現了大量「女巫」傳說的創作。我們似乎可以說，正因爲女性被迫背負了「性」的原罪，以天父爲主神的父系社會才得以建立。而爲了自圓其說，只好將神的母親──聖母瑪利亞塑造成一位因接受了天使昭告而懷孕的處女。

這裡我無意深入探討，只能稍作說明。後來馬丁路德等諸多新教領袖針對羅馬教會認定「性交」即爲罪惡的教條，提出了反對的意見。不過新教徒畢竟也僅認同夫妻之間的性愛，而仍舊否定男女之間的性愛自由。單就天主教與新教之間關於性交與性愛的爭論歷史，其實就可以寫成一大冊，但重點是，既然要思考人類的性愛史，我們就不該規避其中所隱藏的任何一個可能的議題。

幕府的基督教禁令

豐臣秀吉和在其後登上歷史舞台的德川家康，明知與西方國家間的交易是打開新時代的關鍵，同時也能帶來無限財富，但是結果卻相繼宣布了基督教禁令。最後德川幕府索性禁止了葡萄牙與西班牙等戒律嚴格的天主教國家一切傳教活動，並且轉而與荷蘭進行通商。

眾所皆知，來到日本的傳教士無不具有強烈的宗教情操，願意傳授他們所知的真理。同時，天主教也是個否定其他宗教教義，向來對異教教徒嚴厲批判的教派。

在織田信長的時代，織田信長接受傳教士的傳教行為，因此包括幾位重要的大名在內，天主教迅速在日本民間傳開，鼎盛時期全日本約有信徒三十多萬。傳教士們以實際行動不斷擴大宗教版圖，教育戰後孤兒、救濟貧苦難民、設立痲瘋病醫院、開設擁有完備教學方針的初等教育學校等（本人論文，〈聖方濟・沙勿略探訪之香料列島〉，《海之亞洲》卷四，岩波書店，二〇〇一）。

當時佛教各大門派幾乎完全沒有推動任何類似直接接觸社會底層民眾生活的活動。大多數下層百姓之所以信教，與其說是受到耶穌教育的感動，倒不如說是因為目睹了神父們犧牲奉獻的實際行動而深受感動。這個現象可以說是日本宗教史上一個非常重大的問題。

信徒一旦增加，民眾就會接觸到西方文化，成為西方國家的文化版圖。而當幕府開始擔憂，幕府留意到了荷蘭這個國家。

當時的荷蘭是個藉由海外貿易立國的新興「新教」國家。在這個國家占大多數的，都對其他宗教態度寬容且重視個人自由的新教徒。因此荷蘭既無意強制他國信奉基督教的舉動，也無擴大版圖的野心。

因此有識之士便建議改與荷蘭往來。我也認為，這是幕府改變交易國的主要理由。

西洋的「惡所」與荷蘭

以下內容都是我個人的推測。

阿姆斯特丹的「惡所」（2006年・攝影／井山尙）

事實上，幕府還有一個檯面下的理由。葡萄牙商人由於在印度臥亞（Goa）等殖民城市，因為從事奴隸買賣賺取暴利，過著完全不符基督教徒身分的放縱生活（關於這個問題的文獻極多，包括古賀十二郎的《丸山遊女與唐紅毛人》，長崎文獻社，一九六八）。

歷史上也留下了一些傳教士舉發商人荒淫腐敗的書信。最早舉發的傳教士就是在當時羅馬教會中一心致力傳教的耶穌會教士，包括聖方濟・沙勿略在內。

姑且不論此事，起初幕府對西方人在「性道德」方面的實際情況並不甚瞭解。

但是當他們發現天主教的教義居然將男女之「性」視為原罪，這可是當連幕府高層也受不了的強制性「性道德」規範。要是這種教義真的在民間流傳，那麼幕府仿自朝廷「後宮」、有

過之而無不及的江戶城「大奧」，其內所施行的蓄妾制度不就會第一個成為眾矢之的的罪惡淵藪了？

直至今日，荷蘭照舊是個崇尚自由主義，無意透過法律進行各種強制性戒律的國家，他們認為私人問題應該由個人自行負責，國家無須特別做任何限制。

在阿姆斯特丹的舊教堂（Oudekerk）一帶是著名的「櫥窗女郎」街，上百家的情趣商品店櫛比鱗次。這座舊教堂曾經是西班牙統治時期的天主教信仰中心，內部華麗的裝飾與祭壇都在後來的宗教革命期間遭到新教徒摧毀殆盡。

很顯然的，阿姆斯特丹的舊教堂周邊就是一處「惡所」。和日本近世的大部分「惡所」也多形成於寺院神社周邊兩相對照，意義深遠。

三 推崇「色道」與元祿文藝復興

幕府決心施行公娼制度

回到正題。幕府為何會同意遊郭的合法化？目前多數學者的意見如下。

幕府當局明知一旦全國各地出現了遊郭，那裡勢必會成為紊亂男女人倫的禍源，但是幕府認為此乃社會「必要之惡」。

特別是在江戶。為了建造江戶新都，大批來自各地、身強體壯的勞工紛紛湧進江戶城。加上後來幕

府所施行的「參勤交代」制度，各地大名的家臣團體被迫必須拋下妻小入駐江戶。單就家臣團體的人數，估計即多達四至五十萬人之間。

江戶總人口超過百萬，而且人口比例男性占絕大多數。如何滿足這群成千上萬男性的性需求，自然就成了治安政策重要的一環，而「遊郭」正好可以將「性需求」隔離其中，因此幕府才會毅然決然推行「遊郭」的制度化，設計出了公娼制度。但是單單一處吉原遊郭，當初也僅有大約兩千名遊女。這顯然供不應求。因此有學者認為，有鑑於此，幕府實際上也默許了非法風化區「岡場所」的賣春行為。

而且既然幕府的公權力重視治安與人倫，那麼透過公娼制度建立集中管理制度就有其好處：便於政治性控管與課徵稅收。

以上解釋的確言之有理。不過倘若僅以政治統治的角度進行分析，個人認為似乎將「性」問題矮化成一個單純的生理性排泄作用，而忽略了「性」之於人類的重要性。

這些論述既未涉及文學與藝能表演的歷史源流，亦即性愛的深層部分，甚至將「惡所史論」貶低成一種平凡的泛道德論。我個人的想法，簡單說，倘若僅將遊郭的設置視為體制上的政策性對策，我們就永遠不可能掌握到隱藏在遊郭或惡所背後的文化和歷史性意涵。

公文中不見「惡所」

《德川禁令考》是一套明治時期由司法省所編撰的江戶幕府法律史料。根據我個人研究，在這整套史料的公文中負責管轄遊女町和芝居町的江戶町奉行，從未將這些地方稱之為「惡所」。

公文中將官方許可的遊郭稱爲「傾城町」或「遊女町」，卻從未直呼其爲「惡所」。對芝居町亦然。在內容龐大的史料《江戶歌舞伎法令集成》（吉田節子編，櫻楓社，一九八九）中，經過我的調閱，也找不到任何一份直接將芝居町稱爲「惡所」的公文。在一些住在芝居町的劇場主人向公所提交的申請書中，也都是以「芝居地」之名稱之。

寬文元年（一六六一）十二月，幕府指定將江戶的「芝居町」設置在堺町、葺屋町、木挽町五丁目和六丁目，並且明訂禁止開放其他地區。當時的公文上說，由於「野郎共之宿所」分散，故將集中於一處。文中將芝居町稱爲「野郎町」。

當時幕府當局全面禁止了遊女歌舞伎、若眾歌舞伎，僅同意由剃除了前髮、留著「野郎頭」的男性所表演的歌舞伎。奉行所直稱這些男性演員爲「野郎共」，但卻仍舊不見「惡所」這個名字。

其實想想這也是理所當然。因爲倘若定名爲「惡所」，理論上就跟官方的許可產生了矛盾。因爲公權力非但不予取締「惡」，反倒公開許可「惡」，這本來就於法不容。

幕府的統治階層當然不可能對中世以來的遊女歷史一無所知。他們甚至心知肚明人類對自由性愛的渴求與現行的婚姻制度相互矛盾。經過一番深思熟慮之後，幕府當局才決定實施許多因應新時代的遊女政策。

遊女的「種姓」

對於遊郭的新建與伴隨而來的遊女數量大增，體制內的思想家們又是如何面對的呢？以下我先介紹

一個頗具代表性的論述。

德川幕府的統治思想向來以儒學爲基礎，而其主流則是又稱爲「新儒家」的朱子學。

荻生徂徠（一六六六—一七二八）是享保年間的儒學者，他一向的立場是崇尚原始儒學而批判朱子學。荻生徂徠年輕時曾經親身經歷了「元祿文藝復興」運動的發展，他認爲時代的思潮正在朝著道德淪喪的方向前進。之後他接受了第八代將軍德川吉宗的請求，提出了一份興國經世的意見書──《政談》四卷。

荻生徂徠認爲，要重建已經鬆弛了的社會體制，就必須確立一個強而有力的法治體制。其中對於「遊女、河原者」，他認爲：「此等各具種姓者故，賤者也，當付彈左衛門所治。」認爲應該將他們全數交由穢多頭彈左衛門負責管轄。

之後他又談到，將「遊女、河原者等類」視同賤民，中日、古今皆同，然而近日庶民（平人）之女亦有棄良爲娼，河原者亦有搖身從商者。這種風潮倘若推而廣之，終有一天會連「歷歷之人」（指高身分階級者）也逼妻爲娼。荻生徂徠認爲這樣的結果都是因爲人們將遊女與庶民視爲同一種姓的緣故，因此他最後做出以下結論。

此般混淆平人爲遊女、河原、野郎之風俗爲平人效尤，屆時大名高位之言語以擾雜傾城町、野郎町之遣詞用字，武家妻女亦效仿之而不以爲恥，此等流行實不爲宜。若不效仿則笑罵其爲田舍之人。風氣必惡，諸種姓之混亂必起。故當如古法行之，正種姓，遊女、河原者之子，男者爲

野郎，女者爲遊女，嚴禁混入平人，則可過此惡風。

荻生徂徠認爲近來色町、芝居町的語言和習慣開始流行於市井民間，連武家的妻女也在模仿遊女和役者的言行舉止。該如何改善這樣的「惡風」呢？荻生徂徠建議，「遊女、河原者」的小孩，男的永遠是野郎（役者），女的永遠是遊女，嚴禁和庶民混淆。如此才有制止邪惡風氣的可能。

荻生徂徠所謂的「種姓」觀念類似於印度教的「階級」（caste）。印度教嚴禁不同階級者彼此通婚，原則上同一種姓的地位、特權、職業一律採以世襲制。

不過當時也出現了完全相反的意見，有學者出面給予遊女的「性」極高的評價。那就是朱子學者柳澤淇園和他的著作《獨寢》。

「男色」大行其道

中世時代以來早已行之有年的，日本寺院神社裡的「寵童」（譯註：當作性性玩伴的少年）以及上自天皇下至貴族公卿間的「男色」，到了近世就成了歌舞伎等舞台演出的最佳題材。❶

這種風潮到了中世後期，在新興的武士階級間亦相當盛行。到了戰國時代，由於尚武風氣，讚美「男色」的思想仍舊延續，例如武田信玄和高坂彈正、織田信長和森蘭丸的兩兩關係也早已是家喻戶曉的「愛侶」。

到了近世，隨著町人文化的興起，「男色」逐漸流傳至民間，出現了重視兄弟契約、義氣關係的

「眾道」（譯註：即男色也）更是在當代大行其道。

江戶初期流行若眾歌舞伎時，蓄著前髮的少年演員多因爲是觀眾「男色」性幻想的對象而大受歡迎。這些青少年（若眾）被稱爲「色子」或「陰間」。當時有「若眾」坐檯的「陰間茶屋」和有遊女坐檯的「浮世茶屋」同樣盛極一時。

這些狀況幕府當然也十分瞭解。問題是該如何處置。江戶初期吉原遊郭的座上賓都是武士，而男色的流行先驅則是一些以服裝前衛、漫步街頭的無賴漢爲馬首是瞻的「歌舞伎者」的旗本武士。

「色道」讚美論的出現

遊女的歷史淵源起於奈良時代《萬葉集》中的「遊行女婦」，乃至平安時代的「遊君」、「白拍子」、「傀儡女」等，淵遠流長至今未絕。

然而與遊女間的色事、情事，願意正眼面對，將其視爲人間正常「色道」的書籍卻始終不見。就算

「男色」的故事的確一度經常被搬上舞台，其中尤以《清玄櫻姬物》最爲著名，許多劇作家都曾改寫過這齣劇本。包括近松門左衛門的《一心二河白道》也在描寫同時迷戀於女色與男色的高僧清玄和尚。

第四代鶴屋南北的劇本《櫻姬東文章》則在故事一開場就是長谷寺的自休和尚與少年白菊丸的「殉情」。自休和尚後來殉情未遂，隱姓埋名變成新清水寺的清玄和尚，白菊丸則死後轉世爲吉田家的女兒櫻姬。櫻姬後來被人誘拐下海變爲娼妓，人稱「風鈴御姬」，劇中她的台詞攪雜著貴族語言和庶民用語。

這部劇本源自於一段民間傳說：東京品川一處遊女屋有位自稱是京都日野中納言之女的人氣遊女，後來因爲謊言遭人拆穿而被解雇。鶴屋南北將這則傳說搭配上高僧與少年的「男色」，才完成了這部新奇且寫實、膾炙人口的狂言劇作。

❶

有大江匡房的《遊女記》，也並未具體觸及「色道」的真正內涵。

直到接近元祿年間的一六八八年左右，才終於出現了由藤本箕山所著的《色道大鏡》，可謂一本劃時代鉅著。書名的「鏡」字相當於「鑑」，意即這是一本人世間的「範本」、「參考手冊」。總的來說，這本書以百科全書式的手法，又以遊里爲背景，以情事、色事爲主題的浮世草子也如潰堤一般大批上市。其中以遊里爲主軸，堂堂爲「色道」的各種形態舉例說明。

約莫同一時間，大量以遊里爲背景，以情事、色事爲主題的浮世草子也如潰堤一般大批上市。其中最具代表性的一本是井原西鶴的《好色一代男》。之後又相繼出現了幾位擅長描述男女情事或男色，推崇「色道」的作家，包括西澤一風、江島其磧、錦文流等。

也大約生在同個時代，後來被視爲浮世繪始祖的菱川師宣（一六一八—一六九四）也開始將市井中的女性繪得躍然紙上。後來他還完成了許多描寫遊里風情的浮世草子插畫，將男女性行爲實況直接而且誇張地呈現，後人稱之爲「枕繪」。

當時與遊女間的色事、情事被尊爲風流倜儻之事，這樣的觀念如排山倒海，連統治階層也無法遏止。也因此才會有以上這些毫不忌諱於「色道」的書籍、繪畫浮現於日本歷史舞台。

而表現這股新思潮的「場所」即是「惡所」。這處受到統治階層刻意壓抑、掩飾的「場所」，與統治者的意圖完全相左，最後竟然轉變爲一處新文化資訊的大本營。誇張的說，這可以說是一場連世界史上都難得一見的文化革命。

這場應該稱爲「色道」文藝復興運動的新潮流，後來也影響到了京都，由急速成長中的都市新興階級——町人階層所支撐，終於孕育出凌駕於武士文化之上的新興文化。這股潮流的最大推手其實就是以

人形淨琉璃和歌舞伎爲代表的藝能表演。

四 謊言背後的至誠──遊女的眞實性

混雜場所的內涵轉變

於是一場發生在「惡所」，以推崇「好色」的「好色讚美論」爲核心的新文化潮流，應可稱爲「元祿文藝復興」的運動於焉形成。「文藝復興」顧名思義就是「重生」、「復古」之意。依我個人之見，這是一場讓古代、中世的「性自由」敗部復活，使江口與神崎遊女的原貌與內涵重見天日的運動。

我還發現，這場新潮流並非起源於德川幕府身邊、集合武家權力機構的江戶，而是由新興的町人階層掌握經濟命脈的京城方面開始的。

與幕府的意圖相反，「惡所」後來演變成爲近世文化最重要的資訊大本營。帶有濃烈賤民色彩的「惡所」越是與權力核心疏遠，越是一處壓抑已久的庶民能量之發洩所在。由於是個脫離秩序的異界，因而終於演變成一個能夠輕易觸發且源源不絕提供新資訊的混雜場所。

更值得一提的是，這些與周邊地區完全隔絕的罪惡、猥褻的色町和芝居町，同時也演化成文學與繪畫的重要舞台。

「惡所通」和「惡所狂」在十七世紀前半的寬永年間尚不過是上層町人才得享受的貴族沙龍式樂

趣。但時間一旦進入元祿年間，許多庶民階層也紛紛捲入這場運動，形成一股近世都市文化的原動力。

我還得再次強調，代表這股元祿時期新潮流的，包括：井原西鶴的小說、近松門左衛門的戲曲、竹本義太夫的唱腔，以及菱川師宣的風俗畫。

惡所美學

天和二年（一九八二）井原西鶴的作品《好色一代男》上市。從此正式確立了以人性色慾為主題的小說新類型：浮世草子。

井原西鶴在這本小說的卷五裡，將大坂的新町稱為「惡所」，並且使用了一個新名詞「吉野之夜櫻見物」，將新町的夜景比喻作觀賞「吉野夜櫻」。

書中的「惡所」是個包含了某種深遠意涵的場所。「夜櫻」等於是遊女服侍客人過夜的象徵表現。因此「惡所」之「惡」的觀念並非儒家學者所謂的「惡」，而代表了更深的意義。後頭我會再做整理，這裡一言以蔽之，《好色一代男》揭示了一個想法：「惡所」是個充滿「色」彩的所在，而氣魄、風雅、美豔的美學正是透過與「惡所」遊女的交往而產生。

井原西鶴對當時一般人普遍所認同的歧視遊女與娼妓即為淫蕩的觀念置於一旁，而將當時人們口中的「女郎」等遊女描寫成一群勇於對抗時代巨浪、充滿生存魅力的女性。就這層意義看，我個人願意給予描寫一位女郎生涯的《好色一代女》最高的評價。特別是女主角經歷了一段愛情苦路，最後停留在大

雲寺五百羅漢堂的那段，更是讓我不自覺地感受到了井原西鶴爲這位女性情路坎坷的一生捶胸頓足的情緒。

這兩本小說把井原西鶴是站在肯定遊女性愛的立場而寫。他視婚姻制度之外的自由性愛歡爲人倫的一部分，並且稱之爲「色道」。同時也將一般人認爲淫亂、妖豔、猥褻，被迫隱藏在檯面之下的性愛花柳，堂堂以氣魄、風雅、美豔的角度，將之高舉至檯面之上。

由於井原西鶴的關係，一股發自「惡」遊里的新時代感性與氣質獲得了全新的價值定義，這個新定義也就是所謂的「惡之美學」。

《露殿物語》的重要觀點

在井原西鶴的浮世草子問世之前，近世初期還有所謂「假名草子」。這裡我必須就「假名草子」稍做說明。假名草子承襲了室町時代的「御伽草子」，屬於同一文學表現類型，但因爲尚缺乏故事性，仍稱不上是小說類型。

在眾多的假名草子裡，我注意到了《露殿物語》，一本可以說是論及遊里最早的近世小說。它完成的時間大約在關原之戰後不到二十年的寬永初年，作者者不詳。它的三卷繪卷全都附有以假名書寫的正文，是當年舊吉原和京都六條三筋町的遊女評判記的插畫，也是非常珍貴的作品。

故事內容非常簡單。武家出身的美少年露之介新年時前往淺草參拜觀音，回程順道進入吉原認識了太夫。後來他和太夫相戀，決定私奔，自己卻被逮捕。之後露之介聽說太夫逃往京都，於是前往京都六

寬永年間京都六条三筋町遊郭（取自《露殿物語繪卷》）

条三筋町尋人，卻又愛上了著名的吉野太夫。在與兩個女人的愛慾情仇之後，露之介起了佛心，剃度出家。兩位太夫也相繼落髮為尼。

這則故事最初的一節尤其值得玩味。書上寫道，自開天闢地以來，男女的陰陽之道隱隱流傳，然而實際上這早非新鮮事，無論鳥兒、青蛙、飛蟲老早行之有年。

其天開地固，此方伊弉諾、伊弉冉之尊，居天之磐座，因女陰交合、男女言談，行陰陽之道。鳴花之鳥、棲水之蛙、呻千種之蟲，咸行此道。故遊女者現，浮動人心，乃萬幸也。

結束這段之後，作者又敘述了以下這段遊女禮讚論。

未待朝顏之夕花，亦因無常之身，迷於世之營營，心不得所樂。僅遊憩、慰藉，無論年齡、貴賤，皆與遊女戲遊。深感引古見今，歌、舞咸法之聲，惡亦為善，煩惱亦為菩提也。祇王、祇女、佛者皆大道心，今之亦然也。

作者堅定認為，不問貴賤年齡，人人都與遊女調情、交好，然而回顧過去，思考時下，歌、舞不也都是神佛的聲音，認為惡的其實也屬於善，因有煩惱才得開悟。所以想來想去，當年平清盛所愛的三位遊女，八成都已經平安往生，成佛去了。

這段文字我認為最值得我們注意的就是「惡亦為善」和「煩惱亦為菩提也」這兩段話。

元祿年間談論「色道」的書籍大多是提供給「遊客」閱讀的內容，並且以「遊里案內」或「遊里細見」等介紹文字為主要題材，內容包括各地遊里的特色、遊里內的規矩、遊女的等級與良莠等等。要言之，全是一些為了賣錢而寫的「買春祕傳」。

不過其中卻出現了一本在描述為了謀生的遊女與前來尋歡的遊客之間爾虞我詐的同時，還超越了現實的領域，談起了直逼人類「性愛」本質的「色道論」。這位新思想的始作俑者名字叫做藤本箕山（一六二八—一七○四）。

藤本箕山來自京都某富裕町人之家，早年父母雙亡，隨即繼承家業。他在出版於明曆二年（一六五六）的大坂新町遊郭的評判記《優草》的序言中提及，從十三歲起便「受遊宴之惡風，入花肆之色門，若無人勸諫，必年年如是矣」。

之後他在京都島原的遊郭再觸色道，終於變成「破家去國之身」。破產之後，藤本箕山離開京都，前往大坂，從此開始一場為窮究色道之奧妙真義的遊里漂泊之旅。

大約經過了二十五年，藤本箕山完成了《色道大鏡》，並且終身未娶，了無牽掛，「比擬我人屬風雲，置此身在草葉露」。不用說以他「退隱世間之身」，當然沒有積蓄足夠在各地遊里逍遙。他不是以富豪的身分遊歷遊里，而是以一介落魄的「末社」（譯註：在遊里打雜的）輾轉於各遊里之間。所謂「末社」又稱爲「太鼓持」，意即他是一面幫傭一面持續探訪。

支持藤本箕山研究色道的，是他淵博的知識。他曾師事松永貞德學習俳諧，曾留下好幾首著名的俳句。他也以「古筆目利」（譯註：古人筆跡鑑定家）的身分聲名遠播。藤本箕山甚至也懂得三弦琴、琴曲之類的音律。相傳他還是當時的「投節」——「相逢邂逅總雀躍，籠中鳥兒悲恨兮」的作者。

這「投節」是一種流行歌曲，始於京都島原的遊女。由三弦琴伴奏，類似「長歌」和「淨琉璃」樂風，旋律頗能表現當時遊里特有的風情，因而廣受大眾所喜愛。它也是昭和初期常聽見的口語式男女情歌「都都逸」的前身。

可怕的柳澤淇園

藤本箕山藉由他多樣的文化學養，投注了他大半人生，爲後世奠立了「色道」基礎，末了終於窮途末路，失意而終，死於寶永元年（一七〇四）。不過或許天可憐見，就在同一年，一位繼承其後繼續深究色道的文人呱呱墜地。

他的名字叫做柳澤淇園（一七〇四—一七五八）。柳澤淇園生於江戶，武家名門出身。父親是第五代將軍德川綱吉手下從侍僮幹起，後來成爲十五萬石大名的柳澤吉保的家臣之長。柳澤淇園是他晚年的

妾生之子。七歲時便獲得「馬迴役」（譯註：騎馬護衛武士）兩千石的頭銜，少年時期好學且興趣廣泛而多才多藝。而且認得當時經常出入柳澤家的荻生徂徠，但是柳澤淇園所學的則是和荻生徂徠相反的朱子之學。

這位在優渥環境中成長的早熟少年一度立志要成為書畫家，但同時又擅長於琴、三弦、鼓等樂曲，甚至用心學習過本草學和博物學。

於是這樣一位才藝兼備的少年人早年便往返於吉原學習三弦琴和河東節（譯註：淨琉璃樂曲的一種），並且熟識妓院老闆，也因此提早瞭解了色道之事。

當然柳澤淇園也熟悉能樂和歌舞伎，個人也經常出入芝居小屋，熟讀當時流行一時的井原西鶴和江島其磧的作品，更嗜好蒐藏浮世繪。最早他曾寫過一本《青樓夜話》。「青樓」意指遊郭，這本書是他個人年輕時涉足色道的經驗紀錄，可惜已經失散，未能留芳後世。

《獨寢》的文學價值

由於藩主於享保九年被改封大和郡山，柳澤淇園也跟著從甲府移居。後來他就在那裡完成了《獨寢》兩卷兩冊。估計成書的時間是享保十年，但確定時間已難考證。

這是一本二十一、二歲青年筆隨意走的回憶錄，文風是《徒然草》的風格（收入岩波版《日本古典文學大系》的《近世隨想集》。關於柳澤淇園的生平，建議參考書中由中村幸彥所寫的解說）。

倘若要我先下個結論，我個人認為這本《獨寢》所提出的「遊女論」遠遠超越了藤本箕山《色道大

鏡》所論及的「色道論」。

藤本箕山也是近世高水平、多才多藝的文人之一。但是這位柳澤淇園非但是一位足可名列《近世畸人傳》的奇人，更是一位稱得上怪才的人物。

如果要我編寫《日本古典百選》，我會毫不猶疑地將這本《獨寢》列入前三名。書中所引用的古代、中世古文獻駁雜的程度堪稱一絕，柳澤淇園隨心所欲論述當代文化風俗之淵博程度更是教人驚愕。

姑且不論他那輕妙灑脫的文章，最令我佩服的是，我們可以透過他論及遊女時那份感同身受的感性；他總是站在對方的立場思考，極度體諒遊女們的心情。

《獨寢》的引用極多，但是更值得注意的是，許多都是經過柳澤淇園實地探訪而來。他不忌出身階級，隨處可見他引用昔日為女郎、今日為女房的回憶，而且文風沒有武家慣用的形式化語氣，而是以一介旅客的身分訴說心事一般的文字。

這樣的手法在藤本箕山的書中是找不到的。柳澤淇園的遊女論之所以超越《色道大鏡》，能夠逐漸深入「遊」與「性」等問題的理由即在於此。說得更明白些，這本《獨寢》的女郎論，乃是前面曾提及荻生徂徠的遊女論的極反方。兩人的思考在這本書中的確一度一致，但是兩者的結論卻是完全相反。

謊言背後的至誠

那麼柳澤淇園遊女論的核心又是什麼呢？我已經說過他的遊女論超越了《色道大鏡》的水平，那麼又究竟超越了哪些、是如何超越的呢？

柳澤淇園說：「今昔人論遊女，多僅認其誘引男人之罪惡風俗。」然而其實這二人不過是「不諳其道故」，才會有這樣先入為主的見解。他還以創作被收入在《古今集》和《撰集抄》的中世遊女為例說，昔日「江口之君」，皆「非罪惡低俗之風」。仔細想來，柳澤淇園甚至斷言她們才是「展開吾國文化之印記者」。要言之，中世的遊女即「為吾國文化開花結果的象徵」。

但是柳澤淇園又大嘆近世的遊女。當今「天下無處能比色里之見異思遷」，儘管遊郭的太夫們也閱讀《枕草子》、《榮花物語》，但究竟能讀懂幾分呢？

《獨寢》中遊女論的價值還在後頭。柳澤淇園比較「地女」和「遊女」，認為與遊女間的「戀」才是真戀情。「地女之戀路淺薄，色里之戀路深邃」，大多數人恐怕難以置信，多會反駁說：「地女真實，且為真切之真實。」甚至會反問道：女郎日夜更換「買色」之人，這樣的女人怎麼可能有多深厚的愛情？

柳澤淇園提出了他的結論，重點有二。一者，大家都認為「女郎多打誑語」，問題是最後的結果如何？再者，「女郎出身貧賤」，這真的是事實嗎？我認為這兩點正是柳澤淇園遊女論的兩大關鍵。

遊客對遊女的謊言花招其實早已心知肚明，儘管遊女們簽下契約，切除指甲，為愛發誓，遊客都「明知其為謊言」。然而在「遊戲」中，遊客卻可以在這些「謊言」的背後發掘出真實的愛情。「戀路存於遊內」——這就是柳澤淇園的結論。

為什麼柳澤淇園會這麼說呢？因為「戀路皆有遙遙無期之悲憐之心與可愛之心，二者乃其根本事也」。換言之，愛情的根本即是殘酷的悲情與相愛的感情。柳澤淇園斬釘截鐵說道：

謂女郎者，貧則貧矣，以至出賣愛子者，則爲至極之貧，因知一度爲人妻不得爲夫君所棄，故而愼之。夫雖爲色所惑，然非單戀於色也，乃憐之遂專而一意也。吾若見棄者，則無處可依，悲憐之深也。

這段話可能源自一位娶女郎爲妻的男士，當然也因爲柳澤淇園打心裡同意才會引用。柳澤淇園正是以這般的深層視野觀察「女郎」人性的一面。

「惡所論」的歷史

藤本箕山的《色道大鏡》和柳澤淇園的《獨寢》——有一本專注於這兩本著作，而正面論述「色道的樹立」與「遊郭的文化生產力」的論述非常值得參考：阿部次郎的《德川時代的藝術與社會》（改造社，一九三一）。阿部次郎本身是位標榜人格主義的哲學家，大戰期間我曾讀過他的《三太郎日記》。就他的專業來看，這本書的主題頗令我意外。

在比較了《色道大鏡》和《獨寢》之後，阿部次郎認爲藤本箕山的色道是由「外部」觀察，而柳澤淇園則是「主以心法」。阿部先生這段指摘可謂眞知灼見。

近世以來最具代表性的「惡所論」，包括明治末年至大正年間由永井荷風推展一連串的《江戶藝術論》，以及大正末期的這本阿部次郎的著作，還有戰後廣末保所著的《邊界之惡所》（平凡社，一九七三）。這幾本書都是日本歷史上遊女論史與藝能表演論史的鉅著。

不論在哲學或宗教的領域，「惡」的觀念是極為複雜、多義的，也是個無法輕易為其定義的難題。

「善」與「惡」的人生觀

五 「惡」之美學與性愛

堂上談論「色道」，軍部會立即出面干涉）。

「色道」的論述，甚至連竟然有人會研究這種議題都難以想像。當年還是個特殊的時代；老師若是在課所就讀的舊制浪速高校裡，曾經上過野間光辰的課，當年他上的是近世文學論。當時我既未曾接觸過力研究藤本箕山的，正是阿部次郎的著作。此外，這篇解說的原稿註明的時間是一九三九年（我在戰時的著作問世，作者是在京都大學教授近世文學的野間光辰。在解說中，野間光辰明白指出，讓他決定致這裡我想稍微補充，戰後有一本，附有詳盡解說，名為《完本色道大鏡》（友山文庫，一九六一）討的必要，但是這在戰前幾乎是不可能辦到的。或許我們應該將它視為一種時代的限制。字。不過在有關荻生徂徠曾經論及「遊女・河原者」「賤」的問題上，儘管阿部次郎確實有更進一步探我個人則認為，要想完整瞭解「惡所論」，至少必須掌握「惡」、「遊」、「色」、「賤」這四個關鍵到永井荷風的刺激。不過在性愛方面，阿部次郎仍舊依照他哲學家的步調分析了他的個人見解。將稱讚「惡所」視為基本定位的，是我將在第七章談論的永井荷風。我認為阿部次郎的著作則是受

歷史上有眾多的哲學家和宗教家曾經爲了這個命題而費盡心思。

關於人性善惡的討論，自古以來就有孟子的性善說和荀子的性惡說。不過終其究竟，這樣單純的切割本身就是一種錯誤。孟子和荀子的學說的確各有其道理，但畢竟是兩千三百年前的儒學觀點。❶❷

一般我們的思考都習慣了「善」、「惡」的二元對立，然而實際上「善」與「惡」卻會隨著時代與風俗習慣之變遷而產生完全不同的定義。就算單就一個個人而言，我們也很難分辨出他的本性究竟是善或惡。包括我自己亦是如此。任何人都生在「善」、「惡」之中。表面和善其實滿肚子壞水的人，還意外的不勝枚舉。

江戶時代勸善罰惡，將遵守「五倫」、「五常」視爲「善」，講究忠君、孝親、夫婦有貞、朋友有信、長幼有序。二次大戰時期，我們在學校上的「修身」課就是以這些「五倫」、「五常」爲主要內容。可是當國家戰敗，這所有的「善」都毀於一旦、分崩離析。

當然，「惡」也絕不像社會普遍認定的「善」那樣膚淺。「惡」始終深深地藏在我們的心中，它始於人類誕生的那一刻，是一股非常原始的能量。

「惡」的魔力

生在這短暫的人世間，沒有人能夠不爲「惡」的魔力所誘惑。就算有誰能夠不爲所動，那八成是個無知的可憐木頭人。「嘿，咱們去惡所逛逛吧！」任誰接到這樣的邀請，多少都會有所動搖（附帶一提，「善所」乃佛家用語，指往生後的淨土，亦即佛祖所在的極樂世界）。

我常聽人用「惡之美學」這個名詞，卻從未聽過「善之美學」。究竟為何「惡」有美學，「善」卻沒有呢？我想解開這個謎題應該會讓我們更瞭解「惡」更深的意涵。

我想先知道，這裡所謂的「美學」是指什麼。繪畫、音樂、表演所表現的「美」，其根本就在於人類作為動物與生俱來的感覺、情緒與知性。所謂「美」，正好是一種與科學思考所形成的理性判斷，或者倫理學所討論的道德規範完全相反的價值意識。

換言之，什麼東西「美」或「不美」，這種感覺完全奠基在我們個人天生的性情與感官。當然，它也會深受個人出生地的風土民情與生活環境的影響，等於是一種個人想像力與思考力在某一瞬間的綜合表現。

就拿江戶時代的繪畫為例。大家都知道東洲齋寫樂筆下描寫歌舞伎役者的「大首繪」（譯註：大頭

❶ 約莫同一個時代，希臘哲學界也出現了「伊比鳩魯學派」，認為人類應該依據神的法則（logos）克己、禁慾，還有所謂「懷疑派」，批評前面兩大學派都過於獨斷，而應該保留對「真‧偽」與「善‧惡」的評斷。當時三大學派曾經發生過相當激烈的辯論。

戰後我還年輕時，日本人慣用伊比鳩魯主義，即享樂主義，和斯多葛主義，亦即禁慾主義等名詞來解釋人生。不過這種單純的分類法同樣容易遇到挫折。單單討論「快樂」的定義就需要好幾本書的篇幅。因此圍繞「善」、「惡」議題的希臘三個學派，意義是深遠的，尤其當時他們所提出的許多尖銳質疑依然適用於現代生活。

❷ 猶太教、基督教、伊斯蘭教等一神教因為認為「善」就是造物主、神絕對且唯一的旨意，所以定義起來並不困難。困難在於多神教。多神教是以源自自然界的泛靈論為基礎的宗教，包括佛教、儒家、印度教等。

在擁有八百萬神明的日本，「荒神」（譯註：Araburukami、粗暴任性之神）本身就同時具備了「善」、「惡」兩面。

第四代松本幸四郎（東洲齋寫樂·畫）

肖像），就是那種背景灰亮的半身紙畫像。東洲齋寫樂透過大膽的設計與戲劇式的誇張手法，巧妙地將每一位役者的角色區別表現得栩栩如生。

當年東洲齋寫樂的畫放在蔦屋重三屋的店裡寄賣時，東洲齋寫樂還是個住在淺草、吉原附近沒沒無聞的畫家。而當時的統治階級，他們歧視役者演員，將役者視為河原者，因此這些役者畫像，對統治階級而言非但不「美」，

毋寧說是「醜」。然而如今，這些畫像卻是國家重要的文化資產。

哺乳動物之人類本性

究竟為何會出現「惡之美學」這樣一個矛盾的慣用名詞呢？因為我們連「惡」都難以定義，何況要去定義「美學」的內容。也因此，「惡之美學」似乎隱藏著某種無法透過理性或悟性層次理解的特殊力量。

人類身為自然界成員，與生俱有許多形成於數百萬年前蠻荒「野獸」時代的神祕力量。其中最為神祕的就是「性慾」。倘若少了它，我想必定天下太平。不過相反的，世界也會變得索然無趣。

人類的本性，我不擔心讀者誤解，不過是披著文化外衣的「獸性」。「惡」的魔力也不過就是「獸性」的一部分。換言之，我們的獸性與文化之間衝突的結果，便產生了所謂的「惡之美學」。

我可以毫不思索地舉出四種人類身為哺乳動物的動物性表現：（一）每天必須的「飲食」與「排泄」；（二）追捕其他動物以食其「肉」、用其「皮」；（三）難以駕馭的「性慾」，能夠帶來無比快慰的性愛，亦即「性交」；（四）女性的「月經」與男性的「射精」，以及「懷孕生產」。

這些表現就今天的價值觀，大半都「因為是猥褻的，不該讓人看到」，所以很自然地，我們都是私下進行。但是仔細想想，身為哺乳動物的我們，這些都是永遠無法避免的，是來自於創世根源的生命現象。

而且，就算生活在多麼進步的文化中，這些表現也永遠是為了傳承生命而必須存在的自然現象。結果，我們隱而藏之不打緊，卻將它們視為齷齪，稱之為不淨。甚至還以「人倫」、「道德」之名，將這些源自生命根源的問題打壓到陰暗的檯面之下，對它視而不見。仔細想想，這不正是「惡之美學」形成的理由嗎？

「惡」的兩面意涵

我們也常聽到一些冠上「惡」字的歷史人物。源義平又名「惡源太」，左大臣藤原賴長又名「惡左府」，平景清又名「惡七兵衛」。這裡的「惡」字代表了一種身材高大、孔武有力的勇猛，也形容此人有著常人所無、如鬼神附身一般的怪力。

日本中世時期有一群人被稱為「惡黨」。站在官方的角度看，他們就是山賊、海盜之屬的無賴，亦即一群被領導階層所排斥的邊緣人，應該接受法律制裁、應該予以剷除的鼠輩。但是站在一般民眾的角度，「惡黨」則是勇於面對莊園主人打壓與詐取的、屬於正義的一群。

由此可見，「惡」本身具有一股破壞既有秩序、引起各種混亂的力量，但是這股力量在破壞的同時，又具有另一道創新的能量。所謂「魔力」（呪力）其實就象徵著這一道源自於混沌、難以衡量的能量。

而擁有這股混沌之力的，正是那群被隔離於人世之外的、遭人鄙視的遊女和遊藝民。傾城町就是那群人稱「浪女」的遊女聚集地，而遊藝民出身的役者們則是活躍於舞台所在的芝居町內。此二者有個共同的關鍵字：「遊」。而將二者所處的場所視為「惡」的觀念又與這個「遊」字關係密切，同時也和「色」字脫離不了關係。

要言之，「惡」、「遊」、「色」、「賤」渾然一體，凝聚而成的便是「惡所」。而蘊藏在「惡所」之內的那股魔力，也就是改變時代潮流的一股非常重要的原動力。

人的「色事」與「情事」

地球上的生命大約誕生於三十八億年前。最原始的生物是沒有性別之分的單細胞，它們透過自體分裂進行增殖。這種「無性生殖」的確因為無須尋找伴侶而具有極高的生殖效率，然而所增殖出來的下一代，卻個個都是與自己有著完全相同基因組成的「複製生物」。相對於千變萬化的環境，這種生物的適

應力明顯較弱。

但是透過雌雄相異細胞交配而生的「有性生殖」，則因為能生出經過重新組合的基因體質，相較於「無性生殖」，其環境適應力就強大得多。

人類是透過擁有精室的男性與擁有卵巢的女性，兩個個體性交而產生基因組成更為複雜的新個體。

人類透過這種方法傳宗接代。整體看來，我們不得不承認這樣的進步是一項神的造化。❸

不過相對的，人類男女在性交之前，也需要更多一連串的動作。凡哺乳動物皆是如此，先有內生殖器與外生殖器的分化，即所謂第一性徵的出現，進入青春期以後再出現第二性徵，雄性「射精」，女性「月經」。

之後再透過性荷爾蒙與費洛蒙的分泌產生「性慾」，緊接著就是經過一段複雜的心理作用，重複完成一輪迴：求愛─戀愛─性交─懷孕─生產，最後完成傳遞生命的過程，生出下一代。日本江戶時代所謂的「色事」，說穿了所指的就是這整段過程。

❸ 人類在生物學上被分類為哺乳類、靈長目、人科動物。日本的人類學家用片假名「ヒト」表記人類，是特別用來指自然界中屬於哺乳類的人類。

相對於一般人所表記的「人」，則是指生活在人工創造的文化與都市文明之中，受過教育、學習與環境互動而產生的「人類」（關於這個問題，可參考人類學家尾本惠市與本人的對話，《人類生存的星球》，《現代理論》，二〇〇四年秋季號）。

「好色」的根源

以下我想將本章的內容重新整理，也順帶針對人類最基本的生命活動「好色」，分別整理成以下六項要點。

（一）其他哺乳類動物繁殖期有相當清楚的週期性，而所謂靈長類的靈長目，尤其是人類和黑猩猩卻沒有這樣的週期。這兩種哺乳類動物只要有對象，可以在任何時間、任何地點發情。甚至沒有對象，也能夠憑藉自己的想像發情。因此人類一旦進入青春期，即開始為生命的延續——無視於時間與地點的性慾高張與精力代謝——而煩惱。

（二）人類為了繁衍子孫，不得不尋找性交的對象。可是要在人群當中選出性愛的對象也僅能憑藉於偶然。有些時候人類也會藉助大自然深不可測的力量與異性邂逅。尤其是上古時代的人類，他們將這種邂逅視為神的旨意。

（三）過去人類並不懂得「性愛」的原理，但是他們確信，「性慾的高張→感情→愛撫與性交→懷孕→生產」這一連串過程乃是神明的法力所致。由於這樣的思維，泛靈論思想因而為大多數人類所信仰，並且開始祭神活動，以向自然界中的神明禱告心想事成。

（四）對人類而言，性交的目的確是為了傳宗接代，但是由於文化的發展與制度的建立，人類逐漸脫離了動物的獸性，並且隨之而產生了有別於「生殖行為」的「戀愛行為」，而且這種「戀愛行為」也逐漸成為人類生活中一個溝通上非常重要的課題。

（五）日本儒家主要認同的婚姻制度是一夫一妻多妾制。認為婚姻必須門當戶對，而透過自由意志

或戀愛情事而結合的婚姻則不被認同。因為日本儒家認為夫妻之間的愛情並非婚姻的必要條件。結果這樣的思想制度反倒助長了「婚外情」的產生。

（六）不少年長者相信，如果世界不存在關於「性」的煩惱與雜念，天下一定萬事太平。但是倘若真少了這類煩惱，那些為世界增添無數色彩的「色事」也將一併消逝。

如此一來，以「色」、「戀」、「情」、「風雅」、「通達」所展現的「檯面下世界」也將消失不見。

不難想像，那將是一個多麼無趣的世界。也因為這樣的矛盾，活在世俗本身就是件困難的事。

第七章
文明開化與藝能興行

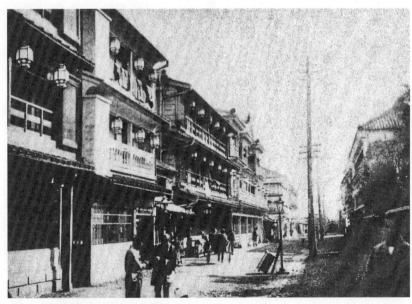

架設了電線桿的吉原遊郭仲之町中央大道（攝於明治年間）

一 近世末期大眾文化的發展狀況

化政年間的大眾文化

日本的大眾文化發展到十九世紀初的文化、文政年間（一八〇四─一八三〇）進入鼎盛時期。我們究竟該如何評價這個源自民間的「民眾文化」？這個問題我想關係到我們如何面對日本近代化的內容。

我大略將文化、文政年間到明治維新期間大眾文化的發展狀況整理如左。

（一）書籍出版數量達到世界之冠，三大都市（京都、江戶、大坂）與地方城市的出版業亦正式成形。

（二）由掌握了經濟實權的町人階層所主導的各類型信用制度建立完成。全國性的市場資訊流通架構亦建設完成。

（三）各地普遍設立「寺子屋」（私塾），包含地方在內，估計約兩萬所。算盤的普及率與讀寫方面的識字率不斷提升。

（四）形成就學獎勵與技術振興的風氣，甚至擴及至地方的農村。

（五）港町、宿場町、門前町、礦山町發展成形。伴隨而來的是交通網路的建設。民間出現「旅行與巡禮」熱潮。

（六）以「惡所」爲中心的都市盛場（遊女町和芝居町）發展成形。歌舞伎、人形淨琉璃等「藝能興行」（譯註：技藝、戲劇表演）發展達到最高峰，甚至擴及偏遠地方。

（七）「民間信仰與民俗表演」透過民間的陰陽師、山伏、神巫（譯註：演奏祭神樂曲的巫女）、遊走各地的遊行者與遊藝民持續在各地演出。全日本的門付藝與大道藝種類估計多達三百種。

（八）由遊里的「美人畫」與歌舞伎的「役者繪」（譯註：演員肖像）爲兩大主題的浮世繪，因爲描寫惡所風俗而獲得廣大民眾迴響，同時也爲十九世紀歐洲印象畫派與新藝術（Art Nouveau）帶來莫大的衝擊與影響，並獲得西方高度評價。

當我瞭解了文化、文政年間日本社會文化的發展水平之後，當然我們不應該如此粗略地比較，然而我已經確知：當時日本已經建構出了一個屬於自己的獨特文化體系，而且這個體系絕不輸給十九世紀前期的西方社會。

由民間主導的大眾文化

更值得一提的是，這個文化體系與營運系統完全來自於民間的力量，而非由官方所主導。

當然，部分領域官方也曾參與，但是前面所提的（六）、（七）、（八）三項則都是由民間自力完成的成果。而且，此三項領域是由非士、農、工、商階級的邊緣民所主導完成。官方非但未予以支持，甚至站在打壓與干涉的立場。

關於江戶時期的社會文化體系，如果用圖表來簡單說明，是由以下四個階層所組成。（一）以天皇與朝廷公卿為核心的貴族文化；（二）以幕府體制為主幹的武家文化；（三）活躍於農、工、商業的農民、町人文化；（四）被視為邊緣民的賤民所建立的賤民文化。

其中町人文化自十七世紀末葉的元祿年間開始，逐漸掌握了工商業的實權，形成一股新興勢力。而日本完全不同於西方社會的特殊「大眾社會」，就在這股新興勢力的主導下建立完成。

一言以蔽之，日本近世文化的領導者並非朝廷貴族或武士階級，而是一群非屬權力核心的町人與邊緣民。日本的近代文化幾乎是由他們篳路藍縷逐漸開展出來的。

單就此點，不僅是世界文化史，在亞洲文化史裡也是絕無僅有的例子。即使翻閱江戶時代前來日本的西方人的感想與紀錄，包括一五四九年首位抵達日本的天主教神父聖方濟・沙勿略在內，他們無不異口同聲稱讚日本大眾文化的水平，且都為其多樣性與獨特性讚嘆不已。

日本多樣而複雜的文化藝能在元祿年間發展至頂點，不過這僅是第一次的文化革命。大約過了一百年，從天明至文政年間，才又產生了第二次文化發展的高峰。

當時不論在政治、經濟、社會，所有領域都出現了動搖幕藩體制的徵兆。民眾也清楚感受到受限於身分階級制度的桎梏。透過來自「惡所」發出的訊息，他們更親身感受了許多破壞日常規範的分裂思想。

一

持續不斷在發出挑撥訊息的場所即是江戶的淺草・吉原。當時吉原已然凌駕於京都的四条河原和大

坂的道頓堀，成爲日本首屈一指的「惡所」。那兒不僅是藝能表演的大本營，同時也是許多名留青史的浮世繪師父的活躍場所。

「惡所」的能量不斷向四周增生，不斷滲透。隨即終於出現了兩位我必須特別舉出，當時大眾文化鼎盛時期的代表人物。一位是出版人蔦屋重三郎（一七五〇—一七九七），一位是劇作家第四代鶴屋南北（一七五五—一八二九）。

蔦屋重三郎是江戶出版業的主要推手，但他本人卻來自吉原。由於地緣關係，蔦屋重三郎以遊郭內的出版媒體人身分開始出版活動，在《吉原細見》等報刊大賣之後獲得事業資本，藉此成爲江戶最大的媒體文化人。

就在蔦屋重三郎無拘無束地推動下，近世後期的日本文化終於開花結果。例如大田南畝與宿屋飯盛的狂歌網絡、以北尾政美爲首與喜多川歌麿、東洲齋寫樂、葛飾北齋的浮世繪團體，以及山東經傳、十返舍一九、曲亭馬琴等多位小說家，都是在蔦屋重三郎的支持下逐漸嶄露頭角。

惡所發出的訊息

於是就在明治維新正式啓動之前的數十年，一場來自於民間的大眾文化革命於焉興起。當然，我們也不該遺漏例如平賀源內、渡邊華山、高野長英、安藤昌益、山田玄白等武家出身的文人或科學家，但是他們畢竟來自幕藩機構，僅算得上是幕藩組織的邊緣人。相信當年明治維新要有這群具有先見之明的智者參與，這場近代化革命勢必出現完全不同的方向。

然而，常聽一些學者說道：文化、文政年間乃是武家政權的極盛時期，是個文化頹廢且混亂的時期。真的如此嗎？這樣的說法會不會太過於片面？

這個時期日本的商品市場已經無遠弗屆地發展至全國各地，以工商業為主的產業結構也出現了大幅轉變，連農村社會也逐漸受到新興的都市文明所影響。

說得更直接點，這個時期是日本特有的市民社會的原型形成期，也是一個已認知到自我存在的一般老百姓為基礎的市民社會正逐漸由都市拓展到地方的階段。

要言之，這是一個正在奠定近代日本基礎的重大轉換時期。倘若我們將明治維新視為近代日本政治發展的起點，那麼這個包含了經濟、社會、文化的「近代起點」，即是以十八世紀後半至十九世紀初期為基礎的，而其中屬於「文化」的起點正是上述的這段文化、文政年間。

相對地，作為大歷史轉換時期的文化、文政年間，同時也是個充滿「不安與危機」的時代。西方黑船出現所象徵的國際情勢新發展、大眾文化的水平急速上升所帶來的社會衝擊、儒家道德逐漸崩盤所產生的價值觀混淆──這樣的土壤，逐漸孕育出許多前所未有的、全新的人物形象。而最早感知到這樣的時代巨變，並且予以形象化的，則就是鶴屋南北了。

鶴屋南北筆下的寫實社會

鶴屋南北，這位日本江戶時代最偉大的劇作家，他的作品與近松門左衛門齊名，獲得後世高度的評價。他的代表作《東海道四谷怪談》是以家喻戶曉的赤穗浪士襲擊事件為題材，再摻雜了許多後世杜撰

的「義士外傳」之類的軼事組合而成。

這四十七浪士的壯舉被視爲武士的楷模，就在寬延元年（一七四八），鶴屋南北與第二代竹田出雲等人合作，以《假名手本忠臣藏》之名上演。《四谷怪談》則被視爲《忠臣藏》的內幕消息，於文政八年（一八二五）七月在江戶的中村座首演。

值得注意的是他們的演出形式：一場《忠臣藏》和《四谷怪談》連續兩天的馬拉松式演出。第一天上午上演《忠臣藏》的前半，下午改演《四谷怪談》，第二天最後才演出著名的四十七浪士襲擊過程。觀眾可以在同一座舞台上，同時觀賞到爲忠義殉職的義士與中途逃脫的浪人彼此對照下的、不同的生存方式。藉由這樣複雜的演出方式，劇作家與劇場人員成功且巧妙地迴避了官方嚴厲的檢查制度。

《四谷怪談》是一部描寫從四十七浪士中途脫隊的民谷伊右衛門和他的妻子阿岩的悲情故事。它既是一部描寫市井情愛的現代寫實劇，同時也揭露了令人驚訝的武士道「忠義」的實情。因此這齣戲其實也暗藏了對即將結束的幕藩體制的尖銳批判。

兩個月後在中村座首演的《盟三五大切》又是另一齣描寫赤穗浪士──不破數右衛門和藝妓小萬之間幻滅悲劇的力作。鶴屋南北的創作力實在驚人。

鶴屋南北有許多作品其實並未公開，但是他一貫的手法就是否定儒家倫理與佛教戒律，同時揶揄身分階級高高在上的顯貴與武士，點出他們其實與一般人毫無差別的事實。另一齣《櫻姬東文章》則改寫自一段出身貴族爾後淪落岡場所擔任女郎賣春的巷議街談，也是一部將鶴屋南北的天才發揮得淋漓盡致的傑作。鶴屋南北將原本出身朝廷公卿的櫻姬化身爲一位名叫風鈴御姬、置身下層社會的遊女，並且將

她描寫成一位活靈活現的「傳法」女性。當時人們將具有俠義、勇敢、豪氣的女性一律都稱為「傳法」。

創新的人物形象

此外，以民谷伊右衛門為代表的、稱為「色惡」的角色，則是一種表現了錯亂審美觀的、新塑造的人物類型。而且是個跳脫了身分階級制度束縛的、擁有全新個性的全新形象。這個人物形象其實是鶴屋南北從充滿矛盾但卻日趨成熟的、近世末期的大眾社會正在孕育的人物中所發掘出來的。

有關市井風俗的寫實描述、殘酷的對決與淫猥的鹹濕場面、讓人嘆為觀止的豪華舞台──究竟是什麼樣環境造就了鶴屋南北這般稀有的觸覺與嗅覺的呢？想必倘若鶴屋南北生在富裕的町人之家，一定培養不出這樣敏銳的觸角。

這個說法其實也可以套用在鶴屋南北筆下直接擷取自江戶城下町口語的白話文體。在他為數眾多的劇作當中經常出現賤民，自然與他的出身有著直接的關聯。

在現今對近世戲劇史的研究裡，鶴屋南北是位罕見的天才。目前已經確知，他出身在一個工匠當中近乎賤民的紺屋（譯註：染坊）。根據郡司正勝的研究，鶴屋南北乳名「紺屋的源桑」，生於江戶乘物町（現今日本橋堀留町二丁目）。這個地方曾經是個製造駕籠（譯註：轎子）的「駕籠屋」所在地，也是芝居町的堺町與葺屋町緊鄰在旁，是個隨時可以聽見太鼓和三弦琴聲的地方。

另外初期的芝居町襧宜町，根據享保十七年版的地誌《江戶砂子》記載，那兒原本是個製作雪踏

（譯註：竹皮草鞋）的「革町」。郡司正勝的結論是，「紺屋、駕籠屋、雪踏屋與當時備受歧視的傾城屋和劇場老闆身分階級相同，就算不論及他們的身分階級是否相同，總之，鶴屋南北的身分都近乎於賤民（郡司正勝，《鶴屋南北》，中央公論，一九九四）。

至於《四谷怪談》中隨處可見報導文學式的寫實風格，其實是由流傳於江戶市井的鬼故事所拼湊而成。是鶴屋南北看準了當時人們對妖怪、怨靈的興趣，將鬼怪傳說併入從四十七浪士中途脫隊的浪人末路故事所編寫而成的寫實故事。

破壞者形象的角色──「色惡」

《四谷怪談》這部作品就表現上看，似乎在做「善」、「惡」間的對照，但我認為實際並非如此。透過描寫賞善罰惡的二元對立世界裡人們下意識蠢蠢欲動的慾望與衝突，以打散社會大眾的既有觀念──我想這才是鶴屋南北的真正意圖。

鶴屋南北刻意在具有規範性的「善」當中，呈現出「惡」的存在。但是這個「惡」又不是歌舞伎裡的「實惡」，而是世話物（譯註：情愛義理寫實劇）中的新人物形象的「色惡」的「惡」。

「實惡」乃是企圖推翻王朝、奪取大名權位的大逆不道者。例如企圖奪取天皇寶座的平將門、背叛主君的武（明）智光秀、撼動天下的怪盜石川五右衛門等，都是日本家喻戶曉的「實惡」之人。但是民眾心中卻暗自聲援這些人物未完成的野心。因為他們心裡始終期待一位改變社會的「反英雄」的出現。

然而「色惡」則不同。「色惡」外表看是個白面男角，實際上卻是個渾身散發著虛無、頹廢氣氛的

壞蛋。加上他那滿腹心機的性格，像極了近代日本人的實際形象。

這種「色惡」角色還包藏了一部分反秩序的破壞性格。但是他又不具有「實惡」叛逆的化身。「色惡」執著於自我與個人的慾望，他們自知會被貼上目無法紀的標籤，但是為求生存，只好不去在乎社會的體制與周遭人的眼光。

鶴屋南北所創造的「色惡」乃是出現在十九世紀初期，日本歷史一大轉捩點上的新人物形象。不過由於當時仍舊是個以膚淺的賞善罰惡思想為主流的社會，因此也只好作為一個破壞者的形象，別無他法。

身處下層社會的「惡婆」

當然，這種「色惡」角色永遠不會像「實惡」一樣擔任劇中的主角。他們不過是日本近代史上，隨處可見的泛泛之輩。伊右衛門的色惡形象擁有一股與現今社會完全相通的煽動力，因而我們至今仍然會為之動容。我個人認為，鶴屋南北身為藝術家最偉大的成就即在於創造了這個「色惡」的形象。

另一個值得注意，也是鶴屋南北所塑造的角色則是「惡婆」。這是一個由年輕女角飾演，外型妖豔、落落大方，有著大姊氣質的角色。她們會為了心愛的男人行騙、勒索，即便殺人放火亦在所不惜。

劇中遭丈夫背叛、下毒而死的阿岩，死後化身為惡靈，游移在幽冥路上。隨後阿岩面對社會的不公、矛盾，心生復仇之念。這無非就是被迫隱忍服從丈夫的「地女」反撲的形象。

這個角色又是鶴屋南北筆下的另一種新人物形象。

近世前期的女角多半屬於楚楚可憐、美麗賢淑，亦即符合儒家道德的「地女」形象。但是到了近世後期，這種形象則出現了轉變。當然這個改變是跟隨前面所提及的時代更迭而產生的。從此，嫻熟端莊的「地女」再也得不到觀眾的喝采。

關於「惡婆」，服部幸雄曾經這樣寫道：「惡婆最大的特質在於，她是來自社會底層階級的新女性形象，而且都是以『非人之妻、弄蛇人、雜要或門付女藝人』的身分出現於劇中（服部幸雄，《歌舞伎言葉帖》，岩波新書，一九九九）。」同時也是以江戶語為台詞背景的「生世話」（譯註：庶民生活寫實劇）產生出來的新女性形雄形象。

以上這些人氣角色，「實惡」、「色惡」、「惡婆」，全都冠著「惡」字。從這個「惡」字顯示出一股來自於民間的叛逆意圖，意圖顛覆當時事事封閉的時代限制。

天保年間的改革與淺草的集中管理

當一八四○年代的天保改革時期，江戶擁有官方經營許可的中村、市村、河原崎等三座劇場，以及表演人偶劇的薩摩座和結城座等劇院全部奉命遷到了淺草。命令的時間是天保十二年（一八四一）的十二月。該年十月份，中村座和市村座意外失火，於是劇場向幕府提出重建請求，但幕府拒絕發給許可證，反倒下令遷移到淺草聖天町（即後來的猿若町）去。

這份命令文告所寫的遷移理由是：「役者忘其身分差別而與町家平起平坐，狂言故事猥褻引起市內惡風，且成流行，釀成奢侈之弊，故不准於市中設置劇場。」

盛況持續至明治初期猿若町（歌川芳藤・畫，取自《江都名所》）

這項將劇場由市區內移轉到城外一角的措施，從江戶、大坂、京都等三大城市開始，之後在堺與博多等地也陸續實施。

此外，官方還明令，役者演員外出時，無論寒暑凡往來於市區一律強制頭戴笠帽。這樣一個要求遮蔽臉部的命令主要是爲了避免身分階級的混淆。之後官方又指定了役者的「居住地限制」，將所有從事表演工作的役者，江戶集中在猿若町，大坂集中在舊伏見坂町和難波新地一丁目。

從此役者們居住地受到限制，強制頭戴笠帽，還被禁止與武士、町人來往。役者的代表人物，第七代市川團十郎甚至因爲身分難辨而遭幕府以「奢侈僭越」之罪藉機殺雞儆猴，被套上了手銬，趕出了江戶。

就這樣，天保改革連遊藝民也一併集中管理。在劇場遷移的同時，役者、藝人也隨之全數被迫搬遷至淺草。

江戶有一種稱爲「乞胸」，專門表演雜技說唱（綾取、辻放下、說經、物讀、講釋等）的大道藝人。在江戶城內，他們與非人出身的女性門付藝人「鳥追」齊名，家喻戶曉。

「乞胸」的身分階級其實是町人，但由於所從事的是低賤

的行業、「與非人同樣之職業」，因而由非人頭負責管理。這是當時身分與職業不一致的罕見例外。但也讓我們瞭解到當時表演事業是多麼地受人歧視。總而言之，當時從事農、工、商業的一般人都不可能改行以表演為生。

二、新政府的藝能政策與「惡所」的解體

全面換裝

明治維新後的日本，由延續古代而至近世的「亞洲文化系統」一舉切換為「西洋文化系統」。新政府為因應接踵而至的內憂外患，接二連三地實施了廢藩置縣、廢止身分階級制度、地租改正（譯註：即土地租稅制度改革），乃至義務教育與徵兵等制度。

由於新政府推行的近代化政策，新潮的西洋文物如怒濤一般湧入日本。改革派與守舊派之間劇烈的文化摩擦在各地爆出火花，不免讓一般民眾望而卻步。

此時，新政府已經決定剔除根深柢固的地方風俗與民間信仰的影響，將日本全面換裝成西方風格。包括昔日幕府儀式用的舞樂──能樂和狂言，以及深受民眾愛好的歌舞伎與人形淨琉璃，劇本內容無不被認定為「傷風敗俗」的舊時代表演形式，理由是：內容荒誕無稽。從此，近世以來的文化已然全面被蓋上了一面反近代的、落伍的烙印。

連過去為人祈願闔家平安、五穀豐收、事業蒸蒸日上、去除厄運的陰陽道與修驗道，也在官方的命令下變為「有礙人智之發達」而全面禁止。

而那些原本遊歷各地的遊行者、遊藝民，從此也被視為「乞丐」之流，變成新政府嚴厲取締的對象。其結果，連村落的廟會祭典、中元的盆踊也搖身一變，成了舊時代的遺物。原本每年初春必見畫面，「萬歲」、「春駒」、「鳥追」等等的「門付祝福表演」，即使在地方上也正急速衰退。

教部省公告

明治新政府的文明開化政策也包含了文化藝能的改革。從以下這份註明時間為一八七二年八月二十五日的教部省文告中，即可看出當時新政府對藝能表演的基本方針。

含能、狂言，音曲歌舞類，攸關人身風俗者多，故如左列，特此通令各管區內業者人等。

　　壬申八月　　教部省

一　能、狂言等演劇之類，當留意模擬歷代皇上、褻瀆犯上之情事。

一　演劇之類，當以勸善懲惡為主。緣淫風醜態之甚為流行，乃敗壞風俗，故當洗除弊習，遏止日漸風化，以此為念。

一　演劇其他，以類右列之遊藝度世者，自稱制外者等而弊風從來有之，然當留意儀規，自今起應謹慎相應身分行儀以營業。

這份文告簡單說，就是政府提出了以下三項指示。

（一）能與狂言等演劇，一律禁止以模仿天皇、藝瀆國家至尊的身分階級。

（二）演劇內容應當以「賞善罰惡」爲主體。不可散布「淫風醜態」，破壞善良民風。並且應當致力去除昔日的舊惡風俗，以協助教化大眾。

（三）由於仍可見到以遊藝爲生之人毫不避諱自己「制外者」的身分，目無王法、擅自行動。今後這類人等表演營業時，應當謹言愼行，留意個人「相應的身分」。

神聖天皇制的復辟與重生

在這段國家全面換裝的過程中，政策中出現了一項違背時代潮流的逆向操作，那就是企圖恢復江戶時代一度名存實亡的天皇制度。

明治四年（一八七一）新政府廢除幕府時代的「宗門人別改帳」，並且新訂「戶籍法」：廢除賤民制度，將昔日的賤民納入一般平民的戶籍。同時爲能全面實施徵兵、義務教育與納稅等三大國民義務，必須先掌握每一位國民的資料，過去沒有姓氏的平民從此必須決定新的姓氏，並且進行戶籍的登錄。

在此同時，當時西方自一七八七年法國大革命以來，由人民主導的憲法制訂爲時代主流，國家體制正朝向「正教分離」發展，而普遍拒絕接受「君主」的絕對統治權。

結果明治政府卻反其道而行，訂立了以天皇絕對權力爲中樞的國家體制，而無視於西方諸國由君主制逐漸邁向共和制的動向。

另一方面，當新政府在上演這場神聖天皇制的復活劇，推出一部看似古代律令國家的新版本同時，地方上則以「文明開化」、「殖產興業」、「富國強兵」等標語，大力推展近代化路線。要言之，新政府選擇了兩路並進的作戰方向。

而為了掩飾兩路並進在戰略上的矛盾，明治政府亦隨即提出了以軍事力量為背景，以「大日本帝國」為名義，開始推動進出亞洲的國家目標。

由「和魂漢才」轉型至「和魂洋才」

由於新政府急於移植西方原生的新枝，因此必須先剷除近世以來、急速成長的大眾文化早已盤根錯結、根深柢固的日本原生的樹根，然後才能插上新枝，待其長出西式的新芽來。

當時新政府處心積慮想斷除千年以來中國與朝鮮對日本文化的影響力。他們想藉由從「和魂漢才」切換至「和魂洋才」，一方面逐步誘導民意接受西方文明，一方面透過國家的力量，意圖將「文化與風俗之管理」導向近代化路線的基礎上。

在這樣一個大時代的轉換期，為新政府明確指出文明開化路線方向的，正是福澤諭吉。福澤諭吉打從幕政時代便曾經三度前往歐洲實地考察，算是一位「西洋通」，他的著作《勸學》、《文明論之概略》都是當時的暢銷書籍。

福澤諭吉於明治十八年（一八八五）出版新作《脫亞論》。書中寫道：「吾國不應待鄰國之開明，而猶豫於亞細亞之興，毋寧當脫其伍，與西洋之文明國共進退，而與支那、朝鮮接觸之法，亦不可因為

鄰國之故而予特殊待遇……」福澤諭吉在書中還斷言，應當視中國、朝鮮爲「惡友」，「親惡友者難免與共惡名。於我心當謝絕亞細亞東方之惡友也」。

不過仔細想想，如我在前面曾經提及，既然江戶時代民間已經形成了一定程度的文化、思想基礎，就算過程不能近乎完美，日本最後還是能夠創造出屬於自己的近代化成果，而絕非從零開始。

明治新政府決定斷絕由民眾戮力開創出來的近世町人文化與賤民文化，而一舉將其轉變爲以政府主導的「和魂洋才」的文化體制。當時首當其衝的就是歌舞伎等河原者系統的傳統藝能表演，以及萬歲、鳥追、春駒等的門付藝能表演和梓巫子、市子等巫醫系統的巫術。

鹿鳴館時代的演劇改良運動

我想舉鹿鳴館時代的演劇改良運動作爲新政府推動文化政策的一例。新政府所推動的這項運動，前提是已經認定歌舞伎爲「淫風醜態」。因此新政府試圖改良歌舞伎荒誕無稽的劇本內容，剔除殘暴、猥藝的部分，以創造出一種讓西方人看到也不會感覺自慚形穢的高尚演劇。

當時一心目標廢除治外法權與恢復關稅自主權的伊藤內閣，正致力於修改幕府時代與歐美各國所簽下的不平等條約。爲了在外國使節面前展現日本近代化的成果，明治十六年（一八八三）政府出資興建了「鹿鳴館」，作爲日本上流社會歐化的象徵。

然而，不久新政府便發現，僅僅接待外國使節、夜夜笙歌，根本起不了什麼外交作用。反倒感覺自己是在東施效顰。「難道我們就不能將我國固有的藝能表演呈現在外國人眼前，讓他們高呼感動嗎？」

明治年間的歌舞伎表演。左上二樓座位站著一位警官。

一群自歐洲視察歸來的政要們，在歐洲親臨劇院，觀賞了他們的歌劇。終於得出了這個結論。

當時新政府目光的焦點即放在歌舞伎。新政府相信，只要稍做改變，歌舞伎就能變成日式歌劇。當時新政府應該也曾考慮過能樂和人形淨琉璃。不過源自於室町時代所盛行之猿樂的「能」，舞台動作屬於靜態，且台詞艱深難懂。「淨琉璃」的人偶動作又過於細膩，要外國人有所體會似乎強人所難，而它的發聲、曲調更是難能理解的。

然而以「荒事」（包括《勸進帳》、《鳴神》、《暫》、《助六》等劇本）為代表的歌舞伎，既有華麗的舞台布置又有誇張裝飾的戲服。役者的化裝堪稱唯美，舞台的動作又屬動態。故事內容也較「能」容易理解得多。這樣的舞台只要稍加修改，肯定連外國人也能欣然接受。

於是新政府正式開始思考，倘若將歌舞伎「上流化」，剔除其中河原者特有的猥褻，應該就能創造出一個國際化的藝能表演。

於是就在明治十九年（一八八六）七月，首相伊藤博文親自召見歌舞伎役者，告知政府有意將歌舞伎作為國家教化民眾的工具，甚至希望能將此種傳統藝能應用在上流社會社交觀光的場所中。此年四

月，就在外相井上馨的官邸舉辦了一場「天覽劇」（譯註：天皇蒞臨觀賞的演劇）。當時身為神明化身的天皇親臨觀賞河原者演出的歌舞伎可是一樁社會大事，各大報紙都會大肆報導。

然而這場無視於歌舞伎與人心的連結，由政府單向推動的演劇改良運動，最後終於以挫敗收場。因為一般民眾所喜愛的，依舊是在「惡所」上演的演劇，而非上流社會做作的演出形式。

三 歸國文學家與明治近代史

歸國學人——近代文學家

對於當年官方傾注全力的「脫亞入歐」近代化路線，許多學者做出了不同的反應。生於明治維新前後的四位作家，森鷗外、二葉亭四迷、夏目漱石、永井荷風，他們的幾本描述個人年輕時代的作品，亦可視為一部部生活在鉅變時代的青年們的體驗報告，十分耐人尋味。

尤其，這四位作家都有幸出國，嘗過海外生活的經驗，因而能以更為宏觀的角度觀察日本社會變動的歷史意涵。不過由於他們所前往的國家與前往的時間相異，彼此的異國經驗也不盡相同，因此在比較日本與西方的論點上是相當分歧的，而後世也不該用一般的方法去理解或比較。

我個人認為，如果站在他們對同一個時代的認識，進行東西文化比較的視野，是頗具研究的意義，不過這裡因為篇幅有限，僅能大略概述個人的觀察。

對於明治年間的現況，夏目漱石就文化自律性的立場，批評日本的近代化非源於內而形於外，而是過度的外力使然；因此夏目漱石並不贊成官方所採取的膚淺的歐化主義。最後夏目漱石得出的結論，例如收入在《社會與自我》（實業之日本社，一九二三）中的〈現代日本之開化〉與〈內涵與形式〉等論述中，即明白指出，任何國家的文化都奠基於其固有的歷史，不論內容或表現的形式，各國間會有所差異乃屬理所當然。

不過關於這些評論，我個人認為過於抽象。而且夏目漱石並未明確指出重點，亦即近代日本文化的形成其實是以「基層文化」作為發展基礎的。因此他的說法欠缺說服力。

在夏目漱石提出批判的同時，我認為，我們必須記得一件事；當時的歸國學人永井荷風也開始正面迎擊明治年間的歐化主義。

先說我的結論。永井荷風非常冷靜地觀察了自幕府末期以來基層社會的大眾意識與情感，亦親身經歷這些意識與情感。他始終站在社會一向遺忘的下層社會角度，觀看著國家的動向與社會的局勢，而這樣的觀察角度亦直接影響到了他在批評時事時的所有論點。

曾經立志當藝人的永井荷風

永井荷風出身在一個幸福的家庭，是家中的長子。他的父親是當時少數留洋歸國的政府幕僚菁英，退休後歷任日本郵船海運公司的上海、橫濱等地分公司負責人。少年時的永井荷風曾經因病而搬家，中學時落榜，報考第一高等學校也不幸落敗，最後好不容易擠進了高等商業學校附屬的外國語學校（東京

外國語大學的前身）就讀中文系。

但是結果他卻與學校的校風格格不入。永井荷風難以適應「山手」那些有著顯赫家世的同學們的生活習慣，於是一度迷戀於吉原，經常出入「下町」的遊藝場所。十八歲那年永井荷風拜在以創作深刻小說、悲慘小說（譯註：明治三十年前後的寫實小說類型）而知名的廣津柳浪門下，立志成爲通俗小說作家。十九歲時又成爲落語家朝寢夢羅久的弟子，以「三遊亭夢之助」之名經常出入於師父擔任首席落語家、位於深川的常磐亭。但是最後由於父親獲知而被迫中途放棄了落語的學習。而外國語學校也在第二學年時慘遭退學的厄運。

一九〇〇年（明治三十三年），永井荷風又成爲歌舞伎劇場的首席作家福地櫻痴的門生，並且自該年六月份起擔任劇場中的見習作家。永井荷風在後台負責打雜了一段時間後，十月份的演出節目表上註記了「永井狀吉」與他的本名，頭銜是狂言作者。可惜翌年五月的演出結束後，永井荷風隨即離職。原因似乎又是被父親發現。永井荷風的母親因爲愛看表演，自始至終都默許了他這方面的志趣。

之後福地櫻痴擔任日出新聞社主筆，永井荷風也在其下擔任社會版助理，不過之後由於公司發生內鬥，不出半年永井荷風即被解雇。

失業之後的永井荷風隨即進入曉星學校（譯註：位於東京築地的天主教學校）夜間部修習法語，但由於醉心法國小說家左拉的自然主義文學，二十二歲那年（一九〇二）便出版了第一本小說集《野心》。之後又陸續出版《地獄之花》（一九〇二）、《夢之女》、《女優娜娜》（一九〇三）等作品，受到部分文壇人士矚目。不過當時社會對於小說家的社會評價仍舊相當低，因此永井荷風僅被視爲一個寫些

攝於淺草的永井荷風

「灑落本」、「黃表紙」、「讀本」等近世通俗小說之類的無名小說家。

隱藏於近代的「虛偽」

隨後，永井荷風的父親希望兒子能改做生意，於是將他送往美國深造。永井荷風經過幾番輾轉，最後定居在一處中下階層的市區中，也經常往來於非法的「惡所」逗留，後來他在華盛頓與一位多情的美國妓女依蝶斯（イデス）過從甚密。後來永井荷風將這一段他親身經歷的，生活在社會底層的感情故事詳細寫入了作品《西遊日誌抄》中。

之後永井荷風又前往法國，雖然只有短短十個月，因為接觸了法國社會最真實的個人自由與民主主義而深受影響。

明治四十一年七月，永井荷風返國。次月出版的《美利堅物語》獲得極高的評價，但是翌年出版的《法蘭西物語》則被列為禁書。書中將熱愛藝術的自由國度——法國與「虐待藝術且視戀愛為罪惡」的官僚國度——日本相互比對且評論，尚未出版即被官方查扣。該年九月出版的《歡樂》也遭當局以破壞善良風俗列為禁書。隨後永井荷風完成《新歸朝者日記》，其中他對明治政體做出最直接的批判，非常

值得一看。書中開頭便以極為激烈的言詞對日本近代文明大表不滿。

自從書籍遭禁以後，永井荷風往後的生涯持續不斷地舉發隱藏在明治時代日本社會中的「虛偽」情事。在《隅田川》（一九〇九）一書中，我們可以輕易看見當時尚存的隅田川河畔的本所、深川一帶，遺留於陋巷中的「場末」與「裏町」（譯註：郊區與後街）的江戶風情。而這些由住在沒落凋零的庶民市區裡的人們所編織的深暗陰影，也是永井荷風一生作品的基本調性。

永井荷風的江戶藝術論

隨著新帝國首都的躍進而遭棄置的「悲情裏町」──芝居町與遊里，以及描寫那些被視為「惡之華」的役者與遊女的圖畫──「浮世繪」，永井荷風在進入大正時代以後即陸續發表關於這些日本大眾文化主流的論文，到了一九二〇年（大正九年），這些論文結集成《江戶藝術論》，由春陽堂出版。

在這本論文集中，受永井荷風評價最高的即是歌舞伎與浮世繪，以及與這兩種藝術表現有著直接關聯的「役者與遊女」的世界。永井荷風認為，社會底層一面受人歧視又一面力求生存的役者與遊女的世界，才真正蘊含著浮世人類的真實面。

這裡我想指出兩個永井荷風最值得尊敬的見解。永井荷風如是說道，曾經給予浮世繪高度評價的，是法國的印象畫派畫家。包括大家耳熟能詳的梵谷在內，印象畫派不是曾經獲得教會與宮廷資助的文藝復興時代的畫家，而是一群直接受到十七世紀法蘭德斯畫派影響的畫家。林布蘭與布勒哲爾等畫家所屬的法蘭德斯畫派，脫離了「昔時以清靜與禁慾為主的道德、宗教框架」，而力主描寫平民的生活，並且認

為「污辱與淫慾皆屬人類生命力的一種表現」。這些見解，至今看來依舊是言之有理而歷久彌新的。

另一個見解是針對西洋油畫與浮世繪的比較與檢討。永井荷風認為，浮世繪因為木版印刷的紙質與特製的顏料而成功搭配出相當特殊的色調。在表現四季分明的日本與暗示專制時代的「恐怖、悲情與倦怠」，浮世繪是最適合不過的藝術表現手法。

啊，余愛浮世繪。苦界十年為親賣身為遊女，其繪之姿令余悲泣。竹格窗前茫然望向流水，藝妓之姿令余歡喜。夜蕎麥販之行燈獨留孤寂，川邊之景令余醉心。月下杜鵑啼於雨夜，時雨打落秋樹之葉，落花風扶過鐘之聲，行至盡頭山路之雪，恐咸無常短暫、無以為憑、無以所望。嗟嘆世間僅為夢者，悉數令余親近、令余緬懷於心。

永井荷風並且一面介紹曾經在西方出版、有關喜多川歌麿與葛飾北齋的研究，一面不斷讚許浮世繪的藝術價值。永井荷風非常瞭解浮世繪的畫師們都是此一「當受歧視之町繪師」，「被迫借住難見天日的胡同小巷製圖作畫」的歷史。他曾斷言，浮世繪乃是「起於受壓迫之江戶平民之手，不斷蒙受政府迫害，而遂成發達」的真實藝術。

虛偽的官派藝術

接著是永井荷風的歌舞伎論。

永井荷風自幼便經常跟著愛好戲劇、擅唱長歌的母親到久松座、新富

座等劇場看戲。前面談到過，他也曾是福地櫻痴的弟子，有段在歌舞伎劇院工作的經驗。

永井荷風認爲歌舞伎表演並沒有什麼「高遠、深刻的思想」，但是卻因爲描寫一般通俗的人情義理事故而「時有道破世間人情之微妙」。由於明治維新以後浮世繪便已絕跡，「江戶美術工藝能夠保住命脈的僅有戲劇、舞蹈與三弦琴三者」。

對於跟隨歐化，修改歌舞伎腳本的森鷗外等人的嘗試，永井荷風是堅決反對的。他曾針對森鷗外於大正三年《我等》雜誌四月號上，以「舊劇之未來」爲題發表的論文迎面抨擊，認爲森鷗外的舉動「微小之改造反成令人厭棄之破壞」，「若能竭力演出昔日之風，則必能與狂言齊名，而非無價值之物」。

最後永井荷風做出如下結論，「發生於專制時代之江戶平民娛樂藝術，之於不堪現代日本政治壓迫之吾人（或僅止於余個人之情感），時而爲嘯笑皆非之諷刺，時而誘起吾人之感同身受，時而爲之神遊春光無限美麗之別處洞天」。

永井荷風也認爲，相對於由「官僚專斷主義之政府」所主導的「官派藝術之虛僞」，大眾文化藝術乃是在受壓抑與鄙視的江戶大眾文化之中，「眞正自由的藝術勝利」。

永井荷風亦反對由第九代市川團十郎領導推動的「活歷」。「活歷」即是修改刪除了舊時代劇本中「荒唐無稽」的部分，依據史實所演出的歌舞伎，也就是歌舞伎改良運動的一環。森鷗外贊成「活歷」，永井荷風則堅持「奉承官僚而稱呼其爲活歷乃毫無價值之藝術」。

永井荷風正面批評自己年輕時所敬佩的森鷗外，其實僅此一次。永井荷風後來懷想起這段往事，當時森鷗外對他說「我讀過你三十六年一月，市村座的初春興行表演。永井荷風首次遇見森鷗外是在明治

的《地獄之花》，讓他感到無比榮幸。

以上所引用的江戶藝術論收入在全集第十四卷（岩波版，二刷）的《斷腸亭雜稾》等文中。這一卷所收入的，是自大正民主運動全盛時期的一九一三至一九二○年間，永井荷風所陸續發表的文章。這些文字對瞭解明治至大正年間這個轉換時期的永井荷風定位，是非常重要的一段。

四 消失於歷史幽暗中的裏町

夏目漱石的江戶藝術論

倒是夏目漱石鮮少針對歌舞伎發表評論。學生時期的夏目漱石經常和好友正岡子規結伴到日本橋伊勢本的說書場聽落語。這些瑣事也曾在他寫給正岡子規的信上提及，他尤其中意因為「短褲舞」而博得好評的三遊亭圓遊的滑稽落語。在夏目漱石的諸多作品中，包括《我是貓》在內，都曾引用過三遊亭圓遊的笑料片段（興津要，《落語》，角川書店，一九六八。後列入講談社學術文庫）。

夏目漱石有一篇文字是跟著高濱虛子看戲後的心得。夏目漱石劈頭就說這場戲「根本無知可笑」，但是隨後又說出了他的感想，「或許因為一群頭腦至屬低級，同時又擁有比較藝術的眼光，人類才會為了順應相同程度之人的要求而創作這般作品」。文中夏目漱石還將當天他們在明治座所看的戲批評為「野蠻人的藝術」、「淺薄愚劣的世界觀」（《虛子君問明治座之所感》，一九○九年五月）。

有人或許認爲，夏目漱石是位英語學者，曾經留學於倫敦，因而在尋求對日本近世文化的理解上會相對嚴苛。但是永井荷風也曾自明治四十三年起，因爲森鷗外的推薦而在慶應義塾（譯註：現慶應大學的前身）任教，我查過當時的教授名冊，永井荷風當時所教的是文學批評、法語、法國文學。

當然，我無意就此信口開河批評夏目漱石的思想言論，只是因此發現，倘若就歌舞伎評論近世藝能表演的角度看，夏目漱石、森鷗外、永井荷風三者的見解是迥然不同的。我想我們不該就停留在他們對於源自於河原者的歌舞伎歷史評價，倘若繼續發掘，一定能夠從中尋獲這三位文學大家在「日本近代史」上各自不同的思想定位。

永井荷風的陌巷輓歌

在前述的《荷風全集》第十四卷裡，有一篇名叫〈網翼草〉的異色小品。大正二年一月，永井荷風的父親過世，永井荷風藉此與妻子離婚。翌年夏天，永井荷風將交往已久的新橋藝妓巴家八重扶爲正室。這次婚姻的媒人是永井荷風的至交市川團次夫婦。

永井荷風在這篇小品中自嘲地寫著，「娶妓爲妻，因辱家名之罪而受人輕蔑……」、「一位令人厭棄的小說家與一位受世間歧視娼妓間的野合」。這場違背了上流社會善良風俗的婚姻，加上身爲繼承家業的長子，永井荷風從此與家人斷絕關係。

但是翌年二月巴家八重次離開了永井荷風，再度回歸風化區的花花世界。大正五年，永井荷風辭去慶應義塾的教授職位，同時也辭去了《三田文學》的編輯一職。當時永井荷風仍持續撰寫他的江戶藝術

論，但也買下一幢木造樓房，命名爲「偏奇館」，就此開始他往後自由的單身生活。

在精讀完《網翼草》之後，我發現巴家八重次是位誠實、頭腦聰明而且好學不倦的才女。一向本能地厭惡上流社會勢力的永井荷風，比起擁有好出身、受過「僞」西洋文明教育的女子，顯然更懂得從這位娼妓出身的巴家八重次身上找到人性的眞實。

此後，永井荷風以一雙中途退隱者的冷眼，看待時勢，陸續完成了《比腕力》和《阿龜竹》等以煙花街爲題材的作品。

永井荷風以《隅田川》爲原點，《日和下駄》、《雨瀟瀟》、《下谷叢話》等一連串描寫下町庶民生活風土人情的系列，除了表明他未受到虛僞近代文明污染的庶民風土的懷舊心情外，這些作品也相當於一篇篇緬懷即將走入幽暗歷史的沒落陋巷的抒情輓歌，同時還代表了一位已然「厭世」的奇人內心反時代的文化批評。

大逆事件與文學家的處置

明治新政府成功地分化了對手——自由民主派，將他們孤立成一群小眾的左派分子。自明治中期開始，日本國內出現以勞工組織與基督教左派分子爲核心成員的社會主義運動。新政府爲防患未然，亦對他們採取了徹底的鎮壓措施。

一九一○年（明治四十三年），日本爆發「大逆事件」。幸德秋水、大石誠之助等社會主義者、無政府主義者計畫暗殺明治天皇，全國共有數百人遭到檢舉，翌年一月，新政府以大逆不道之罪判決二十四

名罪犯死刑。最後其中十二名被處死，其餘十二名獲得減刑、終身監禁。

事後經過許多資料比對與相關人等的證詞確定，這樁事件是日本歷史上少有的冤獄，根本是新政府仰仗權勢捏造出來的欲加之罪。結果新政府藉此機會查禁了所有有關社會主義、可能「紊亂社會秩序」的書籍。而媒體也因爲新聞解禁，大肆報導「罪犯」乃「大不忠、叛逆之徒」（東京朝日新聞）、「天理難容之重罪人犯」（萬朝報）。在鴉片戰爭、日俄戰爭、日韓合併等歷史事件接連爆發，新政府正忙於宣揚國威之際，日本全民上下都被蒙在鼓裡，見不著事實。新政府也就因此得以在一手遮天的情況下，順利進行了各種政策宣傳活動。

當時英、美、法等國曾經出現大規模的抗議行動。在大逆事件發生前十五年，法國爆發了舉世震驚的「德雷福事件」（Dreyfus affair）。連日本媒體也詳細報導了這次事件的始末。以左拉爲首的文學家與知識分子陸續發起聲援因爲猶太人身分而遭當局以國家叛亂罪判處無期徒刑的德雷福。法國輿論一時譁然，出現兩極化的反應。最後德雷福幸運的洗刷冤屈，獲得無罪釋放。

然而，當日本的大逆事件爆發時，日本的民眾卻始終悶不吭聲。文化界人士、知識分子皆保持緘默。連自詡爲左拉學生的永井荷風也未發一語。對此，永井荷風心頭一直留著一處沉重的良心譴責。

當時，在所有律師都畏縮退卻之際，願意出面爲「國賊」辯護的律師平出修，乃是文學雜誌《明星》的詩人。他是在與謝野鐵幹的請求下答應出線。而森鷗外也出席旁聽了第一次的法院公審。

同時，平出修的摯友石川啄木暗地取得了答辯書等公審資料，完成一篇〈日本無政府主義者陰謀事件經過及附帶現象〉。這份石川啄木在病苦與貧困中用心寫下的，對於政府的鎮壓表達嚴重抗議的文





件，也是值得在近代日本文學史上大書特書的一篇紀錄。



德富蘆花的「謀叛論」與永井荷風的「花火」


就大逆事件發表意見的文學家還有一位，就是自民友社以來受到托爾斯泰影響，始終倡導基督教人道主義的德富蘆花（譯註：民友社乃其於一八八七年所創設的出版社）。在行刑一週後，德富蘆花接受第一高等學校辯論社之邀，在座無虛席的學生面前以「謀叛論」爲題，發表了一場充滿熱情的演說。依個人之見，這是一場留名於日本近代史，吐露當時文人心情的重大演說。

大逆事件發生八年後，永井荷風完成一篇新作〈花火〉。文中永井荷風首次透露了當年偶然目擊護送大逆事件被告的囚車經過與心情。

Caption: 德富蘆花


明治四十四年，當我通勤至慶應義塾時，途中在市谷大道上巧遇接連五、六部囚人馬車正駛往日比谷的法院方向。在所有見聞的時事當中，當時我心頭有股從未有過的、難以言喻的厭惡感。身爲文學家，我不該對這樣的思想問題三緘其口。小說家左拉不也曾爲德雷福事件發出正義的吶喊而亡命天涯嗎？然而我卻與社

件，也是值得在近代日本文學史上大書特書的一篇紀錄。

德富蘆花的「謀叛論」與永井荷風的「花火」

就大逆事件發表意見的文學家還有一位，就是自民友社以來受到托爾斯泰影響，始終倡導基督教人道主義的德富蘆花（譯註：民友社乃其於一八八七年所創設的出版社）。在行刑一週後，德富蘆花接受第一高等學校辯論社之邀，在座無虛席的學生面前以「謀叛論」爲題，發表了一場充滿熱情的演說。依個人之見，這是一場留名於日本近代史，吐露當時文人心情的重大演說。

大逆事件發生八年後，永井荷風完成一篇新作〈花火〉。文中永井荷風首次透露了當年偶然目擊護送大逆事件被告的囚車經過與心情。

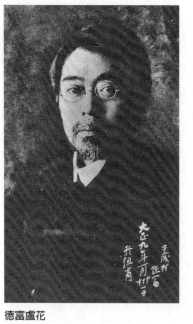

德富蘆花

明治四十四年，當我通勤至慶應義塾時，途中在市谷大道上巧遇接連五、六部囚人馬車正駛往日比谷的法院方向。在所有見聞的時事當中，當時我心頭有股從未有過的、難以言喻的厭惡感。身爲文學家，我不該對這樣的思想問題三緘其口。小說家左拉不也曾爲德雷福事件發出正義的吶喊而亡命天涯嗎？然而我卻與社

會的文學家們一般默不作聲。這股良心的譴責令我不堪。對於自詡爲文學家一事，我更感羞恥得無地自容。事件之後，我暗自思量不如將自己藝術的等級降回江戶通俗劇作家。從那時起，我開始掛起煙袋，蒐集浮世繪，學拉三弦琴。因爲我心中對江戶末期的劇作家與浮世繪師父是驚訝多於尊敬的。當年他們埋首撰寫色情小說、刻畫色情圖案，彷彿認爲不論黑船駛入浦賀港或櫻田御門大老遭人暗算，皆非百姓所該過問之事，或者不如說是多言反而易壞事。如此這般，大正二年三月某日，我開始在山城河岸小巷裡的某女家中練習三弦琴。

過去的學者分析都將這篇文章視爲永井荷風的懺悔，是當年已經決心離世隱居的永井荷風責怪自己未對蒙冤提出抗議的卑劣行徑，所提出的逃避與隱晦之詞。

不過我則認爲，這樣的解釋僅看見了永井荷風當時心境的表層。他實際的心境包含了一股對於天皇制度下的國家主義與膚淺的僞文明堅決對抗的意志。這篇文章刊登於《改造》雜誌（一九一九年十二月號），當期正好是「階級鬥爭特集號」。同時刊登的還有佐藤春夫、神近市子、沖野岩三郎等作家的作品。一位宣告敗北的退隱文學家按理不應該出現在這樣一本談論階級鬥爭的雜誌才是。當我重讀這篇〈花火〉之後，更明白了它其實是篇非常符合這本「特集號」的文字。

日本近代的終結與夏目漱石

而夏目漱石在面對這樣一段波瀾壯闊的時代，究竟又是抱持著怎麼樣的心情呢？很遺憾的，在他的

日記裡極少談論政治與社會方面的話題。

即使關於大逆事件，也頗難瞭解他真正的心聲。不過，夏目漱石應該不至於對幸德秋水等人的死故做超然、視而不見。因為我們從同一時期的文學作品中，不難看出處處都顯露著某種程度的「大逆事件」的陰影。這些作品包括旁聽了第一次公審的森鷗外，以及與謝野鐵幹、正宗白鳥、土下杢太郎與佐藤春夫。

當時夏目漱石在《朝日新聞》陸續發表了多篇談論「高等遊民」生活與思想的文字。所謂「高等遊民」當然也包括夏目漱石自己在內。由於鴉片戰爭與日俄戰爭的獲勝，國家主義正急速發展之際，當時知識分子的情緒是相當不穩定的。因此夏目漱石才會著手挖掘他們當下的內在自我，探索這群深處近代明治體制下的知識分子實際存於內心的孤獨情緒。

不過即使如此，夏目漱石仍不可能對當時動盪中的諸多社會事件視而不見。例如明治天皇駕崩前後，他的日記便清楚記錄了他的心情。明治天皇駕崩的時間是明治四十五年七月三十日，但是在十天以前，夏目漱石留下了這麼一段值得我們留意的感想（岩波版《夏目漱石全集》卷十三，〈日記・明治四十五年〉）：

七月二十日（週六）晚，我取得天皇重病的號外。報導指出天皇因尿毒症而正處昏迷狀態。當局取消了開河日的煙火晚會。天皇尚未駕崩並無禁止煙火晚會的必要。不該多擾細民。我頗意外對當局之缺乏常識。演劇等的表演與行亦正騷動著是否暫停。天皇之病值得萬民同情。然而萬民的生意

只要不直接妨礙天皇，應當照常進行。對於當局之干涉，我深不以為然。

文中論及官方以天皇重病為由，下令終止了兩國開河日活動的做法。夏目漱石抗議官方所採取的措施，認為會立即影響到靠此營生的「細民」生活。「細民」係指身分低微的貧苦百姓，當年隅田川岸邊住著許多受歧視的小老百姓。夏目漱石對這群所謂的細民似乎有所瞭解，因而才會留下這麼一段日記。

夏目漱石生於牛込（譯註：地名，位東京新宿區東），出生後一年便被養父母收養，童年一直生活在淺草一帶。因此對他而言，墨東地區（譯註：指東京墨田區）絕不是個陌生的地區。在戰前版的夏目漱石全集中，出版社預見全集可能會因為這一段日記而被列禁書，因而主動刪除。戰後的版本才增補了進去。

《濹東綺譚》與大江匡房

永井荷風從第二次大戰爆發的前一晚，即一九三七年起，在《朝日新聞》連載新作《濹東綺譚》。

這是一篇描寫一位淪落到玉之井，身處沒落花街的年輕妓女阿雪，與一位年近老邁的作家大江匡兩人淡薄的愛情物語。從淺草過河進入向島的這個偏遠遊里的大江匡，在那裡巧遇的遊女便是阿雪。

儘管不曾受過多少教育，阿雪是個懂得風雅且性情溫和，又教人禁不住疼愛的女孩。不用說，大江匡當然就是永井荷風自己，他將自己比作撰寫《遊女記》的大江匡房。而身處陋巷的阿雪，或許就是永井荷風對古早時代的江口遊女的想像。

在近代文學當中，這部小說是我最愛讀的作品之一。我想當年永井荷風心裡也有心理準備，這將是他最後一篇公開發表的作品。實際上，太平洋戰爭的導火線「盧溝橋事變」就發生在這部小說連載結束後一個月。

我個人在戰後第三年，一九四九年春天搬到東京。進京之後，我立即帶著這本《濹東綺譚》從淺草散步到玉之井，花了整整一天探訪。玉之井一帶因為空襲而全毀，當時已經重建了鐵皮屋，但昔日遊里的風貌已經不復再見。只能看到依舊高掛的「前有通路」的招牌。

在這部小說之後，永井荷風當真再也不見作品問世，堅持從那個封閉的時代中嚴守緘默。從此永井荷風也堅守一人孤高之勢，不過問戰爭，拒絕與背後由軍部所支持的文壇國家主義間的任何交流。

道出心境的書簡一則

即使在第二次大戰開打之後，永井荷風照舊出入銀座的咖啡廳和淺草附近的紅燈巷，一面跟酒女、私娼交際，一面過著陰鬱封閉的日子。這段時間的日記全都詳細記錄在《斷腸亭日乘》書中。在這數量龐大的日記裡，有這麼一段最值得玩味。

這是談論戰爭末期永井荷風心情的一封信。郵戳時間是一九四四年五月二十九日，收信人是谷崎潤一郎（岩波版第二次的《荷風全集》並未收入，原文發表於《文學》雜誌一九九二年夏季號，並且附入了紅野敏郎的導讀）：

拜復

筆墨得知別後無恙，備感欣慰之至。

小生亦多無事事順心；

每日食物蔬菜無缺無虞，

因無所去處而面坐案前。

短篇小說今年已完迄兩本，

洋書福樓拜（Gustave Flaubert）之作亦反覆閱讀兩回。

淺草公園爵士樂與舞蹈即將遭禁，

震災後風靡一世之流行歌曲，

想亦將就此消逝。

歌舞伎亦然，

豐後節三流之淨琉璃亦然，

皆同芝居表演一同斷送。

誠然不可思議之世也。

總覺僅能養生以見世之終了，

並安逸度日。

未聞拙宅近處驅趕民宅之傳言，

笄町至廣尾川南岸之拆除事件，

孰知葬於麻布光林寺霍斯肯恩（Henry Conrad Joannes Heusken。譯註：幕府末年的美國駐日通譯員）

地下若知，

當作何感想。

僅回覆，匆忙潦草，盡在不言中。

申　五月三十日

這封簡潔的信件永井荷風描述了自己每天飲食不缺，而淺草的爵士樂、舞蹈、流行歌曲即將遭官方禁止，歌舞伎、淨琉璃等也將消失，以至於「無所去處」，不得已只好坐在桌前。最後僅能留意身體健康，冷眼旁觀「世之終了」。

全文充滿了年老了無去處的作家孤獨的心境。但又不忘直率表達年輕時反近代文明的心情與對於「惡所」的思慕。

這封信寄出後九個月，一場空襲大火燒盡了隅田川畔的沒落遊里與令人懷念的後街裏町。從此，經歷明治維新以後近代化的波瀾，那碩果僅存的昔日色町、芝居町的面貌也都消失在歷史深邃的幽暗之中。

後記

經過長時間洗練而成的文字、語言，其中含容了濃縮的歷史與濃密的深義。甚至具有一股至大至強的意識喚醒力。而「惡所」便是這類文字、語言中的一個。

如今這個代表著猥褻與雜亂、違背與脫序的「場所」已然是個平凡通俗的字眼，然而，一旦試著挖掘其內裡屬於文化史的意涵時，才赫然發現，其實它所積累的意義是深遠且深刻的。

色町與芝居町成對合稱為「惡所」，文化史將之視為近世一個重要的文化標記，但是就幕府的統治理念而言，它卻是個擾亂風紀、破壞良俗的「場所」。因而游女和役者成對共稱為「制外者」，當局以溝、牆將他們閉鎖在一個固定區域以與城區隔離。

不過與這股權力的意向互為表裡，「惡所」與「權力」正好是江戶文化的兩大信息源頭。而且潛藏在「惡所」中的「惡」字，其作用就在於將那些既成的秩序，逐漸逆轉成破壞此秩序的一股混沌能量。

就在追溯歷史的過程中，我才發現到許多潛伏在文字、語言中的重大問題。

例如中世的游女。她們的「性愛」在過去一向被寄以來自於巫女源流的一種「神聖之性」。因為她們的體內潛藏著一股泛靈論時代精靈的神力。於是江口・神崎的游女與白拍子、傀儡女們會得到後白河

和後鳥羽等史上傑出治世的天皇所寵幸，並且爲皇朝傳宗接代。

即便到了近世，以吉原的高尾太夫和大阪新町的夕霧爲代表的遊女，仍被視爲理想女性的象徵，而著名花魁的浮世繪更是站在時代的最尖端，在世間獨領風騷。

正如我在第二章中所寫過，始於出雲阿國的「歌舞伎踊」，四条河原遊女排排坐、供尋芳客挑選的「遊女歌舞伎」到「若眾歌舞伎」到「野郎歌舞伎」，一路變遷，爾後發展出「狂言」這樣一個劃時代的表演形式，最後它的內容與形式終於形成了代表日本文化的日本國劇。

那些被稱爲「河原者」的役者們往往難逃貴賤觀念的聯想，但是正如它所代表的市川團十郎的源流，他們的畫像最終演變成爲趨吉避凶的符咒，之後也順乎自然地成爲充滿傳奇的超級巨星，受到民眾熱情的歡迎。

「張見世」正是「惡所」的起源。於是從「惡」這個字的背後也潛藏著一股破壞生活常規的魔力。而「咒力」（譯註：魔力、法力）這個名詞就象徵著這股混沌、無邊無際的力量。擁有這個咒力的不是別人，正是遊女和遊藝民，此二者根本共通的關鍵字即是「遊」、「色」、「賤」。

遊里與芝居町一旦合併形成新的文化標記，「惡」、「遊」、「色」、「賤」也就渾然一體，並且在它們的四周不斷增生、累積著能量。於是「惡所」中所潛藏的咒力於焉演變成一股改變時代思潮的原動力。

同時，無巧不巧的，它也演變成為一個啃噬德川幕藩體制秩序、由下而上的信息發送者，展開了一場連續統治者也始料未及的新事態。

身分階級制度的秩序可以說是將各種差異巧妙組織體而成的社會體系。藉由「貴・賤」的身分與「淨・穢」的觀念，來決定組織團體中的排列順序與居住空間中的位置安排。不用說，「男・女」的性別差異也收納在這個體系架構中，形成一個牢不可破的男性本位主義社會。

藉由各種法規制度的約束，這種統治體制一旦牢牢地建立起來，我們就會看到在社會底層出現了一股亂無秩序的能量。於是為了避開這股隨時可能噴發的不平怒氣，制度中就必須準備許多「出口」。「惡所」也就是為此而存在的。然而，這個幕府所設定的文化性機制，結果卻意外演變成為破壞以儒家倫理為基礎的人倫體系的濫觴。

第一波浪潮發生於十七世紀末的延寶至元祿年間。井原西鶴和近松門左衛門以生在底層社會的人們為主角，演活了這個「悲慘世界」的實相。隨後是將焦點放在始終埋沒在歷史陰暗角落中的「色道」，從中感受到時代激變的氣氛的藤本箕山與《柳澤淇園》──兩人成為前衛的旗手，完成了第一次足以稱為「元祿文藝復興」的文化革命運動。

第二波浪潮發生在第一波浪潮之後一百年。喜多川歌麿的遊女畫和東洲齋寫樂的役者畫問世，蔦屋重三郎組織了一個由大田南畝、山東經傳、曲亭馬琴、十返舍一九等的文人網絡，還有文化、文政年間的戲劇界以第四代鶴屋南北為發展的至高點──這就是新浪潮的第二次文化革命，也是將沒沒無名的民

眾推向正面舞台的大眾社會的先兆。

如此這般，試圖解開「惡所」的存在論與變化，以及它所象徵的濃密的深義，正是本書的目的。因此我才會在副標題上提到「場所幾何學」，只是我不知道這樣的意圖讀者們是否都能理解。至於進入近代以後色町與芝居町的社會變遷，由於篇幅限制，不及我具體說明。我想就等續集《遊女民俗誌》再談了。

多年來我探訪過無數的遊里，可惜無一能保留當年的原貌。就算勉強能保留部分遺跡，至昭和前期為止的遊里風情已然不復再見。就拿遊里發祥之地、許多古文獻都曾提及的室津（兵庫縣）來說，面對瀨戶內海的美麗街區的確存在依舊，然而藤本箕山在距今三百年前的《色道大鏡》中所附的配置圖與詳盡的遊郭，要不是問到在地耆老，根本無法確定當年確切的位置。

松山市的松枝遊郭，道後溫泉各處林立的樓房都建於明治維新之後。就位在一遍上人（譯註：鎌倉時代中期的佛教僧侶，日本時宗的創始人）的出生地——寶嚴寺的大門前。

明治二十八年十月六日，正岡子規同夏目漱石同遊此地會經留下這麼一句：

色里也　十步之遙　秋之風

兩人所坐下的寺前石階至今猶在。眼前沿著一條緩坡建著大約三十來幢的樓房。石階正前的一幢如

今已經廢棄，不過仍不難想像當年的風華。

當時夏目漱石還任教於松山中學校，正好正岡子規爲了養病而回到故鄉松山。當天的紀錄被正岡子規詳細記錄在他的「散策集」中，到了夜晚，兩人還進了大街道的芝居町，看了一場將能·狂言寫成歌舞伎風格的《照夜狂言》。

最後我想簡短談談我最愛的遊里。全都是些一般人鮮少聽說的色町。

還保留了部分僅供緬懷昔日風光的有佐渡的相川（新潟縣）、九州的美美津（宮崎縣）、呼子（佐賀縣）、瀨戶內海藝予諸島的崎和御洗手（廣島縣）等。這些都是昔日繁榮一時的港町，可以從舊街區間望見海洋，嗅到陣陣的潮香。由於這些遊里都距離都會區有段距離，非說去就去得了的位置，因此作爲隱藏於歷史正面舞台背後的場所，才得以保留至今。

佐渡的相川有處鄉土博物館，其中設計了一間遊里內部實景，陳列著一面面寫著曾經在那兒工作的女人們的眞實名牌，一旁還擺放了一只三弦琴，顯然是個正在等待客人上門的遊女房間，讓人身歷其境。佐渡的金山開發於安土桃山時代，傳說來到此地的「熊野比丘尼」是這處遊女町的起源，而之後的史料也都相當齊全。對於一直很想小小讚美中世江口·神崎的遊女以及白拍子·傀儡女源流的我而言，這裡毋寧是個讓我喜出望外的紀念館。

由於要結集成書，我特別盡量寫得簡單易懂。儘管最後未能充分應用所蒐集來的史料，但是我仍在

各處註記了優秀前輩們的研究出處與一些值得繼續深究的問題點。

在此成書之際，我想特別感謝幾位當我在各地做田野調查與史料蒐集時曾經承蒙照顧的女士先生。

同時也由衷感謝各方在地人士的協助。

本書編輯部的和賀正樹先生乃是「被歧視者之文化與風俗」研究會持續長達十多年的會員，採訪時他不只與我同行，還每每在閱讀我的原稿之後提供了許多建言。在此也要特別同他致上感謝之意。

二〇〇六年一月

沖浦和光

繩文時代	約爲紀元前一萬年至紀元前三百年間。
彌生時代	約爲紀元前三百年至紀元三世紀中期。
古墳時代	約爲紀元三世紀中期至七世紀末葉。
平安時代	七九四年至一一八五年。
中世	指平安時代末期、平氏政權建立，至織田信長進入京都期間，約爲一一六〇年至一五六六年。
南北朝時代	一三三三年至一三九一年。
室町時代	一三九二年至一五七三年。
戰國時代	指室町時代應仁之亂至室町幕府結束爲止，約爲一四六七年至一五七三年。
安土桃山時代	一五七四年至一五九九年。
近世	指日本安土桃山時代至江戶時代，約爲一五七四年至一八六七年。
近代	指明治維新至二次大戰爆發，約爲一八六八年至一九三八年。
天正年間	一五七三年至一五九一年
慶長年間	一五九六年至一六一四年
元和年間	一六一五年至一六二四年
寬永年間	一六二四年至一六四四年
萬治年間	一六五八年至一六六〇年
寬文年間	一六六一年至一六七三年
元祿年間	一六八八年至一七〇三年
寶永年間	一七〇四年至一七一〇年
正德年間	一七一一年至一七一五年
享保年間	一七一六年至一七三五年
寬政年間	一七八九年至一八〇〇年
文政年間	一八〇四年至一八二九年
天保年間	一八三〇年至一八四一年
明治年間	一八六八年至一九一二年
大正年間	一九一二年至一九二六年
昭和年間	一九二六年至一九八九年

附錄　日本時代區間表

書籍、劇本、作品中日對照表

譯註：中日漢字完全相同者略之。

《私說大坂藝能史》：《私説おおさか芸能史》

《釜崎》：《釜ヶ崎》

《青年之環》：《青年の環》

《Meshi》：《めし》

《性覺醒時刻》：《性に目覚める頃》

《性的生活》：《ヰタ・セクスアリス》

《上方》〈千日前之今昔〉：《上方》〈千日前の今昔〉

《我是河原乞食‧考》：《私は河原乞食‧考》

《遊藝人之民俗誌》：《遊芸人の民俗誌》

《近世藝能興行史之研究》：《近世藝能興行史の研究》

《大阪部落史》：《大阪の部落史》

《大阪的貧民窟與盛場》：《大阪のスラムと盛り場》

《世事見聞錄》：《世事見聞録》

《歌舞伎圖卷》：《歌舞伎図巻》

《能と歌舞伎》：《能と歌舞伎》〈十字架の頸飾〉

《癩病：排除、歧視、隔離之歷史》〈戰國期基督教徒的渡來與救癩運動〉：《ハンセン病：排除、歧視、隔離の歷史》〈戦国期キリシタンの渡来と救癩運動〉

《假名手本忠臣藏》：《仮名手本忠臣蔵》

《出雲阿國之出身地與經歷》：《出雲のお国の出身地と経歴》

《陰陽師之原像》：《陰陽師の原像》

《讀解〈部落史〉爭論》：《〈部落史〉爭論を読み解く》

《奈良部落史・史料篇》：《奈良の部落史・史料篇》

《歌舞伎的成立》：《かぶきの成立》

《邊界之惡所》：《辺界の悪所》

《中世賤民與雜藝能之研究》：《中世賤民と雑芸能の研究》

《歌舞伎論叢》：《かぶき論叢》

《都市與劇場》：《都市と劇場》

《群書類從》：《群書類従》

《後鳥羽院御口傳》：《後鳥羽院御口伝》

《大乘院寺社雜事記》：《大乗院寺社雑事記》

《漂泊的日本中世》：《漂泊の日本中世》

《穢：差別思想的深層》…《ケガレ—差別思想の深層—》

《河原卷物的世界》…《河原卷物の世界》

《賣笑三千年史》…《売笑三千年史》

《瀨戶內民俗誌》〈豬牙船〉…《瀨戶內の民俗誌》〈おちょろ船〉

《中世賤民與雜藝能之研究》…《中世賤民と雜藝能の研究》

《Azuma物語》…《あづま物語》

《平安時代的後宮生活》…《平安時代の後宮生活》

《殉情：其詩與事實》…《心中——その詩と真実》

《海之亞洲》《方濟・沙勿略探訪之香料列島》…《海のアジア》《ザビエルの訪れた香料列島》

《丸山遊女與唐紅毛人》…《丸山遊女と唐紅毛人》

《德川時代的藝術與社會》…《德川時代の芸術と社会》

《三太郎日記》…《三太郎の日記》

《現代理論》〈人類生存的星球〉…《現代理論》〈ヒトは、いかなる星のもとに生きるのか〉

《學問之勸》…《学問のすすめ》

《文明論之概略》…《文明論の概略》

《脫亞論》…《脱亜論》

《社會與自我》《現代日本之開化》、〈內涵與形式〉…《社会と自分》《現代日本の開化》、〈中味と形式〉

《美利堅物語》…《あめりか物語》

《法蘭西物語》…《ふらんす物語》

《歡樂》…《歓楽》

《斷腸亭雜藁》…《断腸亭雑藁》

〈虛子君問明治座之所感〉…〈明治座の所感を虛子君に問れて〉

《比腕力》…《腕くらべ》

《阿龜竹》…《おかめ笹》

《隅田川》…《すめだ川》

〈日本無政府主義者陰謀事件經過及附帶現象〉…〈日本無政府主義者陰謀事件経過及び附帶現象〉

《亞細亞之聖與賤》…《アジアの聖と賤》

《日本之聖與賤》…《日本の聖と賤》

《近代之崩壞與人類史之未來》…《近代の崩壊と人類史の未来》

《天皇之國・賤民之國》…《天皇の国・賤民の国》

《竹之民俗誌》…《竹の民俗誌》

《瀨戶內之民俗誌》…《瀬戸内の民俗誌》

《邊界之光》…《辺界の輝き》

《陰陽師之原貌》…《陰陽師の原像》

《如夢似幻的漂泊者・山家》…《幻の漂泊民・サンカ》

《「技藝與歧視」之深意》…《「芸能と差別」の深層》

"AKUSHO" NO MINZOKUSHI by OKIURA Kazuteru

Copyright © 2006 by OKIURA Kazuteru

All Rights Reserved.

First original Japanese edition published by Bungei Shunju Ltd., Japan 2006.

Chinese (in complex character only) soft-cover rights in Taiwan reserved by Rye Field Publications, under the license granted by OKIURA Kazuteru arranged with Bungei Shunju Ltd., Japan through The Sakai Agency, Japan and BARDON-CHINESE MEDIA AGENCY, TAIWAN (R.O.C)

ReNew 026

極樂惡所：日本社會的風月演化

「悪所」の民俗誌―色町・芝居町のトポロジー

作　　　者	沖浦和光（Okiura Kazuteru）
譯　　　者	桑田草
責 任 編 輯	胡金倫、陳嫻若
副 總 編 輯	胡金倫
總 經 理	陳蕙慧
發 行 人	涂玉雲
出　　　版	麥田出版

城邦文化事業股份有限公司

100台北市中正區信義路二段213號11樓

電話：(886) 2-23560933　傳真：(886) 2-23516320；23519179

發　　　行　英屬蓋曼群島商家庭傳媒股份有限公司城邦分公司

104台北市中山區民生東路二段141號2樓

客服服務專線：(886) 2-25007718；25007719

24小時傳真專線：(886) 2-25001990；25001991

服務時間：週一至週五上午09:00~12:00；下午13:00~17:00

劃撥帳號：19863813　戶名：書虫股份有限公司

讀者服務信箱：service@readingclub.com.tw

麥田部落格	http://blog.pixnet.net/ryefield
香港發行所	城邦（香港）出版集團有限公司
	地址：香港灣仔軒尼詩道235號3樓
	電話：(852) 25086231　傳真：(852) 25789337
	電郵：hkcite@biznetvigator.com
馬新發行所	城邦（馬新）出版集團 Cite (M) Sdn. Bhd. (458372U)
	11, Jalan 30D/146, Desa Tasik, Sungai Besi,
	57000 Kuala Lumpur, Malaysia
	電話：(60) 3-90563833　傳真：(60) 3-90562833
印　　　刷	中原造像股份有限公司
初 版 一 刷	2008年4月15日

城邦讀書花園

www.cite.com.tw

售價／NT$280

ISBN：978-986-173-361-6

國家圖書館出版品預行編目資料

極樂惡所：日本社會的風月演化 / 沖浦和光著；
　桑田草譯. －－初版. －－臺北市：麥田, 城邦文
　化出版：家庭傳媒城邦分公司發行, 2008.04
　面；　公分. －－（RENEW；26）
　譯自：「悪所」の民俗誌─色町・芝居町のト
　　　ポロジー
　ISBN 978-986-173-361-6（平裝）

　1.娛樂業　2.民俗學　3.歷史　4.日本

990.931　　　　　　　　　　　　97004763